ARCHITECTURE·
TOUCH VI:

HONG KONG

築覺 VI 築遊香港

建築遊人 著

JPC

築遊香港

林余家慧　SBS

香港特別行政區政府建築署前署長

香港，人稱亞洲國際都會，高密集約、高效便捷、東西薈萃。

我，在香港出生、成長、生活的建築師，覺得她熟悉又有新鮮感、自由又有
制度、雜亂又有秩序、多元不過又包容。

這些都展現在不同的建築物和城市肌理上，令我們感受到這片土壤的個性。

在疫情下，大家都多了時間留在香港，正好這本《築覺 VI：築遊香港》伴着
我們遊走於香港不同角落，還可以從作者的視角瞭解更多香港建築。

我非常期待。

建築背後的故事

李國興 建築師

香港建築師學會前會長（2019-2020）

又再度為 Simon 出的「築覺」系列寫序，今年他的書是介紹香港本地的重要建築設計，相信很多讀者（特別是本地的）會很想對某些香港建築知道多一點它的背後故事，書中包含了不同的建築物，從基建、公共、商業、文化至歷史活化建築也有，可算是覆蓋了很多不同種類，與市民息息相關的建築物。

過去兩年極大部分香港市民因疫情被禁足於香港，相繼出現不同主題的本地遊，有遠足、有綠林、有文化及以建築為主題的導賞，使普羅大眾對香港建築物發生了尋根究底的興趣。有一部分亦因為近幾年新的公共建築如藝術文化和基建項目，引起了市民對近在身邊的香港建築產生興趣。對於身在大陸、台灣、澳門或新加坡的讀者來說暫時亦可望梅止渴，增加對香港建築的知識，等機會來臨時可以大派用場，作為身邊朋友的嚮導。

我對 Simon 這次介紹的部分建築物都有一定程度的了解，但有一些重要建築，特別是活化古建築，亦是從不同渠道知悉一二，所以對《築覺 VI：築遊香港》帶我們重遊香港建築亦深感興趣，希望對本地建設及我不熟悉的建築師再多一點認識，相信對我的建築知識有一定的提升，特別是我跟不同專業人士行山遠足時，他們提出對一些建築物的背後故事，我也只能粗略介紹，希望以後可以解說得好一點。

最後這次系列更訪問了本港一些著名建築師，以及他們作品背後的故事，希望讀者可以了解香港建築師面對越來越大的挑戰及壓力，沒有公眾的支持，香港建築設計很難會有大的突破和創新，因此亦希望此書能提升大眾對本地建築水平的認識及討論，協助提升公眾對建築設計的熱愛。

堅持理想
永不放棄

吳永順 太平紳士

海濱事務委員會主席
香港建築師學會前會長（2015-2016）
註冊建築師、城市設計師、專欄作家

這是第六次為 Simon 的著作「築覺」系列寫序。第一篇，在 2012 年。

十年下來，Simon 以貼地的文筆和豐富的圖像，先後帶領讀者走遍香港、東京、倫敦、北京和紐約，欣賞各地著名建築，訴說着每座建築背後的故事。這一趟，新冠疫情在全球肆虐，出外遠行的機會微乎其微。不能外出，正好是留在本地尋幽探秘的最佳時機。《築覺 VI：築遊香港》相隔十年，回到香港。

香港的高密度建築在世界數一數二，樓宇向高空發展，密集的高樓大廈組成了獨有的城市地貌。城市發展，填海造地拆舊建新更屬理所當然。不過，隨着時代進化，社會對保存舊有文化和歷史建築的訴求與日俱增，維港在過去不斷移動的海岸線亦終於固定下來。

近十年，香港不少歷史建築活化項目完成，保存了城市記憶之餘，也為舊建築賦予新的生命。維港兩岸固定的海岸線，也為「把海濱還給市民」的願景提供了機遇。在城中遊走，在街道穿梭，也不難發現一些值得欣賞的建築物。

2004 年，著名建築大師法蘭克・蓋瑞（Frank Gehry）來到香港，對香港建築地貌有這樣的描述：「我被香港山巒起伏和廣闊海港的城市景觀深深吸引，但香港的建築，可以做得更好。」後來，他在港島半山建了一座住宅——傲璇（Opus Hong Kong）。

2012 年，磯琦新到訪香港，直言道：「香港是半世紀以來變化最大的城市，這座城市充滿生命力。建築都是為人的需要而建造，你們的建築都是有內涵的。香港獨特的地勢，和寬闊的海港，是世界上獨一無二的城市風貌。你們跟平地一片的城市不同，香港，不需要地標建築。」當年，他與我合作為中環街市設計「漂浮綠洲」（見《築覺 I：閱讀香港建築》）。十年後，中環街市重新開放，「漂浮綠洲」卻消失了。

磯琦新還透露，1983 年他來香港，為建築設計比賽 The Peak 做評審，結果選出了一

名不見經傳的參賽者為冠軍，令她一夜成
名。她的名字叫扎哈·哈迪德（Zaha Hadid）。
可惜，贏了比賽卻沒有落實項目，令扎哈一
度對香港這個地方耿耿於懷。到 2008 年，
扎哈終如願以償，獲得理工大學創新樓的設
計合約。創新樓在 2014 年落成，扎哈卻不
幸在 2016 年辭世。

雖然大師們對香港建築有不同看法，而且設
計風格各異，但都擁有一個共同的生命態
度，就是不論遇上任何困難，都會「堅持理
想，永不放棄」。

還記得，我在二千年初執教鞭時跟 Simon 談
過「誠信」（Integrity）和「夢想」（Dream）
（見《築覺 I》及《築覺 II》序）。二十多年過後，
想再與 Simon 分享這份「堅持」的態度。

從近十年來的「築覺」可見，這份「堅持」，
早已深深栽種在 Simon 的心裏。

香港建築
逼出來的精彩

陳翠兒　建築師

香港建築師學會前副會長（2020—2021）
香港建築中心前主席（2015—2019）

建築就如植物，它出現的形態與它的環境、土壤、地域、氣候、文化、經濟、政治、科技等有着不可分割的關係。建築由人塑造，它表達了時代的集體價值觀和社會意識。閱讀建築就像是打開了一扇門，既廣亦深地讓我們明白這世界，明白我們的願望和取向。

香港，歷史上曾被英國殖民統治，是東西方文化的交匯地。它的過去與現在，從來不是容易。由逃難心態的上一代，到我們扎根香港的這一代，相同的可能是我們都是在夾縫中生存的一羣。香港，算是世界上最高密度的城市，彈丸之地的小地方，卻容納了七百多萬的人口。這樣擠逼的居住環境，為何仍吸引這麼多人擇此地而居？細看香港城市，那些在夾縫中生長的植物，在護土牆上無土壤而生的大榕樹，不也就是香港建築的寫照嗎？

這一輯的「築覺」包括的主要是香港的公共空間和建築。狹縫裏，縱使是很不容易，還是走出了自己的一條路，逼出了不少屬於我們精彩的香港建築。

六十年代，香港出現了不少別具特色的公共屋邨，現代建築大師 Le Corbusier 的現代城市想像竟然在香港實現了。七十年代，經濟起飛，中環的商業大廈建構了一個複雜而有效的立體城市。2022 年的「築覺」中包括了不少值得我們欣賞和驕傲的公共建築，亦代表了 1997 年回歸後我們城市及建築的現象。

今次的「築覺」當中不少建築是活化的舊建築，包括了亞洲文化協會、皇都戲院、藍屋、中環街市、PMQ、大館、南豐紗廠、芝加哥大學（香港分校）。在香港經濟起飛的年代，當時舊建築被視為落後陳舊，是新發展的障礙。自從民間反對拆遷皇后碼頭事件後，在社會上對於我們的舊建築的集體價值觀有了很大的變化。覺醒的一代，視這些舊建築為城市的資產，是寶貴的集體回憶，包含着一些值得延傳的精神訊息。我們的歷史就像是我們的根，連結過往的歷史就如與我們的根連上，令我們成長得更堅穩，更具信心。因此保存這些特具意義的舊建築，給予他們新生命，更是這一代人的使命。

原本是警察宿舍的 PMQ 成了培育創意文化的基地；藍屋是創新的留屋既留人的大膽嘗試；亞洲文化協會不單保留了舊日的軍火，

亦以嶄新現代的建築與歷史和自然建立了一個新的對話。它展現了新舊建築不但可以共存,而且能相得益彰。在西營盤芝加哥大學香港分校本身就是香港近代史上一本活的歷史書,它代表了香港被殖民的動盪,它的功能由政治犯監倉存在發展成一所國際學院。新的建築如一道懸浮的絲帶,輕巧地與這山與海及歷史建築共處,建築成為了連結的橋樑。

險被拆去的皇都戲院幸運地得到發展商的收購,能保留下來。這個在世界上亦是獨特的懸掛式飛拱結構亦得倖存。皇都戲院不再被視為沒有價值,浪費可建地積比率的舊建築。反之,它的獨特性將會成為這裏一個新的地標。這個將會是另一件逼出來的精彩建築。

隨着價值觀的改變,發展商考量的不只是經濟掛鉤,新的發展既能產生經濟,亦有對環境和社會效益。荃灣的南豐紗廠(The Mills)是個典範。昔日的製衣紗廠,今日轉型形成一結合文化、商業、藝術的新場地,它亦是創先「寵物友善」的商場,當年香港經濟依賴着不少工業,但隨着中國開放,發展工業和製造業已移至內地,香港的工業已

漸漸消失而轉成為商業和金融中心。大量剩下的工廠亦隨之需要改變。南豐紗廠成就的不只是新舊建築的共存,而是一個 Urban Intervention,拆去一些舊建築為此區打開了新的脈絡。

2021 年,荒廢多年在中環心臟地帶的中環街市終於開幕了。雖然沒有了那懸浮綠洲的天台花園,它的翻新就已是接通了城市流動的經脈,讓人流滙聚,新的中環街市不只是購物消費,更加入了不少公共空間,與社會上不同持份者共同營造的地方。當日的街市,今日再成為了中環街的亮點,繁忙的城市人可以在中庭休息,有個呼吸的空間。

除了舊建築活化的成就,海濱空間的重塑,亦出現了不少環保建築,它們的出現都代表了這時代的取向:我們的城市再不只是考量經濟效益,還有對社會、人和環境的增值。前瞻性的城市規劃和建築,可以為人創造希望和更好的生活,反之而亦然。

今日的香港建築,仍然是逼出來的精彩。

見證城市
建築變遷

蔡宏興　建築師

香港建築師學會會長（2021-2022）
香港城市設計學會會長（2020-2022）

這本《築覺 VI：築遊香港》已經是「築覺」系列的第六冊，證明這個建築分享系列的受歡迎程度。這套叢書深受大眾讀者歡迎是因為作者的生動寫作、配圖、深入淺出地介紹不同建築物，這個系列的每一冊都圍繞着一座城市，讀者除了獲得豐富建築信息還可以了解建築背後的都市文化內涵。在這個出遊困難的新冠病毒時代，閱讀「築覺」系列可以成為旅遊愛好者一個很好的望梅止渴選擇。

我認識作者許允恆建築師（Simon Hui）多年，我們都有參與服務香港建築師學會的活動，在社區中推動香港建築文化發展。當我發現 Simon 在他的空閒時間以網名「建築遊人」撰寫文章，分享他在不同城市閱讀建築的心得，我非常欣賞、佩服他儘管工作繁忙但沒有放棄對建築的熱情。因此當 Simon 邀請我為他的新書寫序，我欣然接受，向讀者推薦。

《築覺 I：閱讀香港建築》出版於 2013 年，隨後八年通過「築覺」II 到 V 的出版，建築遊人繼續與讀者分享他對東京、倫敦、北京、紐約的建築閱讀。《築覺 I：閱讀香港建築》在 2019 年更進一步出版增訂版，但很明顯，

香港還有很多建築故事值得記述，我相信大家會歡迎建築遊人再次撰寫香港建築，通過《築覺 VI：築遊香港》讓讀者對香港建築的變遷及近期的建築有更多認識。

有些建築物在《築覺 I：閱讀香港建築》和《築覺 VI：築遊香港》都有描述、討論，例如中環街市的保育計劃，在建築遊人通過前後不同觀察期的描述，讀者可以進一步了解社會對建築遺產保護態度的改變，以及專業人士在香港參與保育歷史建築遇到的艱辛。我個人因親自涉及參與了這個保育項目，所以這篇文章對我特別有意義及共鳴。我也有幸參與活化南豐紗廠，因此，當《築覺 VI：築遊香港》南豐紗廠一文描述設計理念：連通白田壩街與青山公路，營造新入口便利當地人流交通；拆除部分舊樓板，創造一個充滿自然光的新中庭；提供荃灣少有的室內社區空間供藝術和文化展覽使用，讓我回想到美好的回憶，感到特別親切。相信很多讀者都會對本書所寫的一些建築產生一種強烈的依戀，因為它是大家日常生活中不可分割的一部分。

我相信建築的力量可以為我們的社會創造共

享價值，創造一個關懷和舒適的環境讓市民擁有更豐盛、更幸福的生活。建築不只關乎功能效用，也關乎建築師利用建築空間設計啟發大眾市民追求卓越、活在當下，在了解時間流逝的同時，樂觀地面對未來挑戰。成功的建築能夠成為一個城市文明的特徵，讓社會認識共同努力的成果，讓市民感到驕傲、自豪。

通過《築覺 VI：築遊香港》，讀者可以進一步理解香港城市變遷，不同時空的人文生活獨有的時代氣息。但願讀者和我一樣，在忙碌生活中，一書在手，與建築遊人結伴同行，觀賞香港多元化的建築，萬千世界盡在眼前，多麼樂悠悠！

建築+室內設計

唐慕貞 女士

茲曼尼創辦人兼執行董事
香港傢俬裝飾廠商總會常務副主席兼秘書長

新入行的朋友經常問,為何不少建築師對室內設計及家具設計往往情有獨鍾?我平日工作中經常接觸家具及室內設計,我從這兩種設計再放眼看建築,它們開展的規模、組織性一項比一項複雜,但互相共通之處就是創造性和創作者對生活態度的追求。然而即使我早已有既定答案,但我閱過 Simon 的《築覺 VI:築遊香港》後,卻開始有另一番感受。

家具設計就是着重於點、線、面的靈活運用。設計是包括功能、材料、工藝、造價、審美形式去創作。生活是創意的來源,創意源於文化,但創作源於自己。當創作者因生活而設計,生活則可以因設計而變得更美好!

室內設計的目的就是創造滿足人們物質和精神生活需要,令室內環境更美好。由古至今,室內設計是一種追求完美的生活態度,是一種感受、一種心態、一種舒適的、開心的生活方式。不同時代,設計是一種追求品味的生活概念,這一切由概念出發,圍繞功能進行細節設計,用極其簡單的線條勾勒出最具靈性的空間。無論是家庭住宅或是商業建築,都需要良好的家具設計才能有效利用空間,把東西合理的利用,使收納與美感舒適達成絕妙平衡,為大族群或小家庭設計一個健康、舒適、安逸的生活環境。

室內設計是建築的靈魂,是人與環境的聯繫,是藝術與物質文明的結合。而在當代,建築是文化生活體驗,反映的是一個地方的社會文化,具有人文生活的涵意。對許多建築師而言,他們創作的成功與否,就得視人們是否因為這幢建築物作為文化生活體驗,而產生深刻而直接的情感。無論是家庭生活、社區生活,甚至是辦公室生活,希望讓人的情感與思維有所依靠;即使環境可以影響人,但建築設計可以改變人和環境,觸發大家去改變生活環境。無奈大多數的建築物純粹是為了功能而建造,幸好我們城市中,有些建築物綜合了實用藝術與環境藝術,使用地域性自然材料與環境相融形成和諧。因為建築具有生活美學的意義或特徵,透過建築設計師對視覺美感追求,讓建築物具有綜合結構與美學特質。其實,每個建築物的室內空間都有很多細節,反映的都是地方生活習慣,綜合呈現出社會文化。

室內設計是建築設計的延伸和深化，是室內空間環境的再創造。合理劃分空間，室內設計比較家具設計更追求藝術風格，綜合工作生活等各種因素的創作，把整個環境營造出溫馨的家，舒適的工作室或娛樂空間，讓設計融入生活，營造自然、品味、格調，以至精神意念，進而昇華為一種心靈依歸。

任何建築規劃不僅會影響實體空間，也會締造更深層的空間影響力。豐富的室內設計可透過良好的內部空間體驗引發使用者有所感受，《築覺 VI：築遊香港》筆者對香港這彈丸之地中獨有的建築物與室內設計的關連，絕對有他個人獨特見解，例如室內環境中工程設計的挑戰、人文生活的嚮往、商業都市的革新、歷史的集體回憶和當中空間環境的設置，明白內部尺度的創造與局限；甚至居於其中的人也能感受到外部的建築構造，同時欣賞室內設計帶給大家的文化感觸。

筆者在書中所介紹的建築物與其室內設計的重點締造人文生活及歷史，當大家的平日生活置身在建築物中就已經是成就該設計所表達的「空間和諧」，讓建築設計物有所值。當你再進入這些建築物，不妨用另一個角度，重新以生活文化欣賞建築與室內空間每處細節的互相關連與結合。

遊覽香港建築

李少穎　建築師

利安顧問有限公司
董事總經理 / 可持續發展團隊董事

在我看來，一本好書應該是觀看世界的窗口。

一邊因為窗外一望無際的風景而悠然自得，一邊又因為窗外出人意料的事情而莫名興奮——這就是我閱讀「築覺」系列的心理狀態。

我習慣把喜歡的書看上好幾遍，通常是因為好奇，想很快一口氣讀完，然後也會徘徊在某些段落篇章深思回味，放慢閱讀速度再經歷一回文字的精彩。事實上，不是每一本書都有令讀者快讀慢閱的魔力，而「築覺」系列對於我，就存在着這種想儘快瀏覽又想仔細端詳的吸引力。

建築本身是應用文化藝術，是人文和技術的綜合體驗，它既擁有藝術的浪漫與神秘，又包含理論的嚴肅、歷史的傳承和技術的嚴謹，要用什麼手法去用建築感動讀者就要看作者的功力了。

我認識的 Simon 是個隨心隨性的人，從他的筆名「建築遊人」可以窺探一二！他本身是一個執業建築師，同時自 2008 年開始撰寫建築專欄，讀 Simon 的文章可以感受到他熱愛建築的初衷，更渴望分享他經歷過數之不盡的建築故事。我想，當他在世界走了一圈重回本土香港的時候，正是香港人經歷社會文化身份微妙轉變的特殊時期，Simon 毫無懸念地選擇在疫情期間寫下這本書，帶着大家來一次關於香港的心靈旅行，讓我們重溫近在咫尺的香港建築故事，體驗香港獨特的歷史背景之下形成的香港建築獨特性。過去幾年的經歷，香港人普遍產生了某種程度上的心理轉變和不安，Simon 卻在這不平靜的時期繼續平靜地觀賞和細說身邊的建築故事，悠然自得地表達出獨特的見解，亦分享了客觀的知識，不勉強要人讀懂艱深的建築理論，娓娓道來的是建築與設計師背後的種種故事，專業知識就應該是這樣傳達的。

《築覺 VI：築遊香港》主要寫「本地」建築師的設計，包括新建建築及保育建築，它們各有設計創意特色和文化歷史價值，以往這方面的介紹比較多是關於海外設計師的作品。而這其中有兩個項目是我本人有參與的 InnoCell 及國際廚藝學院，都是不折不扣的本土團隊作品，而兩個項目的主題都是

圍繞年輕一代的未來——生活環境（Co-living / Co-working）和學習培訓（Learning / Training）——透過建築物的生命周期去窺視社會未來的演變。

這些故事都是香港特產，在獨特的社會文化氛圍下成長起來的香港建築，理應在國際建築界佔有特殊的位置和獨特的價值。

希望讀者們跟我一樣能夠享受跟 Simon 的建築遊歷！

我看到了一團火　　建築遊人

「築覺 VI」原計劃是介紹新加坡建築，但是由於疫情關係一直未能起行至新加坡，因此忽發奇想與編輯討論，不如再次寫關於香港本地的建築，況且近年香港各處都興建了不少新建築，特別在西九龍及啟德一帶，值得再與大家談一談。

時隔近十年，再次在此撰寫與讀者分享香港建築心得，感覺十分開心。今次籌備的工作在時間上相當緊急，由構思至完成都只在四個月之內，而且只得我自己一個人去完成。幸好，今次能夠得到業界好朋友無私分享他們設計和興建這些項目的過程，才能在如此緊急的時間內完成一本接近十萬字的書。《築覺 VI：築遊香港》其實不只是我個人對香港建築的看法，甚至可以說是一本關於香港建築界的口述歷史。

當我與不同的建築師會談時，深深感受到他們相當享受自己的工作、熱愛自己的項目。儘管他們並非負責香港最矚目的項目，甚至只是項目當中的一小部分，也是關鍵的一部分，如家具設計、裝置藝術設計等，他們都願意憑着自己的熱情，盡心盡力去完成這些項目。很多受訪者在完成項目十多年後，仍然清晰地記得整個項目的細節，可見他們當日是何等用心去完成。

當完成這本書之後，我認為這次介紹的建築項目未必是完美無瑕的設計，但是這些項目無論建築設計與工程管理都不會輸給世界任何一個頂尖的國家，所以很值得被欣賞。希望能通過《築覺 I》與《築覺 VI》這兩本書能讓大家從另一個角度去欣賞香港本地人的建築設計，特別是香港年輕建築師的設計，讓他們可以繼續為這個業界發光發熱。

《築覺 I》與《築覺 VI》出版時間相差接近十年，多謝出版社願意支持這個項目超過十年，慶幸自己堅持這一件事超過十年。這個十年的計劃雖然未能算得上令自己感到驕傲，但絕對是無悔的。

各位同業共勉之！

2022 年 5 月 12 日

目錄

港島區

A01	新學習時代的環保校園	香港高等教育科技學院柴灣校園	20
A02	碩果僅存的舊式大戲院	皇都戲院	26
A03	被遺忘的珍寶	虎豹別墅	32
A04	環保建築的先驅	希慎廣場	38
A05	舊住宅保育的兩種方法	藍屋、茂蘿街七號	44
A06	極難用的土地與極複雜的規劃	香港演藝學院	52
A07	隱藏於城市中的綠洲	亞洲協會香港中心	58
A08	幾經風雨的街市	中環街市	64
A09	活化初代文創區	元創方 PMQ	70

九龍區

B01	環保建築的重要里程碑	零碳天地	114
B02	維港上的巨龍	啟德郵輪碼頭	120
B03	創造令人回憶的空間	保良局何壽南小學	126
B04	多元共融的社區空間	啟業運動場、兆禧運動場、明德籃球場	132
B05	兼備歷史與藝術價值的公園	牛棚藝術村	138
B06	園內有院	高山劇場	142
B07	挑戰 2% 可能性	九龍塘宣道小學	148
B08	徙置屋與工廈的活化實例	美荷樓、賽馬會創意藝術中心	154
B09	活化香港古住宅	雷生春	160
B10	像冰山般的甲級商廈	金巴利道 68 號	166

新界區

C01	連結社區的公共空間	調景嶺體育館及公共圖書館	216
C02	依山佈置的大學校園	香港科技大學	222
C03	由棄置的工廠變成藝文區	南豐紗廠	228
C04	活化香港古建築群	三棟屋博物館	234
C05	打破黑盒挑戰設計常規	車公廟體育館	240
C06	臨終的心靈安慰	賽馬會善寧之家	246
C07	香港新建築技術	創新斗室	250
C08	叢林中的佛寺	慈山寺	258
C09	突破限制的矚目地標	珠海學院	262
C10	全新方式轉廢為能	源・區	266

HONG KONG ISLAND

A10	活化一個小區的小建築	交易廣場富臨閣	74
A11	盡顯尊貴的私人住宅	傲璇	80
A12	依山而建的學校	聖伯多祿中學、西島中學、法國國際學校	84
A13	隱藏在山丘上的珍寶	伯大尼修院	92
A14	廚藝新視野	國際廚藝學院	98
A15	在古蹟之上的校舍	芝加哥大學香港校園	102
A16	突破常規的公共空間	香港海濱長廊	106

KOWLOON

B11	三個功能集於一身的酒店	唯港薈	170
B12	藝術館與商業中心的結合	維港文化匯	174
B13	開放式的空間	高鐵西九龍總站	180
B14	全港最昂貴的土地	西九龍文化區	186
B15	公共與私人空間的連接	戲曲中心	194
B16	知者觀其象辭	香港故宮文化博物館	200
B17	展現建築藝術的博物館	M+	206

NEW TERRITORIES

C11	以建築呈現文化涵養	屏山天水圍文化康樂大樓	270
C12	溫暖恬靜的追思環境	和合石橋頭路靈灰安置所第五期	276
C13	營造恬靜氣氛的旅檢大樓	港珠澳大橋香港口岸旅檢大樓	280

① - ⑨ 科技學院柴灣分校／皇都戲院／
虎豹別墅／希慎廣場／藍屋、茂蘿街七號／
香港演藝學院／亞洲協會香港中心／
中環街市／PMQ

中西區
Central and West

⑩ - ⑯ 交易廣場富臨閣／傲璇／
聖伯多祿中學ᵃ、西島中學ᵇ、法國國際學校ᶜ／
伯大尼修院／國際廚藝學院／
芝加哥大學香港校園／海濱長廊

港島區

② ⑯ ④ ③

東區
Eastern

①

灣仔
Wan Chai

⑫ᶜ

南區
Southern

HONG KONG
ISLAND

新學習時代的環保校園

香港高等教育科技學院
柴灣校園 THEi

● 香港柴灣盛泰道 133 號

在 2012 年，香港老牌建築師樓呂元祥建築師事務所，接受香港職業訓練局（VTC）的邀請，在柴灣興建一所新時代環保校舍。興建這所校舍雖然得到政府的資助，但是數十億元的開支，對一間大專院校來說，都是一個龐大的支出，因此他們希望在儘量壓低成本的前提下，做到一座有前瞻性的環保校園，這絕對是個不容易的任務。

這幅土地位於柴灣，新校舍主要開辦關於設計、酒店與科技的學士課程，土地面積雖然不大，但背山面海，環境優美，但毗鄰地下鐵路軌及東區走廊，因此噪音也不少。為了降低成本，負責此項目的梁文傑建築師在規劃上避免興建地庫停車場，以減省在地基上的開支。

停車場設置在首層，課室或其他功能區設在停車場之上。無形中是把整個校園升高了，同時亦可減少高速公路上的汽車或地鐵噪音的影響。另外，由於這幅土地有高度限制，

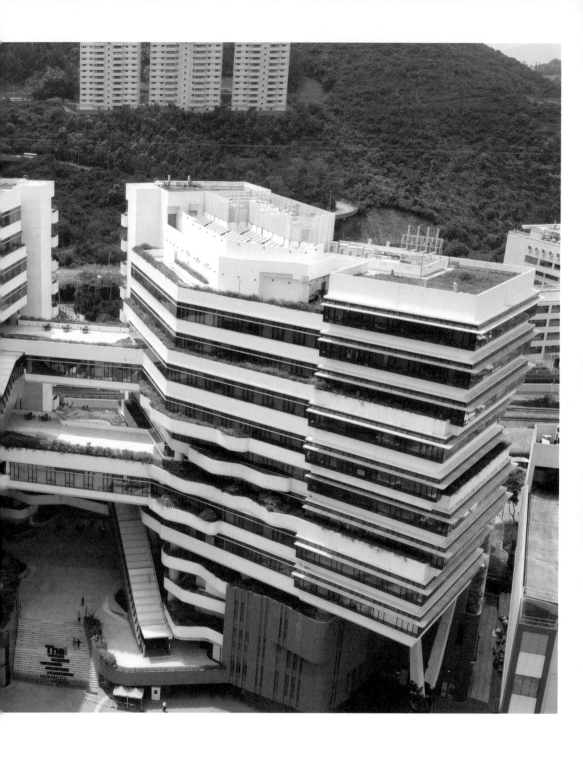

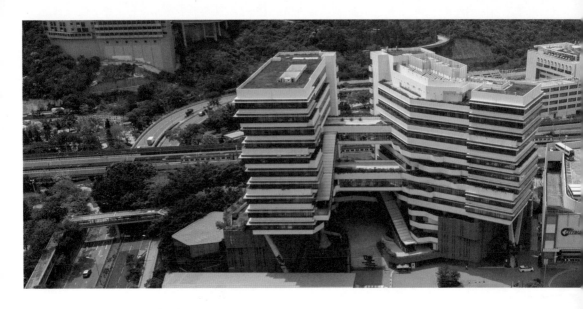

A01　　　校園南北通風，學生廣場高於背後的地鐵路軌

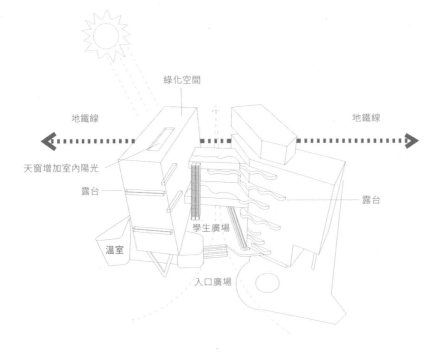

綠化空間

地鐵線　　　　　　　　　　　　　　　　　地鐵線

天窗增加室內陽光

露台　　　　　　　　　　　　　　　　　露台

學生廣場

溫室

入口廣場

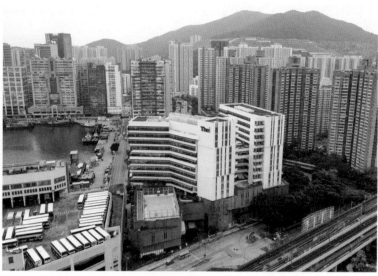

只可以建十五層樓高,因此建築師為了要滿足校舍在功能需求,便把整個校園分成東、西兩翼,以兩座塔樓的方式來組成主要的教學空間。建築師把兩座塔樓以一個「Y」字形佈局,讓更多課室能面向海的一邊,減少對山的一邊的空間使用,同樣可以避免位於背山那邊的地鐵路軌噪音影響。

儘量使用自然對流

為了要增加校園內的自然通風,兩座塔樓中間的空間貫穿南、北兩端,成為整個校園重要的通風廊。整座校園的課室都以半露天走廊來連結,這不但減少了走廊的空調系統,學生在上、下課時經過這裏,也能遠眺維多利亞港的景色,形成一個相當舒適的公共空間。

建築師將這兩座塔樓的寬度控制在大約十一至十三米之間,令室內空間亦做到自然對流,更可以讓室外的陽光有效地射進室內,從而減少電能和空調系統的能源支出。除此之外,課室與走廊之間的牆使用了落地磨砂玻璃,不但課室內的空間更為通透,亦可阻隔視線。

另外,為了要讓整個校園有一個核心的公共空間,建築師在東西兩翼之間的首層設了一個廣場,學生可在這裏進行集體活動,而這個廣場亦是在整座建築物的通風口,因此廣場的環境相當舒適。在這兩個廣場的東邊,是圖書館及演講廳,西邊便是多用途活動室,學生可以在這處相聚,亦方便前往各自的地點活動。

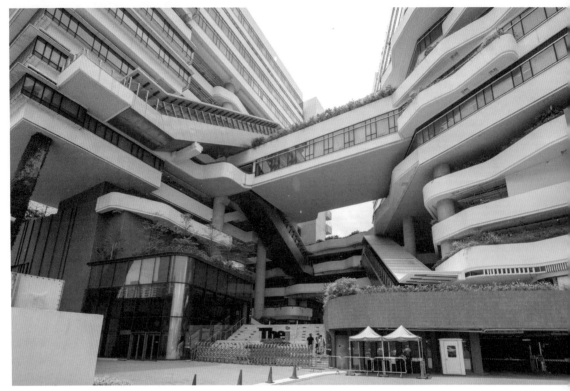

↑校園內縱橫交錯的扶手電梯增加層次感

公眾空間與自然空間

在香港一般建築都只會在大廈首十五米的地方設置綠化空間，因為這是香港屋宇署可持續建築設計指引所標示的要求，因此香港便出現了很多為綠化而綠化的設計。不過，呂元祥建築師事務所希望一切的環保設計是對用家有切實的作用，所以在校舍南邊的走道和露台設置綠化空間。這不單可以點綴外立面和美化空間，還可以減少大廈的受熱程度。除此之外，兩座塔樓之間以兩條橋來連接，這兩條橋不單止是一個人流通道，也可用作種植之用，讓學生和職員可以在此處成立一個城市農莊。

設置在一樓的室外廣場座向南方，在春夏之時會有陽光直射，容易變得焗熱。因此，在建築前期，建築師借助電腦模擬太陽光的路徑，反覆檢測這個廣場的受熱程度，然後再微調兩座塔樓的座向，務求借助塔樓的倒影來為廣場遮陽，減少廣場的受熱程度。

為了要貫徹環保校園這個概念，校園內設置了一個綠化區，建築師順理成章地將這個綠化區設在整個校園的南端，讓植物可以吸收到更多的陽光，並且巧妙地將這個綠化區與圖書館內的公共討論空間連接，使這個綠化區變成了這個公共討論空間的背景，讓整個圖書館生動起來。

校方相信在新時代的學習模式下，學生不會只留在圖書館裏單純地翻閱書本，學生們會有更多互動，而且學習媒介亦會越來越多，由書本轉移到網上，由多媒體方式傳遞資訊，因此在圖書館內除了常規的藏書之外，也有不同的視像區和交流區，讓同學們可以在圖書館內一同研習功課，而圖書館內最大的公共區域便是這一個綠化區，使同學們在討論功課的同時，也可以走進這個綠化區處稍作休息。

建築這座院舍雖然要儘量控制成本，但是建築師巧妙地以建築物的座向及聰明的設計手法來增加整座建築的通風及採光程度，為職員和學生帶來了一個舒適自在的校園空間，讓他們可以在感受陽光與自然風的同時愉快地學習。

↘ 圖書館旁邊的綠化區
↓ 圖書館面對着落地玻璃窗，外面是綠化區。

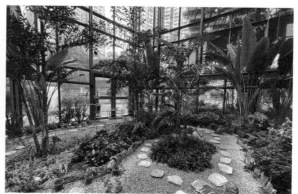

碩果僅存的
舊式大戲院

皇都戲院 State Theatre

● 北角英皇道 279-291 號

2020 年，新世界集團宣佈已成功完成北角
皇都戲院的強制拍賣程序，成功統一業權，
成為歷來金額最大的強拍個案。他們亦宣佈
將會保留皇都戲院部分，這將是香港近年少
有由私人發展商主導的古蹟保育項目。這個
消息對很多市民來說都是個喜訊，因為這座
戲院經歷了逾十年的爭取保育活動，終於能
夠逃過拆卸這一劫。

珍貴的地段、珍貴的建築

皇都戲院建築群分為戲院、住宅與商場三部
分，項目位於港島區英皇道北角與炮台山之
間的一個街角轉彎處，附近有繁密的商廈、
住宅和酒店，地點非常優越，若重建成新型
商住大廈將會是一個甚具商業價值的房地產
項目。

皇都戲院前身為璇宮戲院，1952 年由香港
娛樂業鉅子、萬國影片公司集團創辦人歐德
禮（Harry Oscar Odell）創建，並由建築師
George.W. Grey 設計，1959 年結業易手

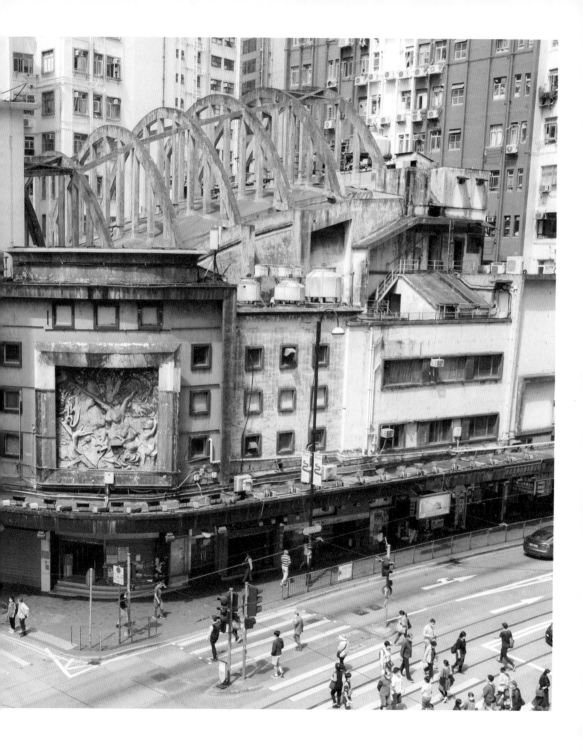

後改名為皇都戲院，旁邊的皇都戲院大廈及商場也於同年落成。皇都戲院共有一千多個座位，在未有利舞臺、大會堂時，這戲院絕對是當年最大型的表演場地之一，而低層的商場在當年主要售賣外國入口的貨品，屬於高級商場。

皇都戲院是五十年代香港的演藝殿堂，曾在此演出的世界頂級大師或組合，包括英國作曲家 Benjamin Britten 與男高音 Peter Pears、小提琴家 Isaac Stern、鄧麗君、粵劇組合「大龍鳳劇團」麥炳榮、鳳凰女等

眾多著名的表演者，在本地表演藝術史上，有不可取代的地位。

劇院與戲院結合

皇都戲院的設計其實是像劇院而多於戲院，當年可以用作表演的場地不多，大型表演的項目亦不多，所以劇院使用量不大，相反六十年代西片與國語片盛行，七十年代再加入的嘉禾院線，造就電影業的黃金時期。而劇院的設計也以多用途式來作考量，當放映電影時，便會放下銀幕來作投映之用，當有樂團或粵劇表演

時，銀幕便會收起來，滿足一院多用的安排，這便是當年流行的「劇院式戲院」。

隨着香港其他大型表演場地如伊利沙伯體育館、紅磡香港體育館等的落成，大型戲院逐漸式微，皇都戲院於 1997 年結業，空置了三年之後，取而代之便是天龍桌球會。將一個大劇院改成一個桌球室，好像是個不太合乎常理的事情。天龍會在大劇院內加建了一個平台，用圍板封起戲院座位，在平台之上加建了牆身和假天花，就像在劇院裏加入了一個長方盒似的。由於這個加建方案沒有觸動原有劇院的結構，這個盒可以說是獨立的個體，因此當天龍桌球會在此營業多年，球客根本看不到原有劇院的模樣，甚至不知道劇院的存在。如非皇都戲院確定保育之後，大劇院的內部裝潢根本不能夠重見天日。

獨一無二的結構

皇都戲院的價值不只是其六十多年的歷史，還有它的建築特色。皇都戲院是一個擁有超過千個座位的大型室內空間，由於跨度大，所以建築師用了圓拱形的結構來吊起整個屋頂，而吊起戲院屋頂的這組拋物線型桁架也成為皇都戲院的標誌性建築特色。這種做法能避免使用極粗的橫樑來支撐屋頂，因此戲院內部亦沒有任何結構柱，無阻觀眾視線。這一組拋物線型桁架的建築設計受蘇維埃現代主義 （Sovior Modernism）所影響，外牆呈裝飾藝術風格，這也是這座建築物值得被保留的特色之一。

皇都戲院在英皇道與電廠街的交界，所以建築師在轉角的位置處利用一個弧形立面連接兩邊牆身，這個弧形立面上是一幅出自中國名畫家梅與天手筆，糅合了中國、東南亞及西方藝術風格的大型浮雕「蟬迷董卓」。這幅浮雕早已日久失修，而且亦曾一度被廣告板遮蔽了多年，直至 2020 年才重見天日。

整座戲院無論結構以至內裝都有其特別之處，亦反映當年的工程技術，可以說是見證了香港的歷史，因此保育價值甚高。經過各

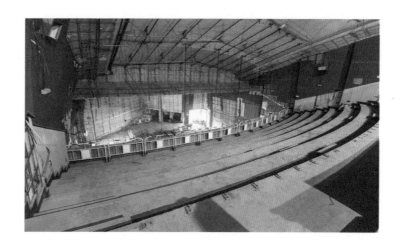

→ 戲院大堂內的高座座位

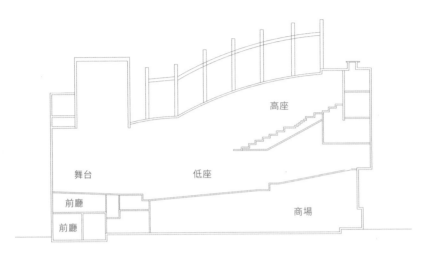

皇都戲院原圖示

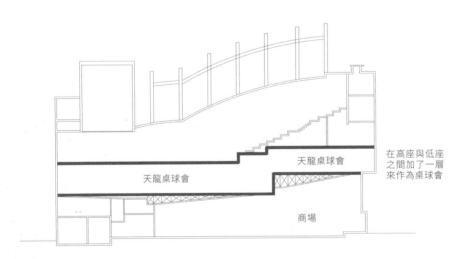

改建成天龍桌球會圖示

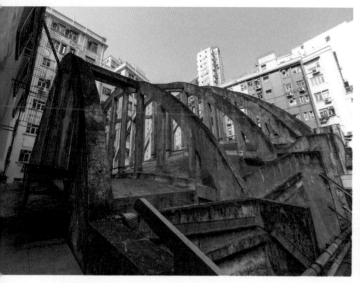

↑ 屋頂的桁架是皇都戲院的標誌性建築特色
↗ 戲院前廳

界保育人士多年的努力，皇都戲院的歷史價值終於得到政府肯定，並由三級歷史建築，晉升至一級歷史建築。

活化建築的新概念

活化建築最大的難度是如何說服業主放棄龐大的商業利益，選擇用保育方式翻新這些舊建築，因為這些舊建築的原設計可能不適合改建成新的建築用途，現有的結構亦未必適合作任何加建，原有的消防設備亦必須完善，所以在有限的發展空間下很難滿足業主在商業投資回報上的要求。再者，在現有的法例下，儘管已被列為一級歷史建築，業主仍可以拆卸該幢大廈，古諮會只有法定權力強制業主保存法定古蹟，因此大部分古蹟業主都會選擇拆卸整座歷史建築來重建。

現在比較成功的案例是灣仔和昌大押和旺角中電公司鐘樓，只要業主選擇保留建築群內的部分舊建築，舊建築地盤內的剩餘可發展面積便可以計算進旁邊的地盤發展，即所謂「轉移建築面積」。簡單來說，如果舊建築地盤處還可以額外發展一萬平方米，當業主保留舊建築的話，這額外的一萬平方米可加建面積便可以在旁邊的地盤處發展。皇都戲院亦有類同的做法，因為整個地盤是分為戲院、住宅及商場三部分。住宅及商場已過於殘舊，而且不屬於歷史建築，因此業主可以拆卸住宅及商場重建，並在這個地盤中加上皇都戲院的剩餘可發展面積，從而令到皇都戲院得以保留。

無論如何，皇都戲院得以保留活化確實可喜可賀，相信其中一個主因也是發展商的管理層曾經修讀藝術，所以才會願意投資時間和資源在歷史建築之上。詳細的活化計劃還未公佈，我們拭目以待英國 Wilkinson eyre 與香港創智建築師有限公司（AGC Design Ltd）的活化方案。

被遺忘的珍寶

虎豹別墅 Haw Par Mansion

● 大坑大坑道 15 號 A

香港大坑道有一座略帶中國味道的小建築——虎豹別墅，這座別墅面積不大，背靠一個大型屋苑，兩者的比例相當奇怪。虎豹別墅於2019年完成復修，改建成音樂學院「虎豹樂圃」。這座建築物的設計文化價值一點也不低，但由於空置了多年，所以一直被人遺忘。

虎豹別墅由胡氏家族胡文虎、胡文豹先生所創立，胡氏家族由虎標萬金油起家，全盛時期還擁有星島集團、《星島日報》、《快報》、《英文虎報》、星島足球隊及地產項目等不同的產業。三十年代，胡氏投得大坑道現址，建立私人別墅及花園，命名為虎豹別墅和萬金油花園。三十年代的香港絕少有為中國人而設的花園或娛樂消遣場所，所以胡文虎先生免費開放萬金油花園予公眾，而虎豹別墅則是胡氏家族成員居住的私人空間。

萬金油花園裏放置許多富有中國神話色彩的雕塑、洞穴和虎塔（瞭望塔），如山上的老虎和豹、麒麟、龍與鳳、牛郎與織女、日神與月神，有以民間故事為題材的雕塑，亦有富現代感的裸體女性的雕像，當中最為人熟知的是一幅描述十八層地獄的浮雕牆。萬金油花園一直是本地居民喜愛的旅遊熱點，甚至成為一代香港人的集體回憶。

自從胡文虎先生離世之後，集團交由他的女兒胡仙小姐管理。不過，集團在金融風暴時出現財務問題，胡氏家族需要出售部分的資產，虎豹別墅和萬金油花園便包括其中。當

這個項目被賣給發展商後，他們發現虎豹別墅這個建築物太過珍貴，於是決定只拆卸重建萬金油花園，重建成為現在的「名城」屋苑，虎豹別墅主體則保留，因此整個建築群便出現了一個奇怪的對比，在一座四十至五十層高的現代豪宅下方，依傍着一座古式小建築——虎豹別墅。

活化建築的機遇

當虎豹別墅交給政府之後，由於大家都未有保育方向，所以這個項目便空置了十多年。另一個嚴重的問題是，虎豹別墅的主入口與大坑道有一段距離，需要經過一條的斜路才能到達的。在原規劃中，虎豹別墅位處北端，萬金油花園已賣給發展商興建新式私人住宅，所以人與汽車需要通過這個私人屋苑才能進入虎豹別墅，而虎豹別墅的東邊是一條大水坑（「大坑」這小區的名字便是因這條大水坑而得名的），所以虎豹別墅無論東邊或西邊都沒有任何可以發展的空間，因而使虎豹別墅變成了孤島。

直至在 2001 年才出現了一個契機，當時水務署完成了港島區關於雨水的排洪工程，拆卸大坑道旁的一個機電站，隨後這地方便變成了現在虎豹別墅的停車場及主入口，而建築團隊亦可以在此處加設機電設施，以電梯來連接大坑道與虎豹別墅。2012 年政府推出了活化歷史建築伙伴計劃第三期，胡氏家族向政府申請這項資助，並成立「虎豹音樂基金」，決意把虎豹別墅改建成音樂學院，而虎豹別墅的復修工程便能正式展開。

虎豹別墅的復修工程由已故加拿大籍華裔建築師譚秉榮（Bing Thom）領導，但由於此項目需要運用政府資源，所以必須要有香港持牌建築師參與，因此找來 Design 2 建築師樓合作。當設計團隊展開復修工程的時候，他們遇到最大的問題是如何決定復修的準則。應該要盡量保留古蹟原有的面貌嗎，哪些值得保留哪些可以改動呢？已耗損的部分又應該如何復修呢？

儘管設計團隊翻查不同的建築個案參考，但這些參考資料也都只是解釋外國的案例，而且很多都是一些紅磚屋或古教堂的例子，與香港的情況並不一樣。再者，他們沒有關於這座建築物的詳細建築紀錄或測量圖紙，很大部分資料都是依靠舊有的照片與胡仙小姐的記憶，所以建築團隊需要抽絲剝繭地去了解原建築設計的精髓。由於欠缺詳細的記錄，他們不知道原有的材料和施工的技術，所以只能靠現場觀察和師傅的經驗來做決定。

幸好這座古蹟結構良好，而且原有用料上乘，所以需要修復的部分並不太多，由此可見胡氏家族當年真是不惜工本地去完成這個項目。

內部修復

音樂學院的空間改造其實相對簡單，別墅的大廳保留原貌，主要用作公眾參觀和表演之用，而樓上的房間改建成課室和練習室。不過，這座古建築是不能夠滿足現代音樂學院在消防安全上及空間設計上的要求，一定程度上的改動是必要的。例如原有的間隔牆已經有點殘破，而且隔音功能差，所以建築團隊決定拆卸部分的間隔牆並加裝隔音棉，以

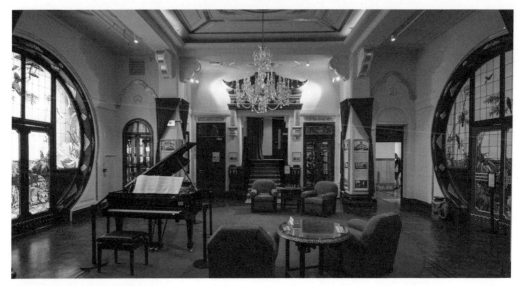
↑虎豹別墅的客廳現已改建成演奏廳

滿足音樂學院對隔音的要求。

另外，作為音樂學院亦需要加裝不少冷氣設備，為了減少破壞原建築的結構，建築團隊要花一些心思來處理，大部分的室外冷氣機設在後山或虎豹別墅的背部，從而避免破壞虎豹別墅的外觀。為滿足現代建築物條例對傷健人士友善設施，建築團隊需要加裝電梯，這亦是在舊建築內最大的改動部分，這座電梯是全內置的，因此沒有改動建築物的外形，完美地嵌入原建築之中。

另一個較具挑戰的問題便是外牆復修部分，因為虎豹別墅外牆多數是以洗水石米的工藝來建造。當年西方的建築技術傳到香港及廣東一帶，因為石材短缺，那些比較便宜且帶有天然石材質感的洗水石米便得到廣泛使用。洗水石米是利用碎石混合英泥批上牆，再用水和刷子刷走最外層的英泥，令碎石暴露在外，模仿石材的做法。

洗水石米並不算是複雜的技術，香港仍有懂得這門工藝的師傅，但是洗水石米是不能夠逐步地小面積復修的，任何改動都可能令一整片洗水石米牆剝落，若要復修便需要修復一整片的外牆，因此設計團隊需要花心思去決定，究竟哪部分是需要去復修，哪一個部分只需要保留原貌便行。

雕塑復修

當萬金油花園拆卸後，絕大部分的雕塑也被拆除，只有少量被留下來並遷至虎豹別墅繼續展覽，如牛郎、織女、日神、月神等雕塑，而當中最觸目的便是園內的兩隻老虎，一隻是傳統中式的、另一隻帶有現代卡通感。這

兩隻老虎均牢牢地固定在混凝土之上，拆卸時難免有一定程度的損壞，傳統中式的那隻老虎比較嚴重，四隻腳與尾巴都被破壞了，老虎身上的花紋亦有損毀。

負責雕塑復修的周永強總監表示，修復的過程其實是相當艱巨的，因為沒有資料記錄雕塑所使用的材料和設計的圖紙，一切都要自己摸索。因此，周總監先需要把雕塑的一部分拆下來，並拿去實驗室做化驗，了解原有物料的成份之後，工藝師才重新加設鋼支架來做老虎的腳及尾巴，做了支架之後再塗上混凝土和石灰，重新塑造出老虎的外形。

然後根據相關的照片影像，把紋理以 3D 投影的方式投射在老虎身上，工藝師再根據投影重新繪畫老虎身上的紋理，由於工序繁複，所以每一個雕塑均需要大約兩至三個月才能完成。

玄門復修

玄門是虎豹別墅的主入口，這道圓形的拱門是在意大利製作之後，再運送至虎豹別墅安裝，所以在香港是絕無僅有的。由於這道門有超過八十年歷史，免不了有些歲月痕跡，而玄門左右兩邊的玻璃也被破壞了，這道修復功課便交由香港本地玻璃藝術家——黃國忠先生來負責。

這道玄門使用了玻璃嵌畫的方式來製作，藝術家將一小塊玻璃切開後再用鉛錫合金拼合而成，並不是由一塊玻璃並塗上不同的顏色來組成的。玻璃嵌畫是西方古教堂內常見的玻璃窗製作方法，多數是將聖經故事繪在教堂的玻璃窗上。相同因為原設計圖紙已遺失，所以這一切都是倚靠胡仙小姐的記憶來做設計。原設計糅合了中西文化的元素，所以這道玄門的中央部分保留着兩隻老虎、翠竹等東方元素，亦有飛鳥等西方元素。黃先生的修復設計希望能同時帶出東方的元素，亦能包括香港本地色彩，所以玻璃上有白鶴，代表了長壽，還有太陽，寓意是照耀着整個大地，這些都是胡仙小姐喜愛的，圖案中亦有中國式的塔以及香港的元素——獅子山。

為了要配合原玻璃的顏色，黃先生花了不少功夫來調配，原有的顏色好像植物般生長，富有層次，主次分明，黃先生用了一些波浪片的玻璃來做出有像閃光的效果。為了要營造一個反光波浪片的效果，黃先生更用一塊雲片玻璃塗上顏色，再拼合其它彩繪玻璃，所以整塊玻璃是由顏色玻璃、浪片及彩繪玻璃拼合而成的。

為了穩固接口，傳統的做法是用了桐油灰來將兩塊玻璃接合在一起，但是這種方法便需要九個月至一年才能夠乾透，而虎豹別墅位處半山區，相當潮濕，並不適合用這個方法。因此黃先生使用了新的防水物料——環氧樹脂來做穩固接合，乾涸過程雖然縮短了，但是兩塊玻璃的修復過程也要歷時九個月。

總括而言，這座別墅能夠得以保存下來確實是非常幸運的一件事，因為這是香港碩果僅存的幾幢古式別墅之一，而且同時帶有中國及西方味道，建造別墅時應用到的工藝在香港也幾乎接近失傳了。

↑ 萬金油花園內的兩隻老虎雕塑分別帶有東方及西方色彩
↓ 虎豹別墅的正門「玄門」

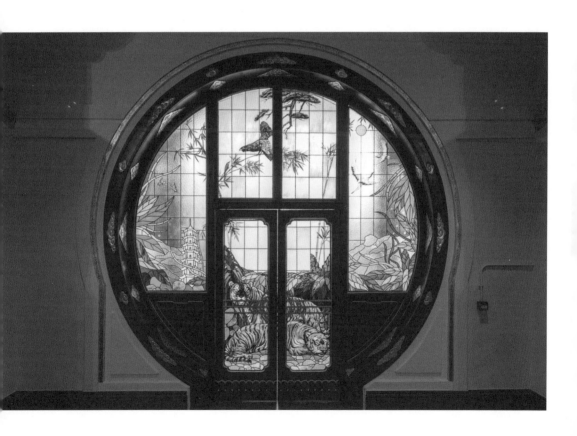

環保建築的先驅

希慎廣場 Hysan Place
● 銅鑼灣軒尼詩道 500 號

希慎廣場坐落在銅鑼灣最核心的商業地段，是香港首座能同時拿到香港綠色建築議會鉑金級建築（BEAM–Plus Platinum）及美國綠建築協會的白金級認證（LEED Platinum）的商業大廈，而此大廈外形特別，在鬧市中更為矚目。

希慎廣場前身是興利中心，同樣是一座商場和辦公室合用的大廈，地庫是著名的三越百貨，地面以上則是停車場和辦公室。由於此地段十分珍貴，而日式百貨公司在香港熱潮已走向下坡，所以大業主希慎集團希望翻新這個項目。他們最初的改建概念是將地面停車場改成商場，再將地庫的三越百貨改為停車場，以增加商場價值，但這樣需要改動建築結構和地基。

由於高層的辦公室並不打算拆卸，若要在低層進行任何結構工程，便必須要先做大量臨時鞏固工程，此做法十分昂貴，而且也存在危險。當業主經過反覆考量成本效益後，他們認為高層的辦公室設施也已殘舊，而且銅鑼灣一帶的辦公室價值也相當高，所以最後決定將整座興利中心拆卸重建。他們找來美國著名建築師樓 KPF 建築師事務所，連同香港劉榮廣伍振民建築師事務所一同負責這個項目。

重新修訂建築方案

重建項目在 2006 年啟動，但不幸的是，2007 年在拆卸興利中心的過程中發生了嚴重的工業意外，其中一座天平倒塌，兩名工人殉職，工程需要暫停來處理安全隱憂和合約問題，就在這一個空檔期，業主方的管理層有機會重新審視整個項目。

他們發現原有的重建方案不夠美觀，而且有嚴重的屏風效應，這不單對此項目做成不良影響，還對銅鑼灣一帶的空氣質素造成負擔。再者，原本的重建方案為了想降低建築成本和縮短工期，所以盡量沿用舊興利中心的基座（Pile cap），令重建後的寫字樓面積只有大約一千四百平方米，實用率不高。再加上寫字樓的平面是平行四邊形，這些三尖八角的空間未必受租客歡迎。

另外，原有的低層部分延用舊地基，這便使地庫的商場與銅鑼灣地鐵站有層差（Level difference），並不是與地鐵站無縫交接。更甚的是，重建方案的首層主入口與四周的行人路亦有一些層差，而且沒有足夠的停車位，這對一個大型商場和辦公大樓並不是優秀的配套，若與鄰近的時代廣場競爭，必然會被比下去。

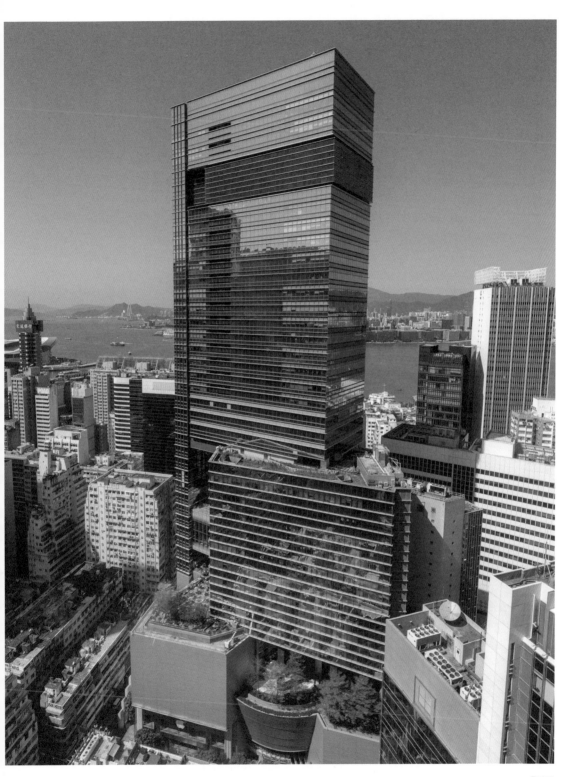

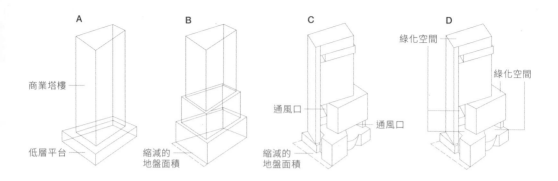

A. 傳統方法：低層平台＋商業塔樓
B. 調整方法：縮細平台並增加高層面積
C. 現在方法：調整平台與塔樓面積並增加通風口
D. 現在方法：在各層平台之上加設綠化區

由於這個重建方案在商業利益上、功能上和環保設計上都有美中不足的地方，既然工地有一個空檔期，因此管理層便決定重新規劃整個方案。雖是空檔期，但也只是數月時間，他們其實需要每日與時間競賽。

首先要解決的問題是舊興利中心的地庫，很多設計問題的根源都是沿用舊大樓的基座，但若要完全拆去舊大樓基座便需要額外的工程時間，設計團隊處於兩難境地。當時業主方的新設計總監陳麗喬博士認為修改整個方案需要治本不只是治標，一切問題需由根源開始處理，所以便狠下決心拆卸整個舊大樓基座。在拆卸舊地基時，設計團隊亦得到珍貴的時間開始修正地面以上的設計，完善整套方案。

當設計團隊重新審視大樓設計時，業主管理層給他們一個很重要的任務：先要重新審視這座大樓與四周環境的關係。希慎集團在銅鑼灣一帶還有很多物業，銅鑼灣可以說是他們在香港區內最重要的物業投資重鎮。銅鑼灣的利舞臺是希慎集團創辦人利希慎為家人而設的舞台，希慎道和利園山道亦分別以「利希慎」和利氏家族的「利園」而命名的，管理層希望藉着重建希慎廣場，能統一地去改善整個銅鑼灣小區的空氣質素問題，並無形中能提升整個銅鑼灣地段的價值。

整個團隊發現，銅鑼灣軒尼詩道雖然人來人往，車水馬龍，亦是全香港的購物消費熱點，但是這區的空氣質素多年來都不理想，在夏天或微風的日子情況更甚。這無形中亦影響了市民到這處消費購物的意欲，因此設計團隊嘗試從改善空氣質素的方向着手。

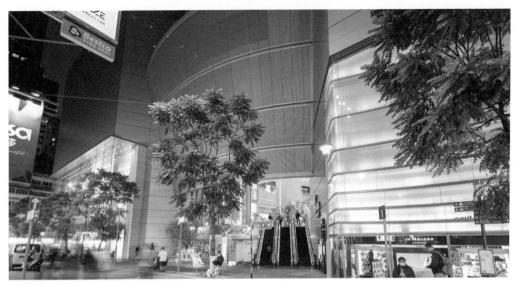

↑希慎廣場中庭南北通風，增加空氣對流。

環保建築的先河

設計團隊將整個建築方案重點設定在環保設計之上，他們請教中文大學建築系吳恩融教授，他建議首要避免這座大廈的屏風效應，在大廈外立面加設通風口，這無形中增加了軒尼詩道一帶的空氣對流情況，對改善軒尼詩道的空氣污染情況有正面作用。

若在商場各個位置中加入通風口，便會令到商場佈局變得很不自然。因此設計團隊巧妙地把這幾個通風口變成露天花園、人工濕地、都市農圃等設施，這不單可以減少這座大廈的屏風效應，也同時令整個建築物的外形變得生動，讓顧客在購物時也能有一個休息的空間。

除此之外，設計團隊銳意引入嶄新的環保技術，例如他們在十七樓加設的人工濕地，這不單能夠減少這地段的熱島效應，也同時能美化環境，而灌溉這個小型濕地的水是從樓上洗手盆污水淨化後再用來灌溉的，徹底實行環保。

為了進一步去改善銅鑼灣鬧市的熱島效應，希慎廣場放棄了將機房放在天台的傳統做法，他們在天台設置了一個天台農圃，這不單可以降低大廈的受熱程度，在美化環境的同時也可以讓市民或租客可以嘗試在市區耕作。雖然避免在天台設置機房並不是最直接的解決機房散熱問題的方法，但為了要走前一步，他們依然放棄傳統做法。其實設計團隊還曾考慮過天台加設太陽能板，但是發覺成本與效益不大，而且太陽能板亦未能拉近人與建築的距離，因此他們最終選用了天台農圃。

設計團隊不滿足只是加設幾個露天花園便算是滿足了自然通風的要求，他們還作了嶄新的嘗試，便是在辦公樓的窗框加設了可開的百葉，在寫字樓內可以隨用家所好開啟這個百葉，讓外面的自然空氣對流進室內。

至於商場更為絕妙，在南、北兩個主入口處沒有常見的落地大玻璃，取而代之的是一個南北互通的開揚入口，可以製造南北對流。在中庭的頂部還有連接室外的百葉，可以在商場內造成煙囪效應，大大增加室內空氣流動，從而大幅減少商場對空調系統的需求。這兩個位置的百葉窗設計絕對是香港首創，而且到目前為止，還是獨一無二的。

獨特的扶手電梯

至於商場設計，當完成整個規劃的時候，業主發現商場的人流動線並不太理想，因此便找來英國建築師樓 Benoy 來為他們調整商場的佈局。因為商場共有十七層，如果單靠電梯和單層扶手電梯的話，客戶便需花很多時間才能到達高層，所以招租部的同事提出希望在室內加設特長扶手電梯，從而帶動人流。

不過，由於整個地盤的面積不大，而且商場的規劃佈局已大致完成，所以很難在中後期加設這道特長扶手電梯。恰巧，項目管理團隊發現了一個空間，因為這大廈的地庫是地鐵站，他們的結構柱需要與地盤邊界有四米多的距離，這樣才能避免影響地鐵站的結構。由於有這四米的空間，便足夠放置一條

特長扶手電梯，恰好能把這條扶手電梯放在外牆之上，成為大廈外牆上的一個重要特色，顧客前往高層購物的同時，也能夠從高處欣賞銅鑼灣景色。

巧妙的電梯設計

至於商業大樓寫字樓，為了改善上一個方案實用率不高的問題，設計團隊將寫字樓部分改成典型的長方形，每層面積由上一個方案的一千四百平方米增至一千八百平方米。寫字樓的佈局自然是最高效能中央核心筒格式，即是電梯和樓梯放在整座建築物的中央，辦公室運作空間在外圍，但是若整個核心筒由頂部一直延伸至地下時，低層的商業佈局便會大受影響，而且中央的核心筒亦會嚴重地阻礙商場內的視線，因此，設計團隊便將電梯分成兩個部分來設計。

塔樓部分是中央核心筒，但電梯在商場高層便停止，商場的電梯設在兩側，因此寫字樓的客戶需要在九樓和十樓轉換電梯。由於商場中央沒有任何電梯，這便能夠創造一個空曠的購物空間。

總括而言，這座建築物確實在建築設計，以至環保設計上，甚至在商場規劃上都作了很多新的嘗試，令它成為香港環保建築的先驅，不過遺憾的是這座大廈其中一個主舵手——發展商的領導層利定昌先生在大廈落成前已過身，不能夠親身看見這座大廈的成果。

A04.2 希慎廣場的空間佈局刻意將核心筒設在一邊，增加向海的空間。

辦公空間

電梯大堂

↘ 辦公室內設有可開啟的百葉
↓ 外牆上的電梯利用了邊界與建築物之間的剩餘空間

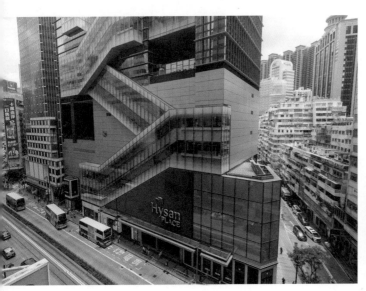

舊住宅保育的
兩種方法

藍屋、茂蘿街七號
Blue House / 7 Mallory Street

● 灣仔石水渠街 72-74A 號
● 茂蘿街 1-11 號

在灣仔舊社區，有兩個很特別的保育項目，
分別是位於石水渠街 72 至 74A 號雙數門牌
的「藍屋」及茂蘿街七號的「綠屋」，這兩個
保育項目都是灣仔區內的舊住宅翻新，但這
兩個項目的取態則完全不同。茂蘿街七號希
望藉着翻新舊住宅注入新的活力，完全改變
這座建築物的用途；藍屋則在保育路上走出
更前的一步，它不單止希望保留舊建築，還
希望留着舊住客。

舊住宅變動漫基地

「茂蘿街七號」位於灣仔茂蘿街 1 至 11 號單數
門牌及巴路士街 6 至 12 號雙數門牌合共 10 幢
唐樓，建於 1910 年至 1920 年代，是灣仔旺
區內的低層舊式住宅建築，雖然年代久遠，
結構殘舊，但這排過百年的古建築保留了香
港開埠初期兼容中西建築的特色，如高樓底、
大陽台、帶有西方色彩的欄杆、中式木屋頂、
綠色的大廈外牆等，被列為香港二級歷史建

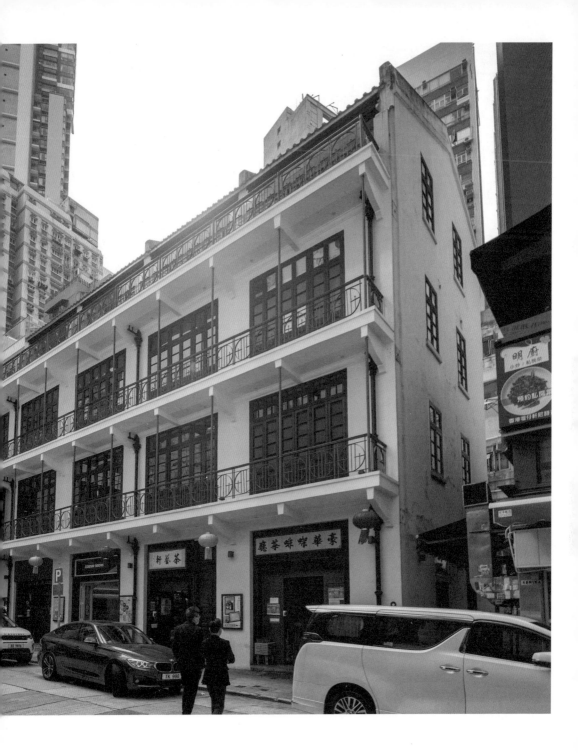

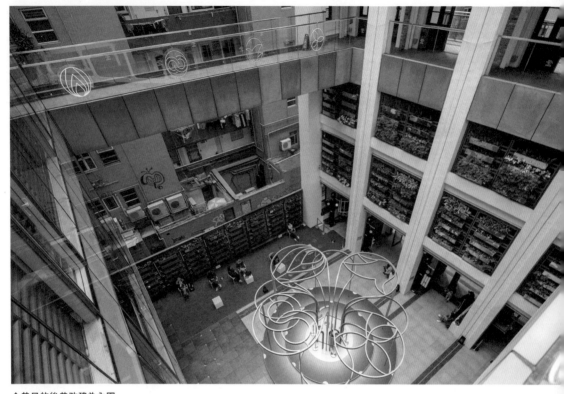

↑昔日的後巷改建為內園

築。2007年被市區重建局納入活化計劃之中，計劃希望保留建築中結構良好的部分，改建成「動漫基地」，讓本地漫畫家進駐此地，作為畫廊、零售店、工作室用途，使這一個小區慢慢變成本地文化的新熱點。

因此，建築師便將一些殘舊的設施拆除，創立了一個環境舒適新庭園，成為區內少數可讓市民享用的休息地方。這個庭園原是兩座建築之間的後巷，原本為閒置空間。由於動漫基地的定位是希望為香港本地漫畫界提供更多展示的平台，從而提升他們的社會地位。因此，這個內園也成為灣仔區內一個互

動、多元平台，讓不同的藝術、文化、社區活動都能在此處進行。

由於巴路士街一邊的住宅太過殘舊，所以大部分空間都不能夠保留，只能保留茂蘿街一邊的建築。建築師在這兩座建築之間加上兩條鋼橋來連接，表面上這兩條鋼橋是一道行人通道，但其實也支撐着巴路士街一邊的結構，因為當拆去部份結構之後，這座舊建築便變得又長又窄，結構上相對地不穩，需要依靠茂蘿街一邊的結構來支撐。由於舊有的建築結構承重無法達到現代的規定，所以結構工程師需要進行加固，例如在樓板加設鋼板及鋼柱來穩固，

並在原有的木樓梯下加入鋼結構來強化，務求達致現代建築條例規範所要求的承重。

為了保存原有舊建築的特色，建築師刻意保留外牆的窗戶和門，並只翻新了外牆油漆，但沒有沿用舊有的綠色，改為白色油漆，同時棄用「綠屋」這個舊有名字。昔日的廚房及住房改作展覽室，昔日的廁所則保留用途，翻新並改建成現代化的洗手間。而低層的街舖也翻新，並引入了新的商店。整個項目盡量原汁原味地保留舊建築的外觀設計和內部格局，但遺憾的是巴路士街的建築拆去了大部分，原有的功能也已經失去，該處現在只變成一道走廊及露天花園，昔日建築物的特色與功能都失去了。

「動漫基地」由市區重建局負責復修，香港藝術中心於 2013 年開始負責營運，但經過五年之後仍未做到收支平衡，所以需要遷離茂羅街並遷至香港藝術中心。動漫基地未能成功，主要是未能找到一個成功的商業模式，因為本地的漫畫商未必如日本或美國的漫畫家有多種與漫畫連帶的產品或紀念品，再加上網上購物的興起，連營運日本漫畫精品的商店也全線結業。由於多間商店陸續結業，到訪動漫天地的人流也自然大幅減少，導致這個漫畫基地無法再營運下去，重新交回市建局打造成「藝術社區」，並改名為「茂羅街七號」。

車房街變文化街

離茂蘿街七號不遠處的石水渠街也有幾座舊唐樓。石水渠街原本是一條傳統的車房街，但近年在這裏有一個特別的保育項目。這裏的幾座舊唐雖然設施殘舊，是草根階層的住所，但外牆顏色鮮艷，當中最注目的是在角落中的藍屋。這座建築物其實是舊式劏房大廈，環境惡劣，單位內沒有獨立洗手間及廚房，各劏房戶需要共用洗手間和廚房，在早期更不設現代化洗手間，需要人手「倒夜香」的服務（即是需要清潔工人去抬走糞便），而重建前的洗手間是後期非法搭建的，所以部分廚房與洗手間位置相當接近。除了衛生問題外，這座大廈主結構雖是紅磚搭成，但主樓梯以木造成，而且相當傾斜，完全不符合現代樓宇的消防條例。

↘ 巴路士街一邊的住宅露台仍保留昔日結構
↓ 昔日的廚房保留作展覽之用

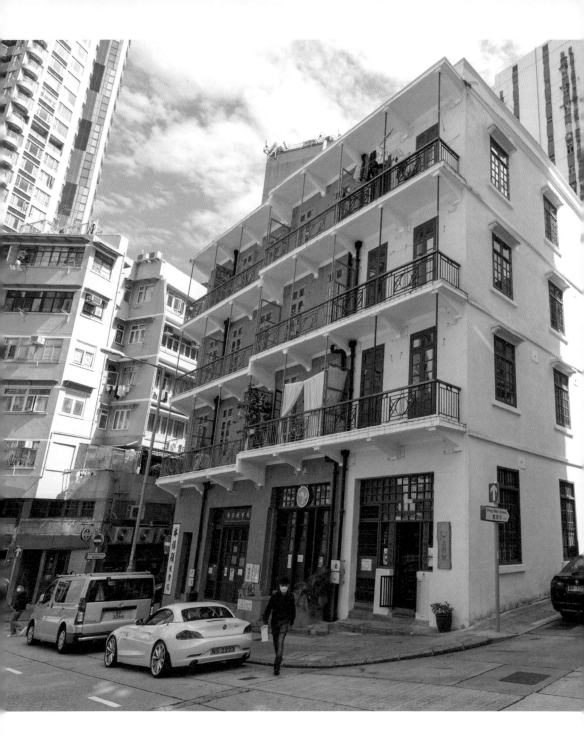

一個奇妙的偶遇

2008年市區重建局希望活化該區，這個重建項目表面上是符合市區的需要，能改善社區環境，但是實質上該區居民卻不太同意政府的清拆、重建方案。居民不單止對這幾座建築有深厚感情，也習慣了該區的生活，居民亦都注重鄰舍關係，不太願意遷離這個小區。同在石水渠街的聖雅各福群會社工同樣關注這件事，經常跟進居民的生活及社區保育的問題。社工於是邀請謝錦榮建築師撰寫反對書，反對這個重建方案。與此同時，聖雅各福群會的社工亦向政府申請參與歷史活化計劃，並得到他們的資助，將藍屋連同旁邊的橙屋及黃屋一同進行保育及活化。

其實早在2006年，Meta4 Design Forum Ltd的謝錦榮建築師在一次導賞團活動中與聖雅各福群會的社工結緣，當下也談及關於藍屋與鄰近的橙屋及黃屋的保育問題，為日後的保育計劃埋下種子。謝錦榮建築師與社工們研究了一個破天荒的保育方案，便是留屋同

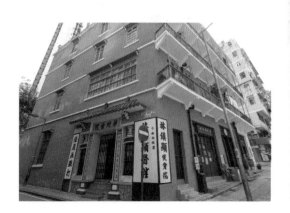

時留人。他們不單希望保留舊有建築物，也希望將原有的社區群體保留下來。在藍屋、橙屋、黃屋三座大廈中均有十多戶老街坊希望能夠繼續住在這區，於是他們想出先將橙屋、黃屋的居民遷至藍屋，先為橙屋、黃屋進行翻新工程，完成後，連同藍屋的居民一起遷至黃屋處居住，再進行藍屋的改建工程，就是這樣一個交接輪替的方案，使居民可以在翻新期間，亦能繼續在此小區居住。

由於藍屋、橙屋、黃屋之間數座舊樓已拆卸，是一塊空置多時的空地，而藍屋、橙屋、黃屋三座建築都是呈「C」字形，建築師便將屋與屋之間的內園活化成一個小型文化廣場。沿街的街舖由社企營運，二樓、三樓以上的空間讓舊居民繼續居住。為了增強社區的凝聚力，原打算在牆身上加設露天投影機，但由於各種技術的問題，最終取消了這個設施。雖然沒有露天電影院，這個小庭園依然成為該區居民短敍的好去處，增加了小區的凝聚力，成為一個珍貴的公共空間。

表面上這個計劃是很理想的，但在執行上也有難度。施工期間的噪音及空氣污染，對長者來說影響甚大。後來他們也要求臨時遷離工程中的建築群，而當中所產生的額外費用，需要聖雅各福群會另找方法處理。

提升建築水平

由於這三座建築物的衛生情況異常惡劣，而且不符合現代建築的安全標準，建築師需要給它作一個大翻新。首先，他們將原有的劏房單位改建成有獨立廁所的居住空間，重新裝修廚房，並加入合規格的抽氣扇。藍屋內原裝的木樓梯非常傾斜，不方便居民上落，因此他們在內園處增加了一組鋼樓梯補助出入，也能符合消防條例。

這個項目最奇妙的結果不是創造了一個新的空間，而是創造了新的人倫關係，當這些老街坊看見自己昔日的住所在翻新時，他們便好像一個地盤管工一樣，遠遠看着工人施工，密切地去關注判頭的工作，成為義務監工。當工程完成後，他們遷回自己的原住所時，因為居住環境的大改善，更加關切地與鄰居溝通。過往的居住空間太狹小，在這個建築群裏根本沒有停留的公共空間，現在多了一條走廊，也多了一個公共花園，可以凝聚起一班舊街坊。

總括而言，這兩個項目在建築上，只是做了一個簡單的翻新及維修的工程，但背後的意義比建築物本身更大，因為建築師不只做了保育工作，同時保留了建築物的靈魂。香港保育建築的難度是如何為它找到新功能，這兩個項目便示範了如何活化歷史建築資源，也能夠去保留原有的功能，是一個相當值得思考的案例。

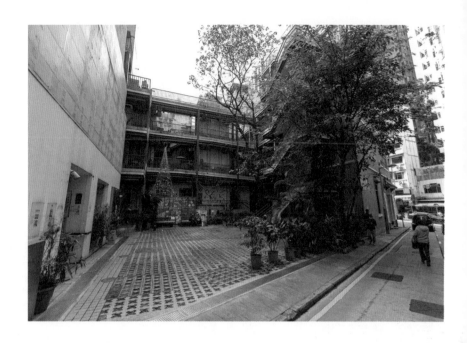

↑ 藍屋後的內園開放為灣仔區內的公共空間
↓ 石水渠街一帶雖是舊區但充滿色彩繽紛的舊建築

極難用的土地與極複雜的規劃

香港演藝學院
The Hong Kong Academy for Performing Arts

● 灣仔北告士打道 1 號

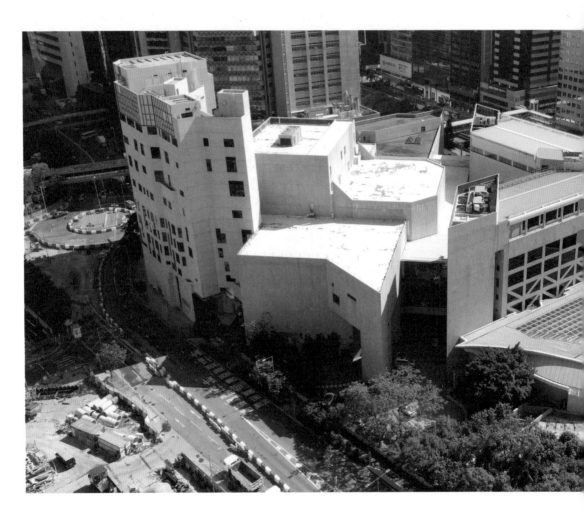

在八十年代，香港政府希望加強表演藝術的培訓，因此成立了演藝學院，好讓本地學生可以接受正規的演藝訓練，更撥出灣仔告士打道一號的土地來興建一所包含中國戲曲、舞蹈、戲劇、電影與電視、音樂與舞台及製作藝術的演藝學院。

表面上告士打道一號這塊土地非常優越，是一幅在鬧市中的臨海地皮，但這塊土地其實是「暗藏殺機」，甚至可說是危機四伏。這幅土地下面便是港鐵荃灣線的隧道，並且呈對角線地橫跨整塊土地，而且還有兩條地下雨水收集管道和地下排污管道，這兩條管道同樣是呈對角線地橫跨整塊土地。由於以上三條地底隧道及管道均是灣仔區內的重要設施，不能修改，而由於有地下雨水收集管道和地下排污管道在此，更要保留一條能廿四小時通行的道路，好讓路政署作緊急維修之用。表面上這塊三萬七千平方米的長方形土地，被分割成五塊三角形土地，而且可用的面積大約只有一半多，因此多年來這塊地一直空置。

建築師需要在如此「三尖八角」的土地上設置教學大樓和多個表演場地，如歌劇院、戲劇院、音樂廳、演奏廳、實驗劇場和舞蹈排練室。由於此學院的定位是為香港提供專業的演藝培訓，並且為香港提供專業的表演場地，所以這些專業場地均有其專業要求。基本上這類空間都需要呈方形，即是建築師要在三角形的土地上設計數個四四方方的大型劇院，這個挑戰便交由關善明建築師來負責。

順應原來的限制來做規劃

由於整個地盤已經被一條地下鐵路及兩條管道切割成多塊，與其花時間和金錢專門把這些地下設施重新規劃，建築師選擇利用這種種限制來建構成建築規劃和設計的特色。在地盤的西邊已被港鐵荃灣線的隧道和地下雨水收集管道佔用了大部分的空間，而且這些地方也被屋宇署列為非建築面積（non-building area），建築物不能在此處興建，因此建築師把露天劇場和公眾花園設置在這裏。

地盤的東邊雖然可以興建建築物，但都有一條排水系統管道對切了這部分的空間，建築師順理成章地將整個演藝學院分成兩個三角形來處理。在東端面積較大的部分用來安置各個劇場，而對面馬路較小的部分用作教學大樓。兩座建築之間的馬路地下便是排污管道，而這條馬路也可以廿四小時開放，隨時可讓路政署的車輛進入作緊急維修而不影響教學及表演。這裏亦成為各劇場的送貨處、後台入口和觀眾席的落客處，同時也是學院的主軸線。建築師將地盤的先天缺陷變成為這項目的特點，並且能讓各功能區有規劃地整合起來，簡直是神來之筆。

一樓平面圖

1. 音樂廳 / 2. 歌劇院 / 3. 實驗劇場 / 4. 戲劇院
5. 繪景工廠 / 6. 木工工廠 / 7. 藝聚廊 / 平台
8. 排練室 / 9. 教室 / 10. 室內廣場

地面平面圖

1. 觀眾入口 / 2. 後台入口 / 3. 開放式樓梯
4. 往一樓長扶手電梯 / 5. 觀景升降機 /

□ 中庭　▨ 劇院大樓　■ 教學大樓

總平面圖

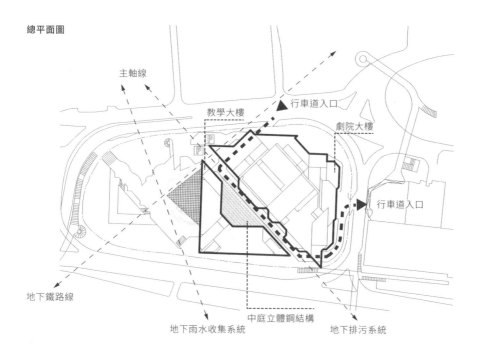

主軸線

教學大樓

行車道入口

劇院大樓

行車道入口

地下鐵路線

中庭立體鋼結構

地下雨水收集系統

地下排污系統

土地規劃上的問題雖然解決，但作為專業表演場地的重要問題——隔音仍有待解決。因為學院建築在地鐵隧道之上，地鐵駛過時的震動會影響劇院內的演奏共鳴，再加上各個學院高密度地排列在一起，每個學院內表演樂器的聲音震動也會相互影響，所以聲學設計上也要有特別考慮。除了使用吸音物料外，各排練和演奏室皆在結構和機電設計方面顧及傳聲（noise transmission）的要求，確保樂器和人的聲音不會透過地板或風喉管道等途徑傳到旁邊的房間。學院的地基結構是一個浮起（floating）的設計，以減省由結構傳遞而來的噪音（solid-borne noise），這樣才能確保每個劇院都不受外來的震動影響。

空間對比

在教學大樓的一邊，各課室和練習室均是四四方方的，所以當各課室以「L」形來排列之後，便剩下一個小三角形的空間，這便是整個演藝學院的入口大堂。觀眾無論是從告士打道還是乘車通過主體結構下的馬路進入會場，都會經由一個小門口進入這個樓高五層的中庭，空間感會變得豁然開朗。這裏可以看到學院的地下至四樓的公共空間，上方是通透的立體鋼構架（steel truss）支撐的巨大玻璃天窗，視野廣闊，加上數幅落地大玻璃窗，使陽光充滿整個學院。

在中庭之內有一條通往一樓的長扶手電梯，三部可俯瞰大堂的觀景升降機（observation lift），和一條伸出中庭、連接地下到三樓的開放式樓梯。三角形的平面和這些建築元素

構建出這個中庭空間。觀眾在入場前可以沿扶手電梯上到一樓，到達空間和視野更為廣闊的歌劇院（Lyric Theatre）前平台。這裏正正是入口馬路的正上方，也是把東西兩邊建築連起來的大平台。

由於演藝學院是一個集教學與表演的場地，這裏空間感良好，而且有充足的陽光，白天時學生可在此處休息或討論功課、甚至有話劇或舞蹈系的藝術學生在此排練，伴隨着各種樂器的練習聲，讓整個空間都充滿着藝術氣氛。在晚上，這裏亦是眾多著名劇目首演時名人明星接受採訪和與影迷見面、簽名的地方。

總括而言，建築師把限制變成特色，把基地的特點加以利用和發揮，不單解決地底設施的限制，同時把幾何圖形融合在平面規劃和立面設計上，成就猶如立體雕塑般的建築外形和內部空間，這確實是一絕。

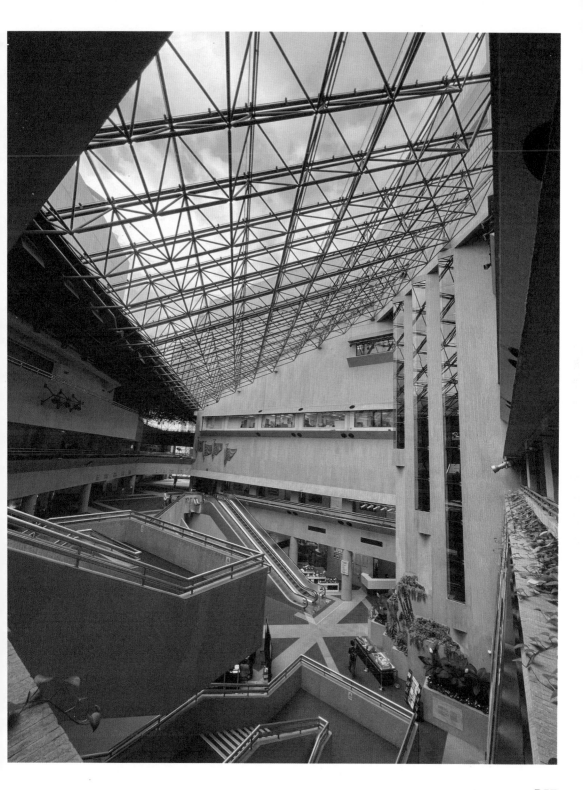

隱藏於城市中的綠洲

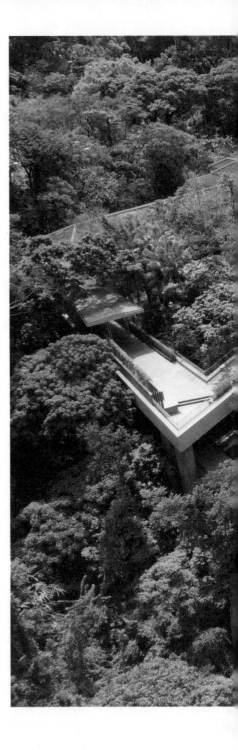

亞洲協會香港中心
Asia Society
Hong Kong Center

● 金鐘正義道 9 號

隱身於金鐘正義道旁山林中的一座新型建築中，隱藏了一座香港重要的法定古蹟——前域多利軍營軍火庫，這所軍火庫復修後改名香港賽馬會復修軍火庫，並成為亞洲文化協會香港中心的新會址。

第一次鴉片戰爭後，英國在 1842 年得到了香港島，開始在港島區設置他們的軍事設備，由於金鐘、中環一帶是香港的金融、行政中心，前港督府也設在金鐘一帶，所以英軍便在市區駐以重兵。現在的海富中心、夏愨花園和統一中心一帶曾是威靈頓軍營，而遠東金融中心、力寶中心和金鐘廊曾是海軍船塢。現在的香港公園內的茶具博物館曾是前英軍司令部，而太古廣場、港島香格里拉酒店和港麗酒店一帶便是域多利軍營，而亞洲文化中心內的這所軍火庫便是附屬於域多利軍營。為了有效地和安全地去運送軍火，當時的英軍用大型吊籃把軍火從山上軍火庫沿着山坡吊運至金鐘的域多利軍營及海軍船塢。

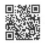

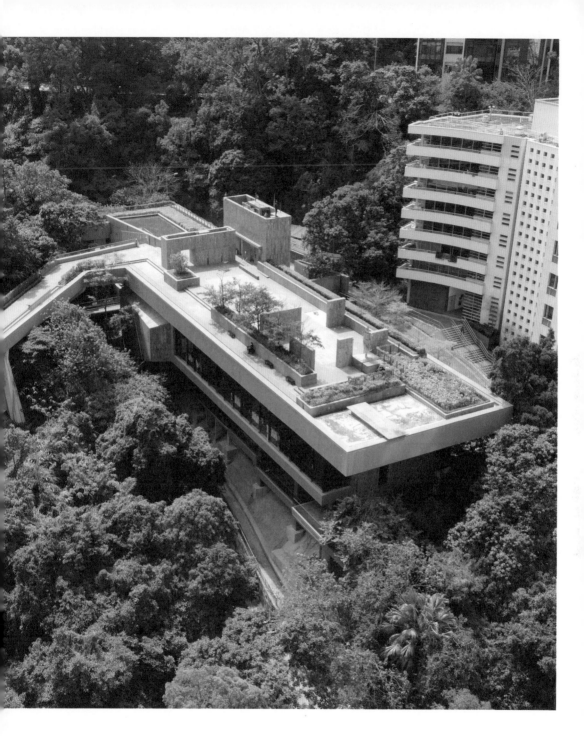

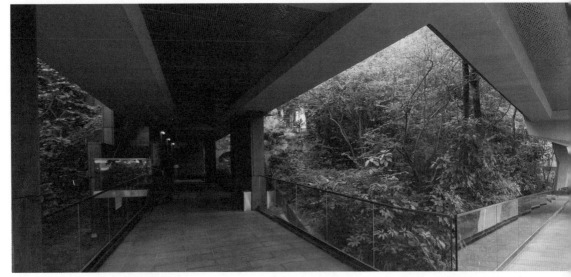

↑行人橋因避開果蝠棲息地而更改原路徑

第二次鴉片戰爭及北京條約之後，九龍半島割讓，租借新界地區，英軍逐漸減少在金鐘一帶的駐兵，昔日的威靈頓軍營、域多利軍營及海軍船塢亦陸續拆卸，港島區的軍事設施亦遷至添馬艦總部，而這個軍火庫亦自從二次大戰之後便一直空置，隨後多年來只用作政府倉庫之用。

經過多年之後，建築署在 1999 年委托香港大學顧問團隊研究這個前英軍軍火庫，深入了解這個建築群的重要性，顧問團隊認為這個建築群包含重要的香港歷史，建議保留這座建築。隨後亞洲協會香港中心委員向政府表示他們願意租用這個地方來作為中心的會址，更通過舉行設計比賽邀請得美國建築師 Tod Williams 和 Billie Tsien 為他們設計這座建築群。

簡單而沉實的新建築

當 Tod Williams 和 Billie Tsien 嘗試去創作這座新建築時，他知道若要在這個古蹟群中加入新的元素，便必須要考慮新建築與古建築的配合，所以他採用了一個相當簡單而不尋常的手法。

他們刻意將新建部分與古建築部分分隔開來，新建築沿着正義道而建，主入口亦設置在此，原有軍火庫部分則比較遠離主幹道，並改建成藝術館及劇場。

新建築部分設計成四四方方的長方盒，外牆用上墨綠色的石材，因此新建部分無論在外形和顏色上都與舊建築有明顯的不同。新建築的外形相當沉實而簡單，配合背後的綠化環境，整個新建築部分便有如綠林中的小寶

盒。從正義道的主入口進入票務處之後,便是大宴會廳,這個宴會廳的一邊外牆全是落地玻璃,盡覽公園林中的景色,相當怡人。

經過樓梯走到下層的商店與相當有名的餐廳,在這間西餐廳外便是園境平台,可讓食客近距離欣賞這個樹林,平台上是原建築群其中一座古建築 GG 行政樓(GG Block)。由於正義道是一條斜坡,所以新建部分在視覺上好像懸掛在半空,漂浮在 GG 行政大樓之上。

在新建部分與舊建築群之間有一條「V」形天橋,這條橋是整個項目的亮點。原設計上這裏是一條直橋,但建築其間發現這條直橋的建築路徑會影響樹林中果蝠的棲息地,所以建築師調整了這條橋的角度,巧妙地把它改為「V」形。這個改動雖然延長了路程,但卻可以在橋的尖角處盡覽金鐘及維港一帶的景色,而這個位置原本也是用來吊運火藥的路徑,令這條橋無論在功能上或歷史意義上都得到提升,這條橋也被命名為「果蝠橋」。

由於正義道的新建部分與舊建築群軍火庫有層差,所以建築師把這條橋設計成兩層,低層連接舊軍火庫與新建部分的接待處,高層則連結到新建築的天台。所以大部分旅客都是從低層的橋出發前往軍火庫參觀完,再經過高層的橋到達新中心的屋頂,所以去程與回程時都可以從多個角度盡覽金鐘一帶的景色,確實別有一番風味。

歷史遊蹤

至於舊軍火庫範圍,原有的設施大致保留,可以看到室外昔日用來運輸的卡車路軌。

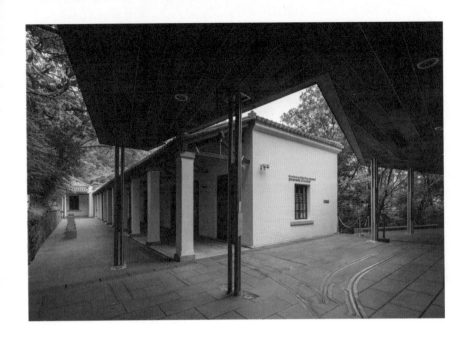

↑ 昔日的更衣室及實驗室變成現在的辦公室
↓ 現在仍保存了運送軍火的卡車路軌

↑ 昔日軍火庫改為展覽廳
↗ 軍火庫內的照明廊

山上的軍火庫共有三部分，第一座建築是昔日的更衣室和實驗室，因為製作軍火的工人是需要穿着特別的衣服，身上不能有任何金屬，所以他們要先在此處更衣才能進到軍火庫內工作，現在這裏用作行政及展覽。

更衣室之後是兩座軍火庫，現在仍然可以看出原有的設計精髓。因為這兩個軍火庫均存放大量爆炸品，所以兩側均設有防護堤，萬一發生爆炸可以保護四周的工作人員。另外，這兩座軍火庫是用了雙層厚磚牆，而屋頂反而只用普通瓦片，所以萬一軍火庫發生爆炸，爆炸的壓力便會向天上衝，減少向四周爆發的威力，以望減少人命傷亡。

軍火庫內需要控制溫度及濕度，所以位於最末端那間軍火室是全黑暗的密室設計，從而避免室外的陽光和雨水影響室內的溫度及濕度，密室之外，是一條照明廊。在存放軍火的地方設置電力有危險，所以燈具都掛在照明廊的牆身，與軍火有一段距離，這條照明廊亦是工作人員的逃生之道。由於最後面的那間軍火庫比較黑暗，比較適合改建成一個劇場，而中間的一所軍火庫現在改建成藝術館，成為鬧市內珍貴的藝術空間。

總括而言，這個活化工程不單能保存昔日古跡，並為它們帶來新的生命，而新建築與舊建築亦能同時並存，最特別是能夠借助果蝠林區和舊建築的歷史背景令整個建築群變得豐富，確實是一個巧妙的安排。

幾經風雨的街市

中環街市 Central Market

● 中環皇后大道中 93 號

在《築覺 I：閱讀香港建築》裏曾經介紹過中環街市的建築特色，亦曾討論過它的擴建方案「漂浮綠洲」。擾攘多時之後，漂浮綠洲沒有在這個項目中出現，取而代之是一個簡約的活化方案。《築覺 I》在 2013 年出版，而「漂浮綠洲」亦是在同年出台，《築覺 I》無形中見證着這個項目的發展流程。

中環街市表面上只是一座舊建築，但其實它隱藏了一個更深層的意義，因為這是香港早期的「華洋交界」，而且是很少人會為意的事情。香港開埠初期，受英國殖民統治，華人社區與洋人社區有明顯區別，港島區的華洋交界便是中環街市旁邊的租庇利街，租庇利街以西的上環、西環是華人活躍的社區，租庇利街東邊的中環、金鐘一帶便是洋人活躍的地段，租庇利街是隱藏在城市中的界線，亦標誌着香港早期的規劃。

在租庇利街旁邊是中環中心，是昔日的衣布街，衣布街的店舖現已遷往西港城繼續營運。這一帶是早期華人婦女活躍的地方，因

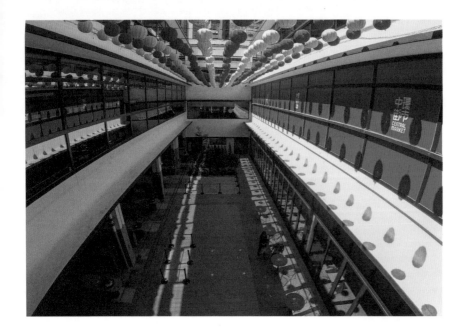

↑ 一邊天井成為舉辦活動的自由空間
↓ 另一邊天井成為綠化空間

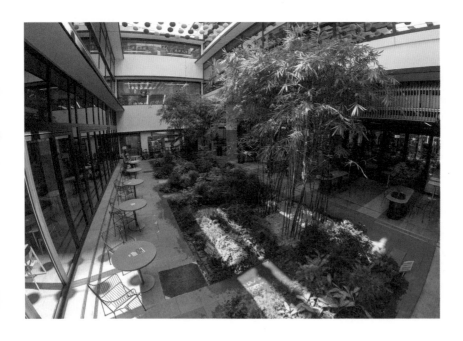

租庇利街

展覽空間　　　　　　　商業空間

PUBLIC OPEN SPACE

天井　　　　　　天井

德輔道中

皇后大道中

展覽空間　　　　　　　商業空間

域多利皇后街

為衣布街鄰近利源東街、利源西街、石板街和蓮香茶樓。早年的華人婦女很多時會到這裏與朋友一同逛街、喝茶,然後買布做衫,順道到中環街市買餸。由於中環區內沒有別的大型街市,因此只有中環街市才能同時滿足這兩個圈子的生活基本需要,所以在街市裏有賣海鮮的魚檔,也有賣牛扒的肉檔。

幾經波折的活化過程

中環街市這幅地皮雖然被高樓大廈包圍着,景觀不算上佳,但是由於它鄰近中環核心區域,而且鄰近地鐵站及各條路線巴士站,交通非常便利,再加上在中環區內能作出大型重建的地皮少之又少。所以,此地皮的價值曾達至八十億,並曾一度列在勾地表之內,而中環街市只是三級歷史建築,意味着中環街市曾有可能面臨全面拆卸的風險。

直至 2011 年,經過多番討論後,社會上亦充斥着不同的保育意見,所以中環街市才能幸運地逃過一劫。政府委任市區重建局研究活化這個項目,由 AGC Design Ltd（創智建築師有限公司）所組成的團隊贏得這個項目設計,但奈何當時有發展商嘗試挑戰城規會的《中區分區計劃大綱圖》的修訂,並進行司法覆核,而中環街市亦在同一張大綱圖之中,所以重建計劃一直延遲,直至 2013 年「漂浮綠洲」的保育設計項目才正式向城規會申請。

雖然得到城規會的批准,但亦有不同市民作出司法覆核,令中環街市的重建項目一拖再拖。在 2014 年,建築團隊幾經艱辛得到屋宇署的批准,以為工程終可正式啟動,但又因地政總署要求市建局要以市值租金計算補地價。但由於這是保育項目而非商業項目,

↑主入口用傳統街市的罩燈來做空間裝飾

所以是不能以市值租金補地價，而市建局及
負責項目的政府官員亦有替換，再次令整個
項目一拖再拖，建築成本亦隨着通脹而一再
上升。

事件拖延至 2015 年才有最終的答案，市
建局決定放棄建築費用達十五億的「漂浮綠
洲」，改用「簡約版」設計進行保育活化，這
才讓工程可以正式上馬，而「漂浮綠洲」的
設計方案正式劃上句號。

鬧市內的公共空間

中環街市由早期開始的定位已經不只是一個
市集，它是一座連結了不同社會階層，連結
整個城市網絡的建築。地理上，它連接了恒
生總行與半山區扶手電梯，將山與海邊的人
流一同連結起來。因此，設計團隊在活化這
個項目時，不單延續這個連結城市網絡的精
神，亦嘗試將城市內各個階層的活動放在這
裏，在新的中環街市裏不只是有高級的餐廳
和商店，也有一些關於本地建築、設計、文
化的展覽，以及本地小商戶亦能在此經營，

讓這裏繼續成為一個城市中的接合點。

中環街市能夠保存下來,無形中也變成了中環區內一個重要的通風口,免避租庇利街、德輔道中、皇后大道中一帶因為新增一座摩天大廈而變得密不透風。因此,建築師便刻意繼續善用室內的中庭,來作為中環街市的通風口及光井,讓這個核心空間能變成中環區內真正的公共休閒空間,並為中環帶來一個相當新潮的展覽及活動場地。

由於整個活化項目的大方向是以保育原有建築味道為原則,所以建築師盡量保留原有建築的神髓,例如上落的樓梯、天井、牆身的批盪都盡量原汁原味地保留,連帶一些舊有的檔口都保留下來,好讓下一代的香港人都能夠體驗上一代香港居民的生活,只有面向恒生總行外牆的窗戶和天窗是翻新了的。

由於部分建築已不能夠滿足現代建築的法規需求,建築師便根據情況適量地作了一些調整,例如在原有的石欄杆處加設新的欄杆,這便能滿足屋宇署對欄杆高度的要求,再者原有大樓的洗手間也相當殘舊,所以建築師便重新配置新的洗手間。此外,為了附合現代消防條例,街市內亦新增了四條逃生樓梯。

總括而言,中環街市的活化工程一波六折,幾經艱辛下終於能夠完工,建築團隊及相關的成員都只能說一句:「一言難盡」。整個項目雖然未能夠實現原有概念的「漂浮綠洲」,但是大家都慶幸這個在鬧市內的公共空間和這座古建築都能夠原汁原味地保留下來,可以說是不幸中的大幸。

→ 原本的欄杆高度不符合現代法規要求,所以需要加建金屬欄杆。

活化初代
文創區

元創方 PMQ

● 中環鴨巴甸街 35 號

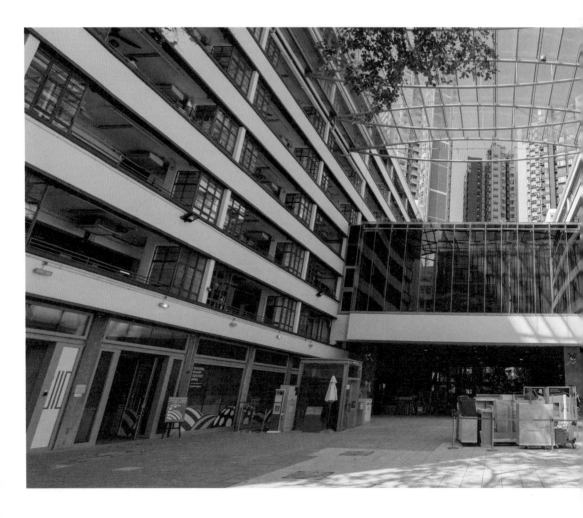

在香港島有座歷史價值不算太高，設計也並不甚特別的舊建築——前荷李活道已婚警察宿舍，這座建築經過活化後成為 PMQ 元創方，歡迎本地藝術家及設計師來此處進駐，成為一個本地文青的遊覽熱點，亦令沉寂了多年的前荷李活道再次充滿活力。

前荷李活道已婚警察宿舍原設計相對簡單和沉實，設計風格和用料都沒有太多特別之處，所以一直在城市裏都不算突出。唯一較廣為人知的是這裏曾孕育出兩名香港名人，前香港特首曾蔭權和前警務處處長曾蔭培，他們的父親是警察，一家人曾居住在這裏。

這座建築雖不起眼，但這幅土地其實大有來頭，因為這裏曾是香港舊「中央書院」的校舍，成立於 1862 年，是香港第一所官立中學，已故國父孫中山亦曾在此就讀。在 1889 年遷往荷李活道新校舍，1890 年改名為「維多利亞書院」，1894 年改名為「皇仁書院」。皇仁書院便曾培育了何東、霍英東、何鴻燊、黃仁龍等香港名人的學校。後來皇仁書院遷移至高士威道，政府於 1951 年在此地改建已婚警察宿舍，直至 2000 年。空置了數年之後，這座建築物最終在 2009 年的施政報告中納入為八個「保育中環項目」的其中一個，並得到香港設計中心、香港理工大學和香港知專設計學院的支持，把這座舊建築活化成為「元創方」，銳意發展成為香港本地創意工業的新平台。

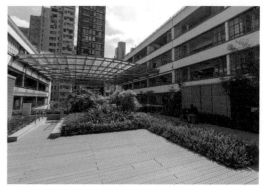

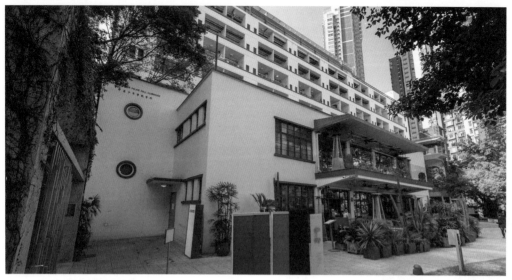
↑昔日少年警訊總部改建為餐廳

善用地段優勢

這個項目雖然位於中環鬧市的核心邊緣，但是由於這裏遠離地鐵站，亦沒有太多公共交通工具作為配套，附近的馬路頗為狹窄，若將這個地段發展成為私人物業住宅其實並不合適。荷李活道這個地段其實是位於一個新舊區域的交匯處，因為自從半山行人扶手電梯建成後，在伊利近街、士丹頓街一帶便成為了新的蘇豪區，並出現很多特色的餐廳及酒吧，所以每逢週末都會有大批的年輕人在這裏喝酒、聊天、狂歡，甚至可以說是將蘭桂坊一帶的活動慢慢擴展至這處。然而附近的荷李活道、摩羅街一帶則是香港傳統古玩區的集中地，這裏有眾多售賣中國古玩、陶瓷、書畫等店舖，因此這處亦予人一種相對古舊及典雅的感覺。

在這兩種截然不同的街景交匯處便是 PMQ，PMQ 的定位並不只是單純作為藝術發展，亦同時有藝術、精品的商店進駐，兼容兩種不同的元素。PMQ 提供了相對便宜的租金吸引本地的藝術家及設計師在此經營，建立工作室同時亦可以開設門市來銷售產品。由於這處的產品甚具特色，所以無論是追求新鮮感的年輕人或是喜愛古玩的藝術收藏家都會順道到此處一遊，成為一個具特色的旅遊景點。

建立本土文創區

荷李活道已婚警察宿舍的格局基本上是由高、低兩座長方形的建築組成，每座大約七層高，兩座建築之間有一個廣場，是昔日居住在這裏的小孩們玩耍的空間，在低座的山坡處還有一座小型歷史建築，現已改建成餐廳。建築師便在兩座之間的廣場上加設了一

個透明的雨篷，成為一個半露天廣場，不管晴天雨天都能進行戶外活動，這個廣場內亦有一棵古樹，得以繼續保留，務求尊重這小區內的空間記憶。

整個活化計劃並沒有對現有的硬件進行了大規模改建，主要的變動是把每個單位內的廚房及洗手間拆走，並在走廊的末端增設一組公共洗手間，擴充每個單位內的營運空間，成為藝術家們的工作室及商店。大部分租客會將靠近走廊的一邊用作店舖，後半部靠窗邊的位置則作為工作室。

作為舊建築的住宅單位多數沒有配置冷氣機，因此當時的居民都會在走廊乘涼，所以這個走廊便成為整個建築群的重要公共空間。在新的營運方式下，這條走廊仍然發揮它的功能。不少商店會在這條走廊上展示較大型產品或展品，遊客能近距離觀賞。而在這裏工作的也能在走廊與鄰居交流，所以這條走廊無論在新、舊設計裏也是非常重要的公共空間。

建築師為了增加整個建築群的凝聚力，巧妙地將南北兩座的走廊以一條橋來連接，這條橋其實亦是一個露天花園，不但成為兩座之間的通道，也可以疏導人流，讓遊客在此處聊天及休息。在這條橋之下還有一個新建的大型活動室，成為一個展覽及活動推廣空間。

整個活化計劃無論在建築設計上、營運策略上都能成功與整個城市網絡連結，而且項目的定位亦具特色，所以 PMQ 在開業八年來仍受市民歡迎，每年設計界的盛事 BODW（設計營商週）亦在這裏推行活動，令 PMQ 成為香港少有的設計交流平台。

從這個案例中，我們理解到一個項目得以成功，並不是單靠自身的硬件或軟件的設計，假若 PMQ 這個項目遷移至另一個地段，未必能達到現在的效果，所以活化項目要與城市中不同的元素結合才是成功的關鍵。

↘ 模型展示昔日居民生活場景
↓ 走廊成為店舖的延伸展覽空間

活化一個小區
的小建築

交易廣場富臨閣 The Forum
● 中環康樂廣場 8 號

位於香港中環核心金融區——香港交易廣場
第三座對出的一個空地上有一座小建築富臨
閣，原是交易廣場第三座附設的小型商場，
裏面設有咖啡店、拉麵店和超級市場，但由
於國際金融中心（IFC）I、II 期開幕之後，
這裏的店舖便難面對這個大競爭，不少店舖
長期空置，所以業主決定重建這座小建築。
表面上只是區內的一個小型重建項目，但其
實這座建築背後的設計理念是以小區活化為
目的，並且嘗試以一個全新的手法來重建，
讓這座平凡小建築變成區內的一顆新鑽石。

中環交易廣場是香港金融行業的最核心區
域，多間銀行或金融服務機構均設置在此。
交易廣場共有三座辦公大樓，香港最主要的
證券交易所的交易大堂亦在這裏，同時亦是
日本總領事館、捷克總領事館、加拿大總領
事館等外國駐港機構的所在地。交易廣場底
層設有商場，地下是巴士總站，並有多條行
人天橋連接 IFC I、II 期、中環街市、怡和
大廈、環球大廈等，所以這裏其實也連接了
海邊多個碼頭，亦連通了半山行人天橋和中

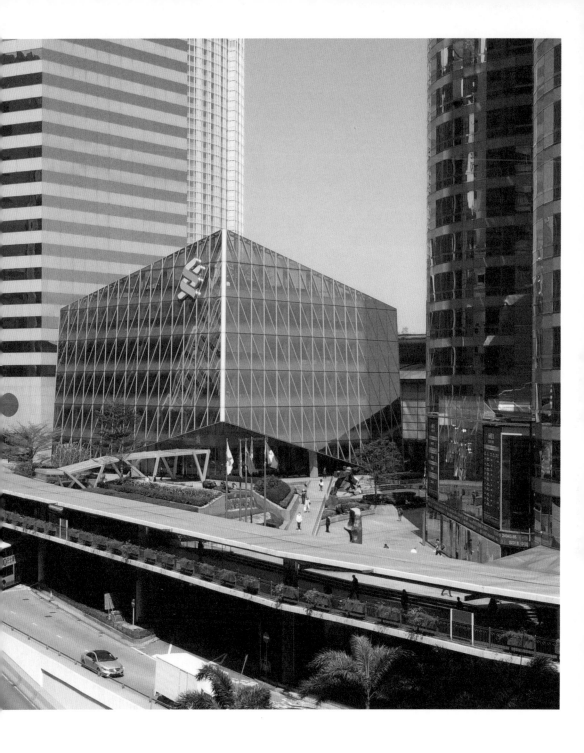

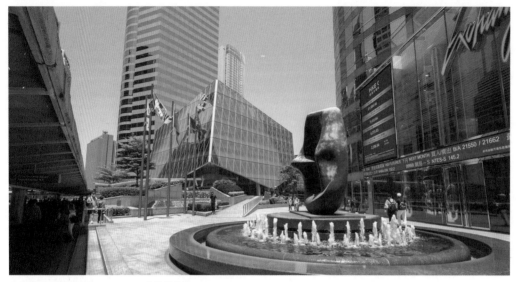

↑ 廣場入口放置了 Henry Moore 的雕塑作品

環地鐵站、機場快線，所以理論上這裏的人流其實相當大，甚至可以說是中環區內行人網絡上的一個交匯處，是相當重要的公共空間。

儘管地理位置特殊，但是由於這座小建築與交易廣場一、二期大廈之間的空間也非常狹窄，而且室外空間沒有任何遮陽擋雨的設施，所以無論在晴天或雨天，在這空間內活動的人流少之又少，多數都是在中環區內的上班族才會在此處吃飯盒或抽煙。為了重新吸引人流，並重拾這個廣場的價值，業主決定重建這座小建築，並利用空間設計來活化這個廣場。

重新活化整個空間

當凱達環球有限公司（Aedas）接受這個設計任務時，他們重新了解整個廣場與四周人流的關係，發現由於這處是一個行人網絡交

匯處，所以這座建築物首要需要考慮為行人設置遮風擋雨的空間，這樣才能重新營造廣場的凝聚力。

負責此項目的主建築師，凱達環球有限公司主席及全球設計董事 Keith Griffiths 決定將建築的佔地面積略為縮小，將建築物的面積設定在 35m x 35m，以擴大廣場的露天活動空間，同時擴大上層的延伸空間，讓這建築物的首層變成能遮陽擋雨的公共空間。這些雨篷也連接了國際金融中心一期和行人天橋，方便行人在熱天或下雨天都能通過此廣場往返半山或碼頭等區。在這個廣場上原本已有非常有名的雕塑，如英國雕塑大師 Henry Moore 和著名華裔雕塑家朱銘，建築師再在這廣場上加設了 Elisabeth Frink、Lynn Chadwick 以及任哲的作品，所以只要空間配置得合宜，這裏便成為鬧市內少數的雕塑公園。

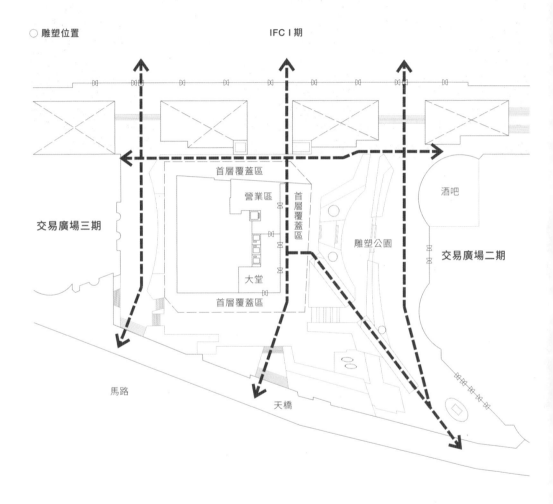

○ 雕塑位置

IFC I 期

交易廣場三期

首層覆蓋區

營業區

首層覆蓋區

酒吧

雕塑公園

交易廣場二期

大堂

首層覆蓋區

馬路

天橋

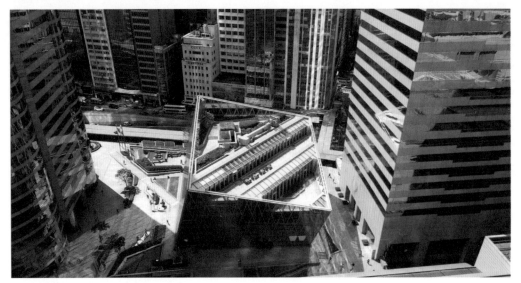

↑ 富臨閣的屋頂南高北低，設有露天花園。

隱藏的限制

這座建築設在平台上，平台下是一個巴士總站，所以整座建築物不能加設任何地基工程，一切結構部分必須建在原有平台的三條主樑之上，這給予建築師相當大的限制。因此，建築師決定盡量減少底部的結構樑，務求完全根據平台結構來佈置，營造一個延伸十七米的簷篷，簷篷下是直通核心玻璃大堂的地面入口。而玻璃幕牆也採用了一個結構網系統，這樣能夠使整個幕牆結構變得更加穩定，所以只是需要數枝鋼柱便已經足夠支撐整座建築物。為減少工程期間對附近上班人士的影響，大部分的結構框架都在工廠製造，並以組件方式運至現場組裝，這樣可以減少現場焊接工序，只需要在現場裝上螺絲便成。

由於整座建築接近南北向，所以建築師刻意將屋頂圍牆設計成南高北低，天台北面設置了露天花園，成為一個舒適的空間，亦能夠避免在夏天時，這個花園被太陽直曬而太過炎熱。由於有這個高低起落的安排，讓整座建築物看起來更有層次感，亦令這座建築物無論在東、南、西、北四邊都有不同的樣子。新建築的設計放棄了原有相對密封的風格，大規模地採用玻璃來作為外牆主要的材料，看起來就像一顆鑽石般的外形，使整個廣場因為這座新建築而顯得更有活力。

總括而言，這座建築雖然小，建築師表面只做了一個簡單的建築設計，但他們其實充分考慮到這個小區的需要，並成功活化了交易廣場的露天空間。位於富臨閣對面的酒吧會不時舉行音樂表演，亦令這裏的上班人士在下班後有一個喘息的空間。這座建築物最後亦得到渣打銀行的垂青，承租全幢大廈，成為整個廣場的焦點。

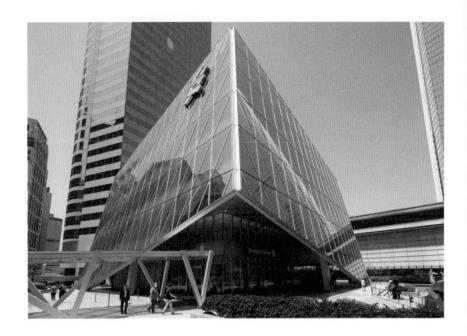

↑ 首層空間向內縮入，形成「屋簷」。
↓ 廣場中央擺設朱銘及任哲的雕塑作品

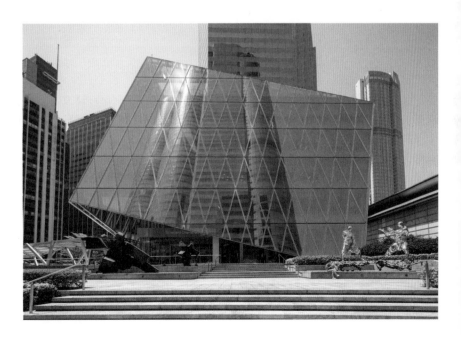

盡顯尊貴的私人住宅

傲璇 Opus Hong Kong
● 半山司徒拔道 53 號

2012 年，於香港傳統豪宅地段司徒拔道的山坡上建成了一座很特別的建築，無論設計、用料都與香港常見的住宅大廈有分別，更與四周的環境有明顯的不同，絕對可以說是鶴立雞群，它是由香港太古地產發展、美國著名建築大師 Frank Gehry 設計的私人豪宅項目。

司徒拔道山坡上的這塊地皮雖然小，但能盡覽維多利亞港及跑馬地景色。這個地段非常特殊，而且環境相當優越，太古地產找來曾贏得普利茲克建築獎 (Pritzker Architecture Prize) 的 Frank Gehry 設計一座盡顯尊貴的私人住宅。這座大廈規劃不大，只有十二個單位，包括兩個複式花園連泳池的空中別墅。每一個單位獨佔一層，面積由六千平方呎起，全部以四房的單位為規劃。

建築師以洋紫荊的花形來作為平面佈局基礎，每一個客、飯廳，每一個睡房獨佔一個花瓣部分，全部均為獨立空間。客廳與睡房都有落地玻璃並附露台，住客可以飽覽二百七十度的維港景色。根據 Frank Gehry 的表述，如果房間對外的牆身只是一個平面的窗台，就像戴了普通的眼鏡一樣，視野只有一百八十度。若每個獨立空間都被一個弧形露台包圍，每間房都有一整幅弧形落地窗，視野都可以是二百七十度，住客便可盡覽整個維多利亞港。

實用與美學的對比

傲璇採用花瓣一樣的平面佈局，與我們平常四方平穩的實用佈局不同，看似很不實用，而且兩個房間不能夠打通，房間的大小、間隔也不容許業主隨喜好更改，確實是這個方案的缺陷，但每個單位的實用面積都很大，業主安放家具的靈活度也非常高，實用與否的問題，並不存在。

主人房、家庭廳、客廳、飯廳這四部分全是向海的空間，而洗手間、浴室、廚房、工人房等空間相對較不需要全景觀，因此設在向山一面。Frank Gehry 利用了麻石來作為向山部分的外牆材料，並配有外窗來作通風之用，這亦滿足了香港法例對廚房及浴室的通風要求。由於每層均有一至兩組這樣的空間，黃色麻石的外立面與落地玻璃窗外立面相間，一實一虛，造成非常明顯的視覺對比。

Frank Gehry 的設計風格一向以奇形怪狀、標奇立異見稱，他視建築藝術如雕塑藝術般，非常強調立體性。他希望每一座建築物都是獨一無二的，而且只適合安放在獨有

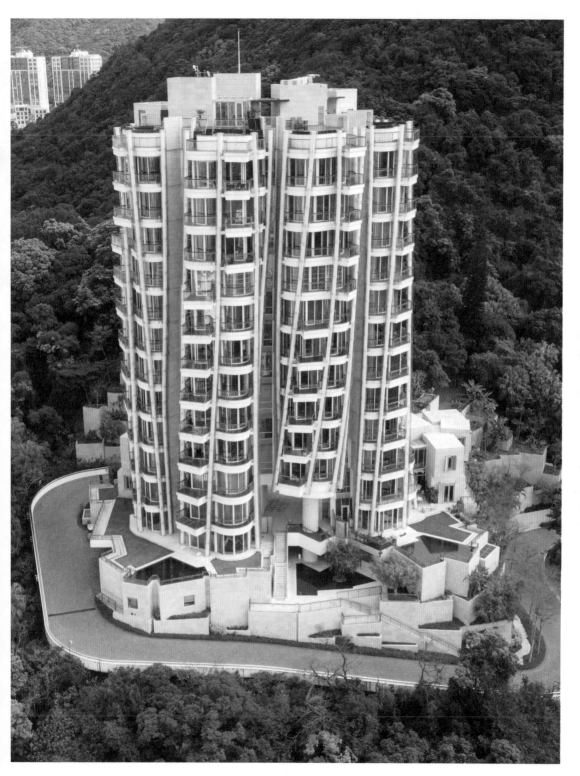

A11　傲璇平面成花瓣形

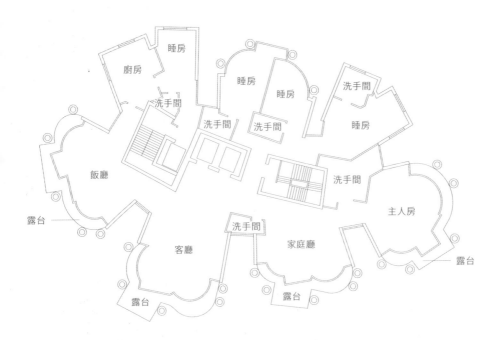

睡房

廚房

睡房

睡房

洗手間

洗手間

洗手間

洗手間

睡房

洗手間

飯廳

洗手間

主人房

露台

客廳

家庭廳

露台

露台

露台

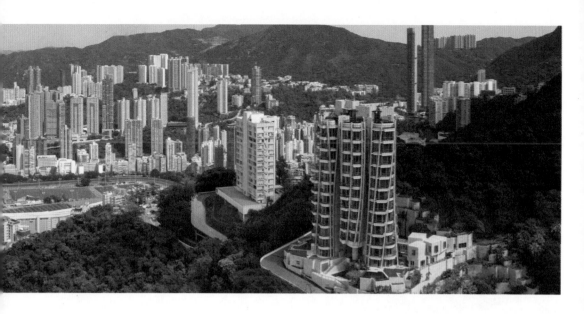

地盤之內，換句話說，若將這座建築物遷至另一個地盤，效果便完全不一樣。Frank Gehry 的建築就像雕塑品一樣，彎彎曲曲的，整座建築物幾乎沒有直線，他在設計過程中利用實體及電腦模型來調整建築物的外形，猶如雕塑家在塑造雕刻品一樣。他先利用簡單的方盒來作為規劃的基礎，然後將不同的空間扭曲及旋轉，因此傲璇每層單位面積略有不同，而且外牆亦呈扭曲的形態。

從司徒拔道方向遠觀這座建築，就會見到這座建築好像沿着山坡旋轉似的。Frank Gehry 作了另一個極度大膽的嘗試，他把結構柱放在外牆，順應着外牆的弧度一直旋轉至頂層，而這些結構柱是用透明玻璃包裹着一條鋼柱，使外露的結構變成為整座大廈外立面的特色，這個建築方法在香港常規的建築設計中絕對少見。

總括而言，這座建築物若以實用性和靈活性來評論的話，他並不是一座理想的建築，但是 Frank Gehry 確實為香港平凡的住宅項目常規發展中，帶來了一個相當破舊立新的模式，令人深刻回味的特殊建築，這亦是 Frank Gehry 的建築令人又愛又恨的原因。

↓ 睡房使用落地玻璃窗，
洗手間及廚房一邊使用石材作為外牆物料。

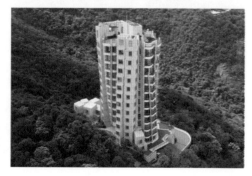

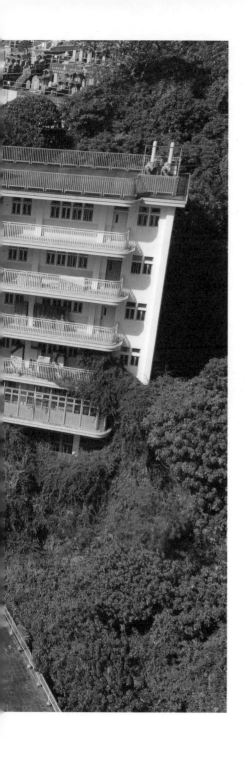

依山而建
的學校

聖伯多祿中學、西島中學、
法國國際學校
St. Peter's Secondary School /
West Island School /
French International School

● 香港仔水塘道 21 號
● 薄扶林道域多利道 250 號
● 跑馬地渣甸山裴樂士道 34 號

香港山地多平地少，大部分優質的臨海地皮都被用作高價值的商業發展，所以很多學校都設在較為偏遠地區或山坡之上，雖然部分學校的地理位置不大理想，但也可以創造出一些具特色的學校設計。

墳場旁的學校：聖伯多祿中學

當時的天主教會在香港南區展開傳教活動，並在 1849 年得到香港政府撥地於香港仔興建教堂，隨後香港華人永遠墳場亦於 1913 年在教堂的西邊興建。當港島南區人口逐漸增長，香港天主教教區希望在港島南區擴展他們的服務，除了提供教堂，也希望提供幼稚園、小學、中學等一條龍的教育服務。於是，他們便在香港華人永遠墳場旁邊找到一幅面

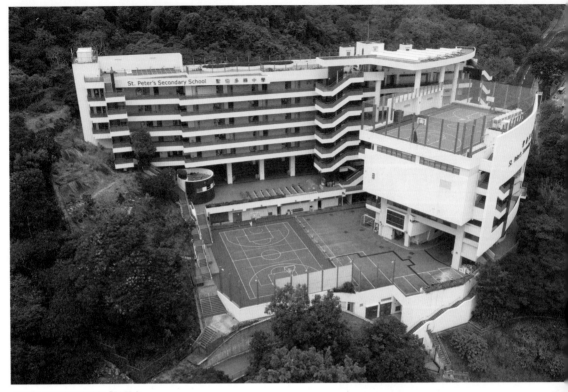

↑ 課室走廊成為球場的「觀眾席」

積不算小的用地，分別在 1958 年和 1965 年興建聖伯多祿小學和聖伯多祿中學，並重建昔日的舊教堂。

由於香港仔一直是香港最重要的漁港，在數十年前，當區很多居民都與漁業有關的，所以對陰宅、墓地都有一定程度的忌諱，唯有是西方的教會才會接受這塊地皮。這所中學分為高、中、低座及教堂四個單元，低座是小學，高座是中學，中間便是禮堂及球場，而教堂及幼稚園便是另一座單獨的建築。

由於校舍依山而建，實用空間很少，所以儘管小學部在 80 年代遷出這個校園，中學部的空間仍然相當有限，中六、中七級的同學更是沒有自己獨立的課室，學生需要輪流在閒置的課室中上課，而且亦沒有禮堂。因此學校在 1988 年嘗試擴建，拆卸原有的球場並加建禮堂，在禮堂屋頂增建球場，但擴建工程因資金問題一度延誤，直至 1994 年才能夠完工。

在擴建工程中，由於學校沒有禮堂和球場，因此體育課需要租用附近的政府球場來進

行，還不時需要在墳場附近上體育堂。墳場內的樓梯與斜坡便成為體育課練習長跑的好地方，而學校田徑隊更會每星期都到墳場內練習。由於師生已長期習慣與墳場相鄰，而且是天主教學校的關係，大家對墳場已沒有任何恐懼感，久而久之便成為全港獨一無二的體育課。

由於舊校舍依山而建，任何加固地基工程都會相當昂貴，亦需要在消防疏散方面作出重大的調整，因此學校爭取在貝璐道的路口興建一座全新的校舍。新舊校舍同樣位處貝璐道，距離大約五分鐘路程。新校舍呈「V」字形，主體建築為教學大樓而禮堂及教員室部分成一個夾角，兩座大樓之間的空間是一些連接橋，這部分不單是人流空間，亦是整個校園內的重要通風口，師生經常地在此處聚集與聊天，成為校內重要的公共空間。

新的校舍同樣依山而建，所以整個校園高低錯落，因此在教學大樓內的課室均有足夠的自然光。建築師並沒有用盡整個校園內的空間，好讓學校可以有一個大的球場來作為早會之用，兩個禮堂分別設於上下兩層樓，並把美勞室、校務處等空間加插在不同的層數之中。學校的平台也有兩個層次，每當球賽進行時，課室外的走廊和這兩個層次的平台則會變成臨時的觀眾席，使整個校園內的所有人都凝聚起來。

為了增加校園內空氣對流的情況，課室內的窗是可以打開的，形成南、北對流，而校內所有樓梯也是開放式的，從而避免任何屏風效應，這些樓梯亦可以讓學生從不同角度去欣賞校園，確實是別有一番風味。

→ 六十年代的香港仔

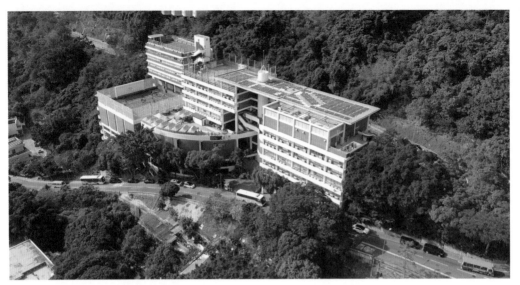

↑西島中學依山而建，中央低位部分是排水道。

排水道上的學校：西島中學

在港島南區大口環處有一所著名的國際學校，他是由香港本地著名建築師劉秀成教授所設計，這個地盤的發展限制相當多，而且還隱藏着很多負面因素在地底。這個地盤雖然背山面海，而且可以遠觀大口環對出的海峽，但是地盤中央有一條排水道，用作排走薄扶林一帶的雨水，因此在排水道之上不能興建任何主力柱。換句話說，整個地盤被割開了兩部分。

因此，劉教授順着這幅土地發展，將這所學校分為兩個大部分，第一部分是教學大樓，第二部分是綜合大樓。教學大樓的課室分拆成兩個部分，分別設置在排水道的兩側，並且用一條行人橋來連接，這樣便可以善用整塊土地之餘，亦無需要在排水道上加建任何柱和樁。由於這兩部分的位置不在同一直線上，使這條橋變成是彎曲的形態，增加了建築物外形的層次感。

當時的工程師極力遊說劉教授使用直橋，因為在結構上簡單得多。不過，由於這是設計上的亮點，劉教授最終堅持己見，才有現今的方案。在這條橋旁邊均是一些全開放式樓梯，這不單可以讓師生在此處遠眺海灣景色，亦成為此校園的重要通風口，大大改善校園內的空氣對流情況。依山勢而行，在斜路的低處由於面積較大，所以便可以在此處安放綜合大樓，當中包含了球場、演講廳等大型空間，完全善用了整個地勢的特點。

由於此地盤與東華義莊相鄰，亦是昔日的亂葬崗，所以當開挖工程時，曾發現多具人體遺骸，工程進度亦一度受影響，要等政府處理完這些遺體之後才可以繼續。幸好這所學校是國際學校，師生多是外國人，不介意繼續使用這個地盤。

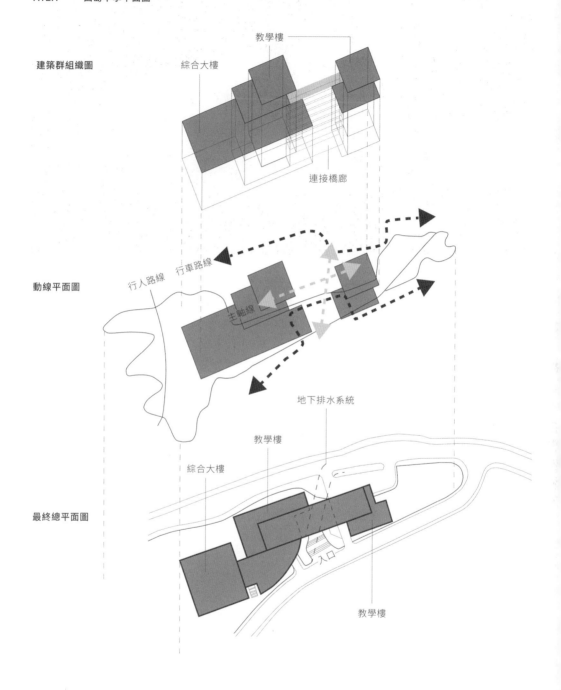

建築群組織圖

綜合大樓

教學樓

連接橋廊

動線平面圖

行人路線　行車路線

主軸線

地下排水系統

最終總平面圖

綜合大樓

教學樓

入口

教學樓

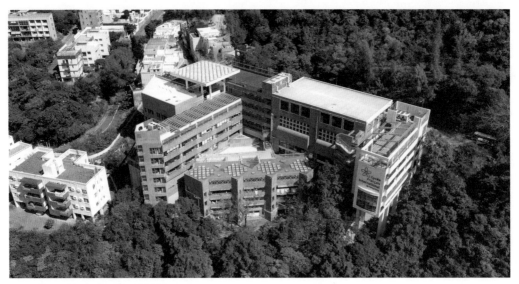

↑ 法國國際學校以三角形格局分佈課室

香港國際學校的雛形：
法國國際學校

1984 年劉秀成教授被法國國際學校邀請，在香港建一所法國國際學校校舍，由於法國人的教育制度與香港很不同，因此劉教授便需要審視設計上的要求。法國人的教育很注重學生的課外活動及體育項目，因此學校必須擁有室內運動場及室內游泳池，因為香港的學期主要在春、秋、冬三季，因此天氣寒冷時都不能夠使用室外游泳池，室內暖水池才適合學生使用。

由於這塊地皮面積不大，而且有高度限制，再加上地形是三角形的，並且高低不一。所以他選擇了將校園分為三大部分，兩部分是教學大樓，一部分是綜合大樓。三座樓以一個三角形的方式依山勢來佈置，這樣一來，課室與實驗室都能眺望跑馬地一帶景色。這個高低起落的安排，不單使整個建築群變得有層次感，亦能夠減少大規模挖走泥土、興建巨型擋土牆來削平山坡或建造巨大平台等大型工程，從而大幅削減建造費用。

在這三角形建築群中間處設置有一個小中庭，有助改善校園的採光及通風情況。劉教授並將入口處的樓梯部分也設置成一個中庭，這個中庭是半露天的。在中庭之上有一幅大雨篷來遮風擋雨，但同時又能做到空氣對流，這是劉教授很喜愛做到的天人合一情景。校園的兩個中庭空間，增加了校園內的凝聚力，亦鼓勵學生多些走出課室，與其他年級的同學交流。

總括而言，斜坡上的地盤雖然很難使用，但建築師只要懂得順應山勢也可以創造出具凝聚力而生動的學習空間。

軸測圖

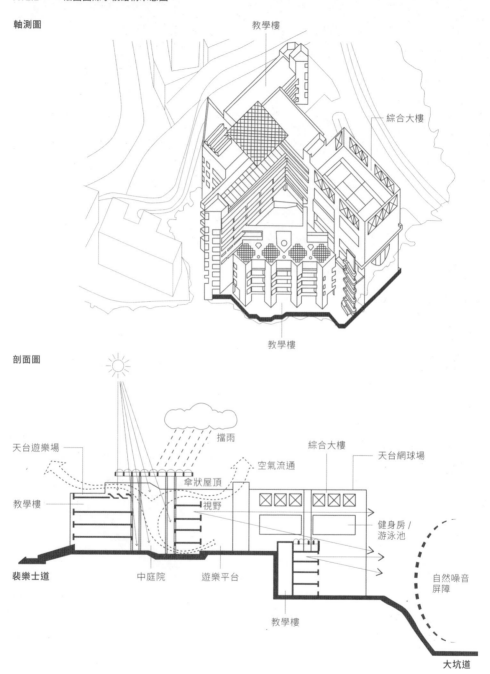

教學樓

綜合大樓

教學樓

剖面圖

擋雨

天台遊樂場

空氣流通

綜合大樓

天台網球場

傘狀屋頂

教學樓

視野

健身房 /
游泳池

裴樂士道

中庭院

遊樂平台

自然噪音
屏障

教學樓

大坑道

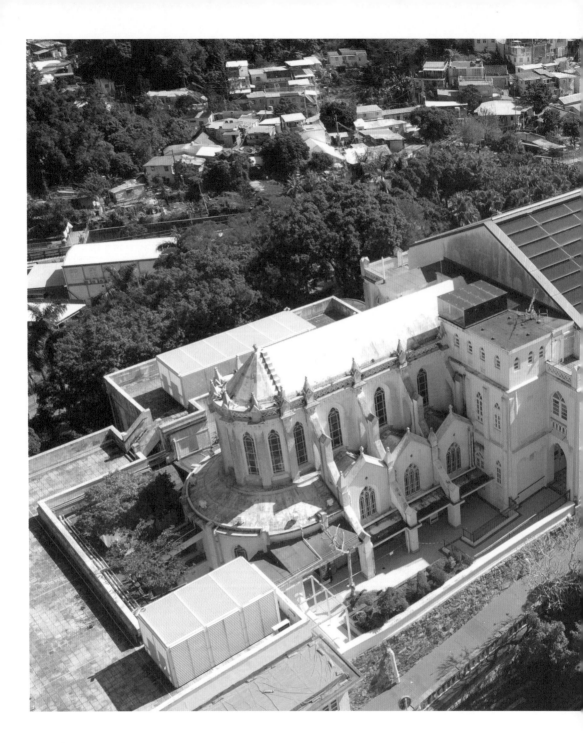

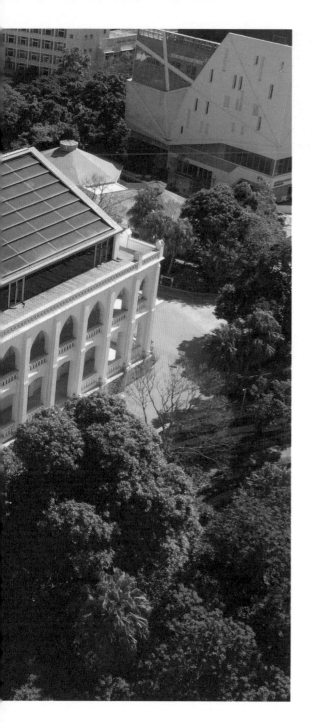

隱藏在山丘上的珍寶

伯大尼修院 Béthanie Chapel

● 薄扶林道 139 號

香港島南區有一座哥德式小教堂——伯大尼修院，這座教堂面積不大而且相當隱蔽，連居住在南區多年的居民也未必留意這座教堂的存在，但是這座小教堂其實默默地見證着香港的一段歷史。

伯大尼修院由兩部分組成，一邊是修院而另一邊是教堂，始建於 1873 年，原是巴黎外方傳教會為香港傳教士的休養之所，亦曾有不少神父在此處度過他們人生的最後階段，並長眠於教堂附近。因為附近的環境清幽，巴黎外方傳教會當年選址在此處興建療養院。置富花園興建之前原是牛奶公司的牛奶廠，牛奶公司在周圍的山坡上放養牛隻，然後在教堂附近的廠房提煉牛奶，並供應給香港的市場。在這裏不但可以看到山坡上遊走的牛隻，還可以遠眺瀑布灣，俯瞰南丫島一帶的景色，簡直是山明水秀、鳥語花香，絕對是讓病人療養的上佳之地。

此小修院的建立原為傳教士療養和清修之地，而不是用作信眾望彌撒之用，所以教堂

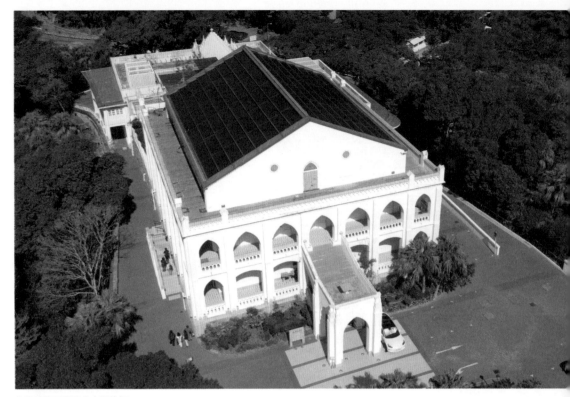

↑修道院屋頂改為太陽能板

的位置比一般香港市內的教堂隱蔽得多。

被誤為法式建築

大部分人以為伯大尼修院是由巴黎外方傳教會所興建所以誤為法國建築，其實伯大尼修院基本上是一座哥德式建築，修院內的小教堂有中軸線，左右對稱，結構上用了哥德式建築常見的飛扶壁。飛扶壁可以配合拱門來做出更大的跨度。至於修院部分，引用了印度人的建築特色，因為它有外牆回廊。回廊設計主要能為建築提供遮陽作用，務求減少夏天時的受熱情況。回廊上的大門設有氣窗，讓修院在保障私隱與保安的同時，亦能增加通風效果。這種設計在法國其實不常見，在歐洲的建築主要是需要加強建築的保溫性能，但是在香港這種亞熱帶氣候的地段，是需要增加建築的散熱程度。

伯大尼小教堂內兩旁都用上了拼畫玻璃，這是中世紀歐洲的哥德式教堂常見的做法，以不同顏色的玻璃來拼構成聖經故事的圖畫，當陽光灑在玻璃拼畫上並穿透進室內時，像是聖光帶着聖經故事，洗滌信眾的心靈，並感受到神的愛。

至於外牆上的物料，伯大尼修院主要用上水泥噴漆（Stucco paint），這是帶有歐洲 Art & Craft movement（藝術與工藝美術運動）的建築特色。在工業革命之後，由 John Ruskin 與 Willaim Morris 提出藝術與工藝美術運動的構想，他們認為建築物需要帶有當地地方色彩和材料的質感。外牆使用的物料令伯大尼修院甚具質感並帶有殖民地色彩。

以地易地保留古蹟

自中華人民共和國成立之後，內地傳教活動逐漸式微，巴黎外方傳教會在香港的活動也相應減少，教會便在 1974 年遷離伯大尼修院，修院內的墓園亦遷至柴灣天主教墳場，並在 1975 年由香港置地公司購入伯大尼修院。置地原計劃拆卸伯大尼並一併發展附近的土地，邀請王董建築師樓來負責這個項目，但建築師發現這一帶均是山坡，而且有很多樹，開發成本巨大。另外，伯大尼已是一座有一百年歷史的古建築，亦曾是法國外方傳教會在東亞地區首間療養院，歷史意義重大，早已成為薄扶林道不可或缺的一部分。

因此當年負責此項目的何承天建築師便建議置地公司（與牛奶公司屬同一集團的公司）向政府提出原區換地的要求，因為牛奶公司在薄扶林一帶除了擁有廠房之外，還在此區擁有大量的牧地。所以牛奶公司可以向政府提出交還薄扶林一帶不少零碎的牧地、廠房和伯大尼修院，並換取政府一塊完整的土地來統一發展，成為現在的置富花園。

此舉簡直可以說是互利互惠，因為伯大尼修院不單可以不遷不拆原地保留，而置富花園亦是自美孚新邨之後，香港的第一代由私人發展商興建、專為中產而設遠離鬧市的的小區屋苑（Sub-urban estate）。根據何承天建築師憶述，雖然置富花園鄰近大型的臨時房屋區，而且交通不便，遠離市區，但當年開賣時，排隊認購的人龍包圍着整個怡和大廈（前身為康樂大廈）一帶，風頭可謂一時無兩。

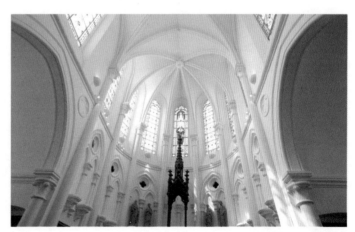

→ 伯大尼教堂內部

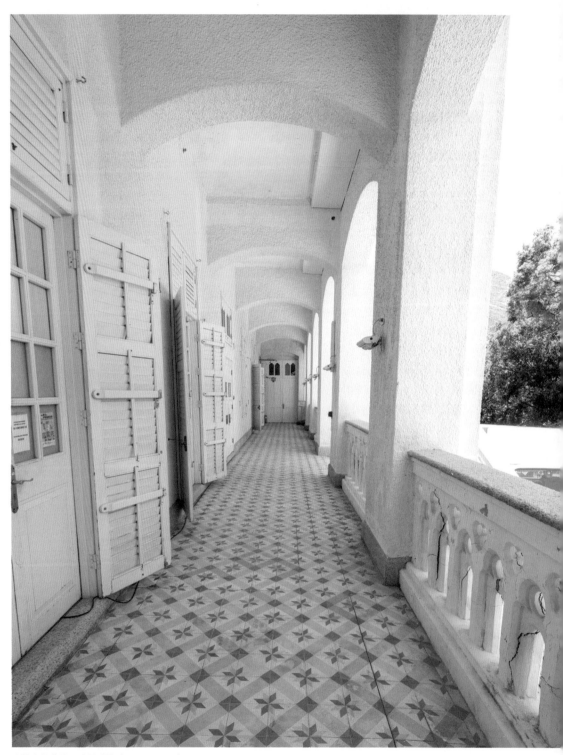

↑牆身仍使用了水泥噴漆（Stucco paint）

活化土地用途

自從牛奶公司交還廠房之後，昔日的廠房隨後發展成職業訓練局，再改建成現在的中華廚藝學院，而伯大尼修院由政府接管後，於 1978 至 1997 年期間被租予香港大學出版社之用，2002 年則租給香港演藝學院使用。伯大尼內的小教堂也仍然存在，不過，這座教堂主要租給公眾用作婚禮及開放參觀之用，不再作為宗教活動。教堂樓上設有一個禮堂，禮堂翻新時拆卸了殘舊的屋頂，改建為隔熱墨色玻璃，方便進行婚禮後的聚會活動外，也可以讓演藝學院在此進行表演或展覽活動。由於伯大尼修院已列為法定古蹟，所以一切的改動都需要得到政府部門的特別批准，而且任何改動也需要盡量保留原建築的容貌，因此屋頂的改善工程沒有改變建築物的外貌，同時改善了建築物的功能。另外，在伯大尼附近還有兩座屬於昔日牛奶公司的舊設施，現在分別改建成劇院或開放給公眾參觀的設施。除了這兩座舊建築之外，絕大部分牛奶公司的舊廠房也已經完全拆卸，但有一座神秘的舊建築，儘管此座建築物已空置了超過二十年，但仍然原封不動，這便是對面馬路的舊牛奶公司員工宿舍。

這座建築物未被重建的原因，主因是它位於薄扶林村（臨屋區）之中，而這小區一直都未有任何新的發展。由於沒有任何正規車路可以到達這座舊宿舍，工程車和消防車都不能進去，因此發展計劃無限期地推後。其實香港在九十年代已清拆絕大部分在香港的臨時房屋區，而薄扶林村和在壽臣山村是香港碩果僅存的臨屋區，並且是香港最大型的臨屋區，不過隨着港島區的新建的公共房屋落成後，這些臨屋區亦將會被取替。

伯大尼雖是一座香港特色舊教堂，但建築物本身其實是歷史的見證，它見證了香港由一個農業社會慢慢改變成國際大都會，亦見證着外國傳教士東來並撤走的一段歷史。

→ 伯大尼對面的薄扶林村，被綠色網包裹的便是牛奶公司舊員工宿舍。

廚藝新視野

國際廚藝學院
International Culinary Institute

● 香港薄扶林道 143 號

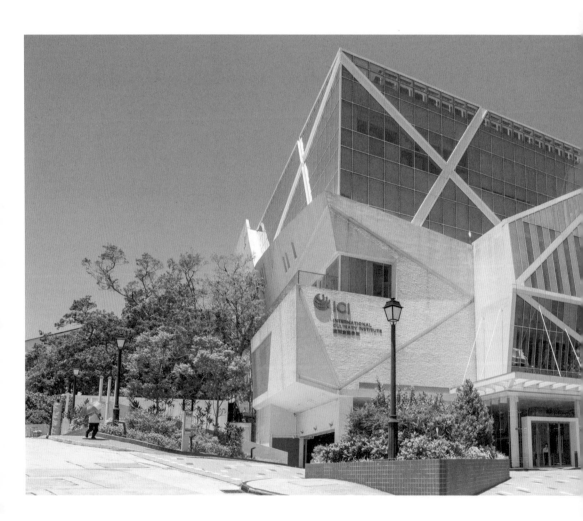

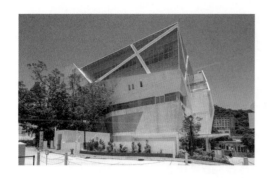

在薄扶林道伯大尼修院與昔日牛奶公司員工宿舍等古蹟旁邊有一座三尖八角、設計新穎的建築名叫「國際廚藝學院」。此建築物旁邊的古蹟及中華廚藝學院相比，設計風格相當突出，為這個傳統寧靜小區帶來新的衝擊。

香港職業訓練局自成立了中華廚藝學院之後，他們希望擴展課程至其他國家的菜式，如法國菜、意大利菜、日本菜、印度菜等。讓學員能夠有更多元的訓練，因此他們在中華廚藝學院旁的一塊空地興建一座新的國際廚藝學院，將廚藝這一個學科變得更國際化、專業化。這裏不只訓練廚師技藝，也加入了研發部門，包括了食品安全等研究也在這裏進行，校園內除了廚房之外，也包含酒窖、香草花園等設施，務求為有意進修廚藝的人提供一條龍訓練。

廚藝新一頁

由於中華廚藝學院旁邊建於 1887 年的前牛奶公司員工宿舍，是由香港老牌建築師樓 Leigh & Orange（L&O）所負責，因此學院亦很順理成章地，再次邀請 Leigh & Orange 來負責此項目。他們希望整個建築設計能帶出一個新主題，以突顯國際廚藝學院的新形象，他們便想到以「鹽」來作為設計的起點，因為鹽是全球不同菜式都會使用的調味料，鹽亦是最永恆的調味料，因此建築師行選用了鹽的晶體形狀作為建築物外形的設計藍本。

由於此大廈包含了接近二十個專業廚房，每層大約有兩個廚房，而且全是專業級數的廚房，部分層數更包含了燒烤爐，因此學校對抽氣扇及抽油煙機特定的要求，一般西廚

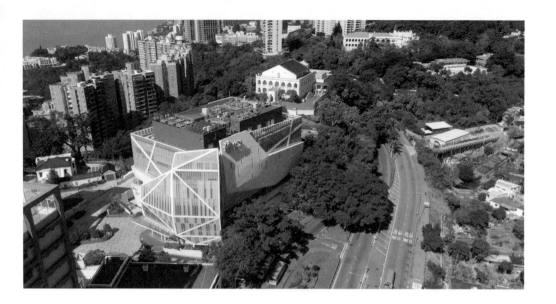

廚房的抽氣量需要達致 60 空氣轉換量（Air change），而中廚更需要達致 90 空氣轉換量。這是一個相當高的要求，因為一般家居洗手間的抽氣扇都只是 5 空氣轉換量。由於有如此高的要求，令到大廈的外牆，需設置很多百葉，才能夠滿足抽氣需求。

由於外牆上有很多抽氣及排氣的百葉，並且需要提供通風窗戶，而窗戶的位置亦需要考量室內的佈局。例如：學院希望在雪糕區設有窗戶，但這處其實向西，在西斜的情況下室內變得很熱，雪糕容易溶化。因此建築師在這區用上較小的窗戶，並調整窗戶的角度。

假若建築師在外牆設計上使用傳統四四方方、簡簡單單的外形，這座大廈便因為太多的百葉和窗戶佈局而變得不工整。因此，建築師便巧妙地借助了「鹽」晶體的外形，配以不同的板塊以不同的角度來拼合出像晶體的大廈外形，使這些零碎的百葉與窗戶變得甚具層次感。

複雜的地基

這座廚藝學院的外觀設計非常奪目，但在地庫設計上也下了不少功夫。因為國際廚藝學院並沒有自己的送貨區及垃圾房，一切均需要借用旁邊中華廚藝學院的落貨區，所以國際廚藝學院需要在地庫設置一條隧道來連接中華廚藝學院的落貨區，這樣便能避免在主入口旁推放垃圾或運送食材。另外，此大廈也內建了酒窖，而酒窖也比較適宜設在地庫，因為這裏的溫度比較穩定。為了要設置這條隧道，建築師需要修改學院連接伯大尼的道路，這無形中也增加了屋宇署的送審工作與提高地基工程的難度。

另外，由於此大廈鄰近兩座古蹟，當進行地基地庫工程時，建築團隊需要特別留意地下水及沉降的問題，因為萬一因地下水流失，而導致旁邊古蹟出現結構問題，這便會導致相當麻煩的問題，業主很可能需要作出大額賠償，因此建築團隊需要以分期進行的形式來完成這個地庫工程，才能確保安全。

愉快學習

為了讓學員能有愉快及互動的空間學習，建築師刻意把所有的廚房設計成一個展示式廚房（Show Kitchen），而不只是一個純功能性的廚房。為了要做到一個展示式的廚房，建築師需要減少廚房區域內的防火牆，因此需要在不同的區域上加設了防火閘，並加強了消防方面系統方面的要求。

走廊與廚房之間的牆並不是實牆，而是用了玻璃，提升空間感，讓學員在一個舒適的環境中學習。另外，此學院部分空間能遠眺山景甚至海景，由校內看出去的景色相當怡人。因此建築師把部分廚房，甚至洗碗碟區都調整至在能夠觀看外邊景色的地方，務求增加學員對學習的興趣，從而打破廚房是一個又熱又骯髒的區域。

總括而言，建築師在這個傳統建築群中，加入了新穎的建築元素，確實為這個小區帶來了新氣象，這亦為國際廚藝學院帶來了一個新的觀感。由於學習環境提升，學員感受到自己受尊重，增強了對學院和此行業的認同感，所以無形中鼓勵他們更熱切地去學習，這便是建築師為人類所帶來的貢獻之一。

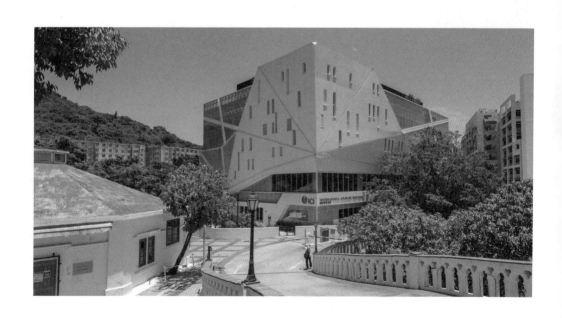

在古蹟之上的校舍

芝加哥大學香港校園
University of Chicago Francis and Rose Yuen Campus

● 摩星嶺域多利道 168 號

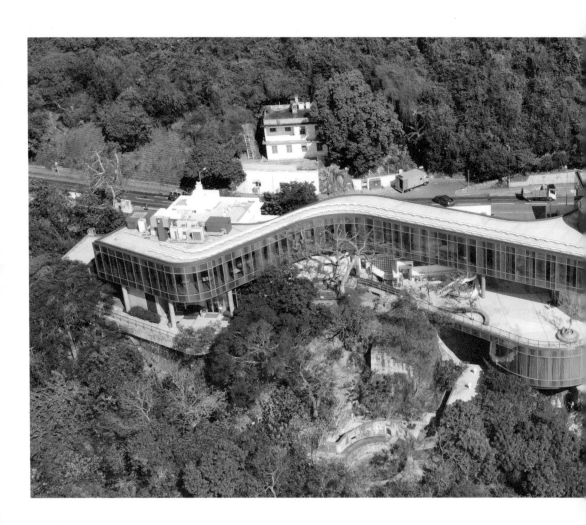

港島西區摩星嶺一帶，是港島區罕有人煙稀少的地方，儘管遠瞻海邊景色怡人，但交通不便，再加上鄰近墳場及貨倉，所以多年來都沒有大型物業發展。不過，恰巧美國芝加哥大學希望在香港開設分校，他們選址在這個寧靜的海岸邊，找到一幅很特別的土地來發展他們的校舍。

芝加哥大學選址域多利道 168 號的地段，包含了四座戰前歷史建築，均是前英軍的軍事設施。兩座主要用作關押犯人牢房，一座軍人宿舍，及一座廚房及倉庫。在 1997 年之後，這些設施已交給警方使用，直至此項目啟動為止。這幾座建築雖只屬三級歷史建築，但富有歷史意義，學校希望能夠保留。

除了這四座歷史建築，此處山勢險要，由於發展條件限制頗多，因此一直無人願意在此作大型物業發展。芝加哥大學得到賽馬會和校友袁天凡的捐助，支持他們在此塊土地上興建香港校舍。

新舊並存的設計

由於芝加哥大學在香港主要推行 EMBA 和相關的專業進修課程，學校並不需要太大的空間，空間的組織也不是太複雜，而且來這裏上課的學生大部分自己開車前往，或甚至有司機，所以地區偏遠對他們來說並非太大問題。反而他們會欣賞在港島區難得的寧靜角落，讓他們可以在這裏專心學習。

由於此地皮位於山坡，平地的面積不多，再加上有四座古建築，若在這裏興建單幢的高樓

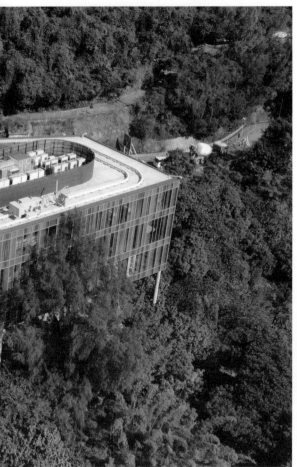

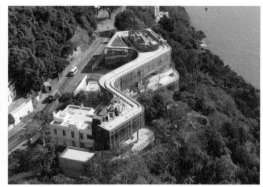

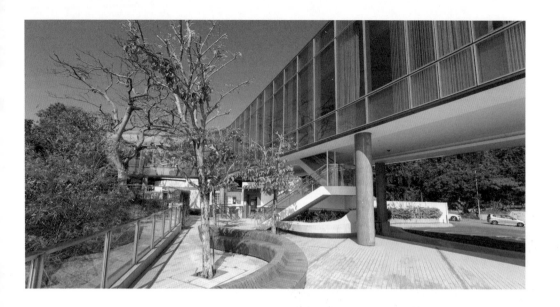

A15　　新建部分是橫跨了各座歷史建築

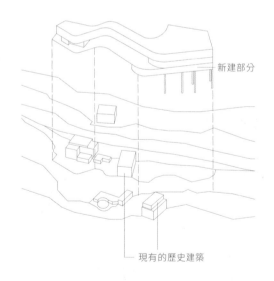

新建部分

現有的歷史建築

大廈，便需要進行大型地基工程，相當複雜。因為整個地盤欠缺平地，大型的打樁機及吊機均不適用，而且大型的地基工程亦會有機會破壞古建築的地基。因此來自加拿大的建築師樓 Revery Architecture（原名為 Bing Thom Architects）便選擇將這個校舍以橫向發展。

他們選擇在原有建築物之上興建一層樓高的橫向空間，這個橫向空間橫跨整個地盤，亦蓋着部分原有舊建築。然後在西邊入口旁邊加設演講廳，由於這座建築物依山而建，所以在西邊還依着山勢多加建了一層空間，將整座建築完全融入這個山坡之中，並讓新舊建築群都能夠得以共存。

建築師為了善用舊建築的空間，新建部分並不是完全與舊建築分離的，在新建校舍的二樓連結了其中一座原英軍宿舍的二樓，有效連接新、舊建築。為了避免破壞原建築的結構，新

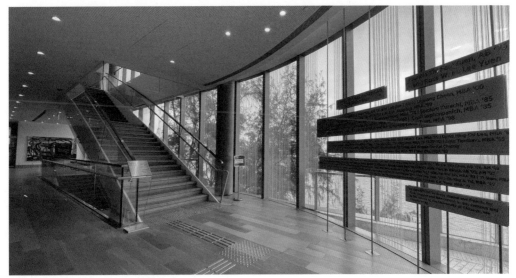

建築的結構柱經過刻意調整，工程師需要做出一些大跨度的結構空間來跨越古建築部分，當中部分跨度更達二十二米，與常見的九至十米跨度有明顯的區別。由於新建部分猶如漂浮在半空中，仿似是一個「樹屋」的格局，而建築師稱這院校為「Treehouse of knowledge」。

與維多利亞港作呼應

由於新建部分只是大約一至三層樓高，不需要進行大型的地基工程，切合現有地盤的環境需要。整座建築物的設計概念是根據地盤地形來編排，所以整座建築物外形猶如海邊的波浪，建築物玻璃的顏色亦選用了近似海水的藍色，務求與維多利亞港互相呼應。

建築師選用了這個橫向方式來發展，除了考慮到地基問題之外，也希望新建的校內空間能夠盡覽整個維多利亞港一帶的景色，從而紓緩學生的學習壓力。而這個波浪型的外形

亦考慮到現場山坡上的幾棵大樹，這個彎彎曲曲的凹凸位置便是順應現場樹木的位置來佈置，因而出現了建築物前、後兩端是凸三角，中間凹三角的局面。

這裏雖然是一個私人院校空間，但是建築師不想把它設計成一個密閉式的院舍，亦希望市民能夠在此欣賞這些古建築及美麗的海景。因此在主入口處設有一個開放式花園，讓市民也可以到這個平台花園遊覽，甚至做運動，務求讓校園內的空間能與民共享。這個平台花園便是其中一個凸三角部分，所以這處的景色是一覽無遺的二百七十度大海景，確實是在港島區萬中無一的優閒空間。

總括而言，這座建築物的規模雖然不大，但是能夠順應着山勢、四周的景色和現場的古建築來佈置出這個具時代感的校舍，確實一點也不簡單。

突破常規的
公共空間

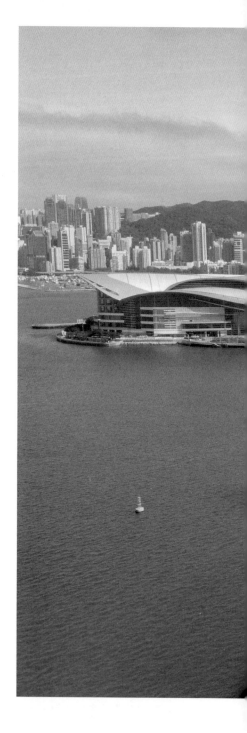

香港海濱長廊
Waterfront Promenade

- 炮台山東岸公園主題區
- 灣仔 HarbourChill 海濱休閒站
- 堅尼地城卑路乍灣海濱長廊
- 荃灣西約海濱長廊

香港雖然有全長七十三公里的海岸，但是由於土地價格高昂，所以一直以來都是發展商熱切追求的商、住物業發展土地，因此香港很多臨海地皮都以私人業權發展，或者被用作碼頭、道路或工業用途，所以香港的臨海地皮極度珍貴。但隨着近年香港市民對保育意識的提高，對公共空間追求的態度亦有明顯不同，所以大家對臨海區域空間的期望有了變化。

2003 年填海訴訟官司之後，在維港兩岸填海已變成不可能的事情。近年香港進行很多大型基建工程，當中不少項目是與臨海地皮相連，如中環灣仔繞道、會展站、西九文化區等，政府便能乘機發展這些海濱區域，若用常規的手法申請，便需要經過一個非常繁複的程序。要先由地政總署將這幅土地交給康樂及文化事務署去發展，然後再邀請建築署來設計並招標。施工之後，再交回康樂及

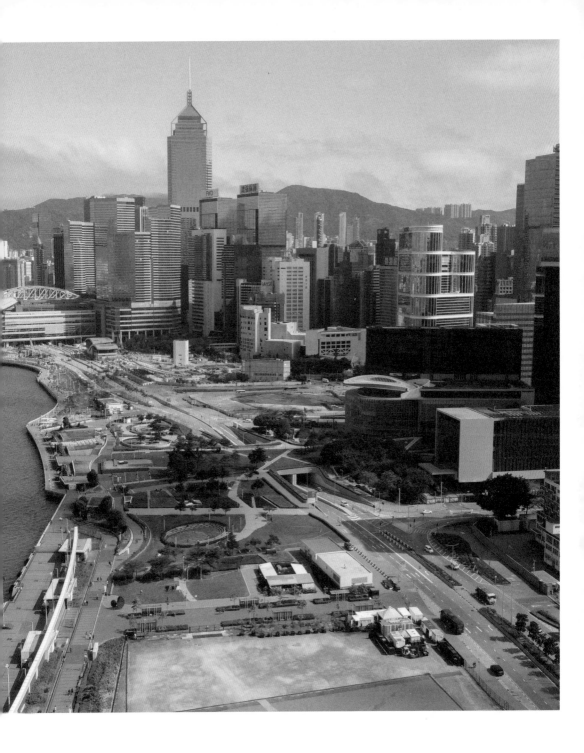

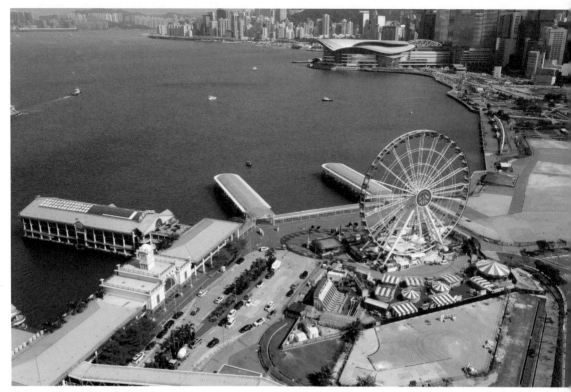

↑ 灣仔繞道基建帶動修建灣仔海濱公園，與中環海濱公園連接。

文化事務署去營運。由於康文署管理的遊樂場要根據「遊樂場地規例」來管理，因此便會有很多限制。

例如公園內長椅設計會在中間加設扶手以防止露宿者在此過夜，又或者公園內不准踏單車、玩滾軸溜冰、滑板，亦不准放狗等，因此很多活動都不能在此處進行，因而導致部分公共空間多年來都沒有甚麼人使用，只有少數長者在此處乘涼或賞雀。

有鑒於香港臨海地區一直都未有理想地運用，而訴訟官司亦引來社會極大關注，政府在 2004 年成立「共建維港委員會」，邀請各專業團體就海濱事務提出意見。委員會在 2010 年改組為「海濱事務委員會」，推動優化海濱工作，經過多年努力，在 2019 年的財政預算案中，政府預留了 60 億來發展香港海濱公園，包括位於堅尼地城的「卑路乍灣海濱長廊」、灣仔「HarbourChill 海濱休閒站」及「水上運動及康樂主題區」、炮台山的「東岸公園主題區」及荃灣海濱長廊。

跳出常規的框框

海濱事務委員會的願景是「還港於人民」，創建「海濱共享空間」，希望將香港美麗的海濱還給公眾，與民共享。為了令計劃成功，便必須要能吸引市民去使用這些海濱長廊。這一系列的海濱長廊由於不在康文署管轄範圍，所以不需要遵守遊樂場規例來管理。因此，整個發展模式便完全與香港傳統的海濱公園有極大不同，昔日禁止的滑板、單車、放狗等活動都可以在這裏進行。

為了妥善管理，各海濱公園中都規劃出特定區域來讓市民進行特定的活動。例如在公園範圍內設置了寵物公園或寵物通道，滑板或滾軸溜冰專區，並劃出特定的賽道讓滑板或滾軸溜冰愛好者在此處盡情練習，而小朋友亦能在劃分了的兒童遊樂場玩耍。在約法三章的情況下，各特定活動的群組，自律地在規劃區域內活動，各取所需。

海濱事務委員會甚至在灣仔海濱公園加入水上單車，讓市民可以在市區內進行水上活動，這對香港舊有海濱規劃來說可是史無前例的嘗試。當然在同一個地段，也容許一些較為靜態的活動，例如可以讓市民在海邊釣魚、看書、坐下來喝茶，令一個海濱公園不單老幼咸宜，而且動靜皆宜。另外，新建的海濱長廊設計也更為繽紛多彩，市民可以拍照留念並分享到社交平台，為這些公園帶來巨大的宣傳效果，委員會繼續朝着這個方向去提供特色設施，務求為海濱提供多一點「打卡點」，實行「IGable」的策略。

整個項目其中一個最大的挑戰，便是安全上的考慮，特別是海邊空間。一般香港沿海空間都設有欄杆，來作為安全保護，但是這會影響市民親近海邊的感覺。因此海濱事務委員會便一步一腳印地作出不同試驗，首先在海邊先設置一些簡單用鋼索做成的圍欄來取替常規的金屬欄杆，然後再逐步改建像防堤

↘海濱公園劃有滑板運動的專用區域
↓灣仔水上運動及康樂主題區設有水上單車

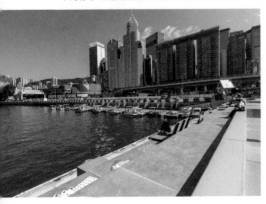

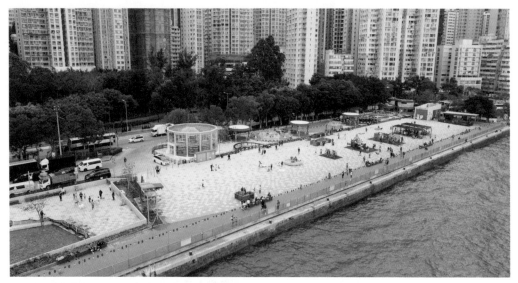
↑位於堅尼地城的卑路乍灣海濱公園內設有綠化園圃

壩的石頭或一些樓梯級的裝置，讓市民可以一步一步接近水面，亦讓釣魚人士可近距離接觸水面。

雖然很多都批評這是一個不安全的設計，但是海濱事務管理局本着一個信念「自己的生命、自己負責」來設計。假如在沒有欄杆的情況下，家長自然會更留意在海邊玩樂的小孩，又或者不熟水性的人自然會警惕而稍離海邊，無須去過度防護。這不單止能做到更為怡人的設施，也可以讓整個環境變得和諧，大大減少陸地與海濱之間的隔膜，可以讓市民更能好好地去欣賞這個公共空間。

二次創作的空間

海濱事務委員會在香港各處找出一些沿海閒置或未仔細規劃的土地，逐一發展起來，

由中環、灣仔繞道向東、西兩邊延續，西邊延伸至堅尼地城，東邊延伸至北角一帶，亦在荃灣和觀塘一帶的海濱發展。這個開放式的發展模式能引入新的城市元素，例如位於堅尼地城的卑路乍灣海濱長廊處設置綠化園圃，灣仔碼頭旁的 HarbourChill 海濱休閒站內的巨型財神等新穎的設計。活化了的海濱不單為市民帶來新的活動空間，亦為本地的建築師帶來新的設計平台。

例如在荃灣海濱曾出現過由藝術推廣辦事處連同政府部門合作的「城市藝裳計劃：樂坐其中」（City dress-up）的活動，邀請香港本地的年輕建築師楊鎮邦聯同策展人劉栢堅建築師，在此處設計了一些公共家具或藝術裝置，讓市民隨意休息。另外 NAPP studio 亦在中環海濱長廊與社福機構合作，與長者和年輕人一同創作了新的公共空間，讓兩世

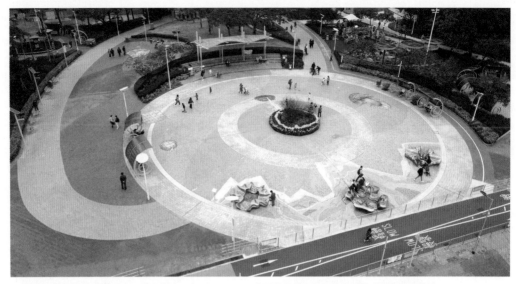

↑荃灣海濱的「城市藝裳計劃：樂坐其中」（City dress-up）活動邀請設計師為公園添上特色裝置座椅

代的人交換各自兒時的遊戲活動，舊時遊戲活動如「十字剝豆腐」其實已幾乎在香港失傳了，這個活動讓不少長者重溫兒時回憶。

這個項目給予我們的信念，便是只要大家願意嘗試便能跳出既有的框框和時間上的障礙，可能是我們在管理上的盲點，只要願意嘗試，香港的社區活化便能更貼近市民的需要。

由於這些海濱地區大受市民歡迎，在聖誕、元旦、農曆新年等大型節日都會設置應節裝飾，增加節日氣氛。另外，疫情下的香港很多市民都不便在餐廳吃飯，海濱空間亦成為他們暫時的用餐地，在健身中心運動場關門期間，市民亦轉至這些海濱空間活動筋骨。

海濱事務委員會的成員多數都是義務工作，但是他們憑着為香港海濱帶來多元化的元素這份信念，將這些海濱區域變得更活靈活現，更切合市民的需要，無條件地去付出。

①-⑧零碳天地／啟德郵輪碼頭／
保良局何壽南小學／啟業運動場／
牛棚藝術村／高山劇場 ⑧
九龍塘宣道小學／美荷樓

深水埗
Sham Shui Po

⑦

⑨

油尖旺
Yau Tsim Mong

⑬

⑯ ⑰ ⑮

⑭ ⑩

⑫

⑨-⑰雷生春／金巴利道68號／
唯港薈／維港文化匯／
高鐵西九龍總站／西九龍文化區／
戲曲中心／香港故宮文化博物館／M+

九龍區

黃大仙
Wong Tai Sin

九龍城
Kowloon City

③ ④

⑤

①

觀塘
Kwun Tong

②

KOWLOON

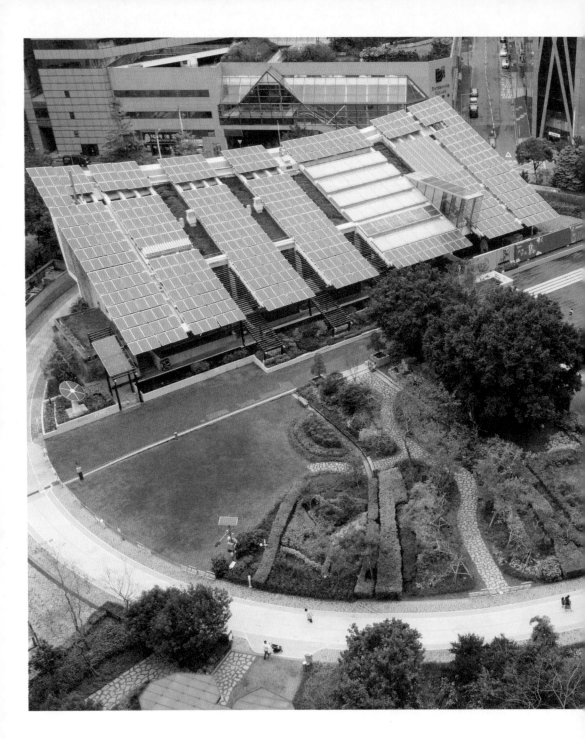

環保建築的
重要里程碑

零碳天地
CIC Zero Carbon Building

● 九龍灣常悅道 8 號

九龍灣核心地段有一座小建築物「零碳天地」。這座建築物的規模雖然小，但對香港建築界、以至環保界來說，都是一個相當具意義的里程碑，因為它是首座零碳排放的環保建築。

零碳天地位於九龍灣宏照道，佔地面積大約 14,700 平方米，被 MegaBox 和企業廣場等重要商廈包圍着，所以它的價值，其實一點也不低。這幅龐大的土地，雖然是屬政府土地，多年來都沒有發展計劃，只能以短期租約方式，租給建造業議會來作露天訓練場之用。這幅土地的地底有一條三十米闊的雨水渠，將東九龍的雨水排出大海，而這條雨水渠對角橫跨整幅土地，因此不能在這幅土地上進行大規模的地基工程，可以發展用作建築的空間其實相當少。

2007 年發展局官員到訪新加坡及澳洲，參觀了一些零碳排放的建築，希望香港也有類同的建築物，來推動香港環保建築的發展。因此發展局聯同建造業議會合作發展這幅土地，並將

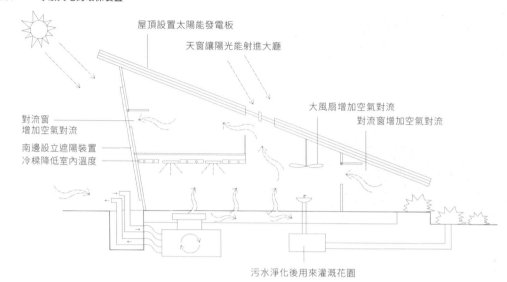

屋頂設置太陽能發電板

天窗讓陽光能射進大廳

大風扇增加空氣對流
對流窗增加空氣對流

對流窗
增加空氣對流

南邊設立遮陽裝置
冷樑降低室內溫度

污水淨化後用來灌溉花圍

露天訓練場遷至屯門，然後招聘呂元祥建築師事務所來設計一座零碳排放的示範建築。

零碳天地除了顧名思義是展示新環保建築技術之外，還肩負了推廣及教育環保建築的使命。分為兩個主要功能區，第一部分是展覽廳，第二部分是演講廳，好讓建築業議會舉行環保建築或新建築技術的展覽或演講。

極致的環保設計

為了做到零碳排放，便必須盡量使用環保能源，負責此項目的梁文傑建築師大規模地使用太陽能板，所以屋頂的設計是傾斜的，並且根據香港的地理位置與日照角度，從南至北升高，讓太陽能板吸收最多的陽光。

一座大廈耗能最大的部分是空調系統，為了減少在空調系統上所消耗的能源，零碳天地盡量使用自然通風對流。其實若單純只考慮自然通風的因素，最理想的佈局是將整座大廈放置於夏天最好風的東南角或東北角，因為由維港吹來的夏季盛行風是從東南方吹來的，但這樣便會將整座大廈設在 MegaBox 的陰影中，大大影響太陽能板的產能效果，所以建築師還是維持將整座建築物置於西北角上，亦能避免將建築物設在雨水渠之上。除此之外，整座建築分東、西兩翼，東邊為演講廳、西邊為展覽廳，中央是半開放式的主入口空間，營造成良好的自然對流效果。

若只依靠自然對流，當然不能夠完全滿足這座大廈的散熱需求，因此建築師還在天花上加設了冷樑（Chilled beam），利用地下水來散熱，這樣便能夠減少大廈的熱力積聚。冷樑這個裝置在香港不是首次使用，但以往並不太成功，

↑ 開放式主入口增加通風效果
↓ 在室內利用大風扇和冷樑來幫助降溫

↑ 翻新後室外咖啡座用了 AIPV 太陽能板雨篷，矮圍牆用上建築拆卸下的碎石。

因為冷樑容易在室內出現冷凝水（Conden-sation）的情況，所以並不受業主歡迎。零碳天地作了調整，若要在炎熱的天氣下使用這些冷樑，便把窗先關好，使室內的濕度能夠控制，另外他們亦適當調高冷凝水的溫度，避免因溫差太大，而出現冷凝水的情況。

另外，為了更有效去冷卻室內的空間，在地板下還設了通風管道將冷空氣從地底吹上來，這樣能有效幫助參觀者散熱，而無需要冷卻整個展覽或演講廳的空間，大大減少空調系統上的能源需求。

善用資源、減少垃圾

為了要達至極致的環保，零碳天地在施工時也作了一個非常大的改動，例如建造業議會在原先的訓練場地面加了大約一百至一百五十毫米厚的混凝土，作為整個露天訓練場的地台。當工程進行時，呂元祥建築師事務所刻意減少地盤製造的垃圾，把地台的混凝土擊碎成小塊，並把它製作成圍牆，而混凝土之下的沙土也沒有送至堆填區，建築師巧妙地把這些沙堆疊至不同的高度，並用作種植室外植物之用。

另外，在工程進行期間，建築師也需要在地盤範圍的邊界上加設圍街板，這些圍街板的底部必然是混凝土，但這些圍街板的混凝土座並沒有在工程完結之後被拆去，而是與新建的圍牆融為一體，減少零碳天地在建築期間的廢料。

繼續創新、繼續環保

八年營運之後，零碳天地邀請了葉頌文建築師樓來為他們進行翻新工程，葉頌文建築師也是第一代建築設計團隊的主要成員之一。因為零碳天地的使用量持續升高，對空調系統的需求已超出原有的設計上限，若要在原建築上加設冷卻水塔便需要拆除部分太陽能板，而冷卻水塔亦容易潛藏細菌，出現退伍軍人症，所以並不是理想的方案。

建築師與渠務處合作，研發了一個機電裝置來加強了機電設計，從三十米闊的地下雨渠中抽取地下雨水，因為地下雨水在夏天時的溫度比較低，可以用來冷卻室內的空調系統；在冬天時，地下水的溫度也會比較暖，有助穩定室內的溫度，這便是熱交換（Heat Exchange）的效果，名副其實轉廢為能，並將整個項目的缺點變成設計的優點。這個機電裝置也是香港首次使用組裝合成建築法（E&M MiC）生產的，整套組件在工廠生產，然後在一個晚上運至現場安裝，測試十天後便可以應用，所以整個加建的工程不影響零碳天地的日常運作，相當前衛的方法。

翻新工程完成後，零碳天地在室外加設了咖啡廳，這個咖啡廳上有一個很特別的雨篷，用了新一代的太陽能板——AIPV（Air Improvement Photovoltaic），它不但能產生能源，也能夠讓陽光通過，並且能夠提供空氣淨化，亦有不同顏色的選擇，不但環保也能夠美化空間，可謂一箭雙雕的設計，亦是香港首次使用這個技術。

再者，建築業議會為配合政府推廣「綠建環評新建建築業 2.0」，在西南角處設置了組裝合成建築法（MiC）的示範單位，讓零碳天地繼續成為試驗新建築法的平台。

→ 使用組裝合成建築法生產的機電裝置

圖片來源：葉頌文建築師樓

維港上的巨龍

啟德郵輪碼頭
Kai Tak Cruise Terminal

● 啟德發展區承豐道 33 號

自從舊啟德機場拆卸後，這塊土地已作了多次規劃和公眾諮詢，在閒置接近二十年後，市民終於可以看到舊機場跑道上出現了新的建築物，打響頭炮便是在跑道末端的郵輪碼頭。

在疫情之前，香港的郵輪業其實是頗為蓬勃，海運碼頭每星期都會有不同的中小型郵輪在此處上落客，而各種短途的東南亞旅程亦頗受歡迎。不過，香港雖然作為國際大都會，但從來沒有一個可容納大型郵輪泊岸的客運碼頭，所以每當世界級大郵輪來到香港時，便需要在葵涌貨櫃碼頭處上落客，這並不是一個理想的旅遊體驗。有見及此，香港政府決心在舊機場跑道上興建新的郵輪碼頭，以支持未來香港郵輪業的發展。

郵輪碼頭的設計必須要有一定程度的前瞻性，能夠讓兩艘全球最大級別的郵輪或三艘香港常見的中、小型郵輪同時在此處停泊，這樣才能為香港提供一個讓郵輪業長遠發展的平台。由於要滿足這個基本要求，整個郵

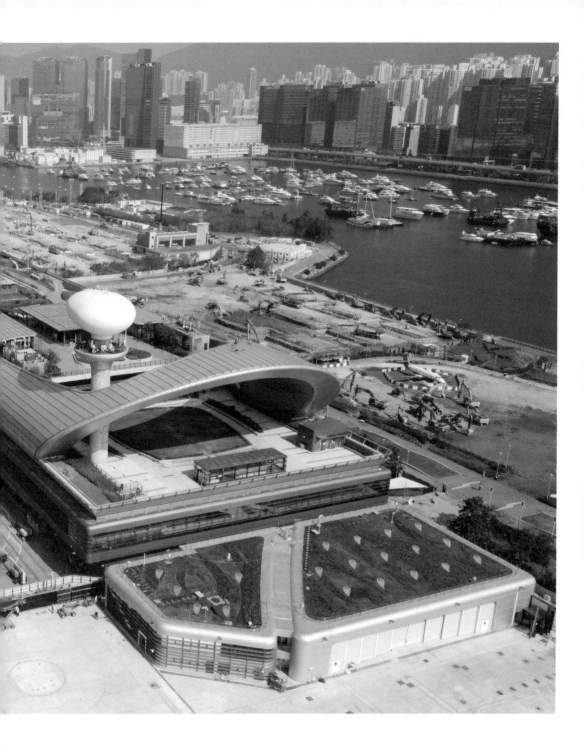

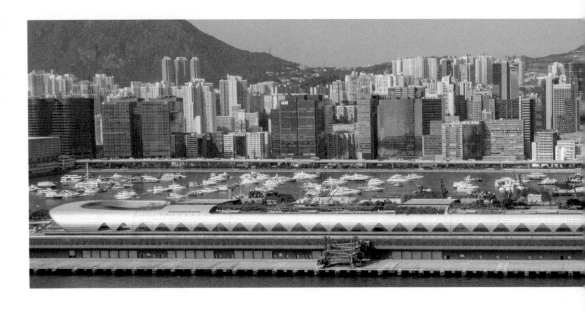

輪碼頭全長達八百三十米，差不多是兩座國際金融中心加起來的長度，在亞洲區來說規模是相當巨大的。

龐大但簡單的規劃

由於這個碼頭預計同時招待兩艘國際級大郵輪，即同時需要招待八千四百多名旅客和一千二百名船員。在這個客運量下，交通配套自然一點也不少，所以郵輪碼頭的首層為公共交通工具交匯處，包含多個巴士站、小巴站及的士站等，附設有多個旅遊巴的上落區，這裏亦是旅客的行李區。

郵輪碼頭的規模雖然龐大，但是交通網絡連接卻相當清晰。離港的旅客抵達首層汽車落客區時，便會乘電梯或扶手電梯至離境大堂的等候區。郵輪碼頭共有三組垂直電梯及扶手電梯，兩組主要讓乘搭郵輪的旅客使用，

在末端的一組主要讓公眾使用。郵輪碼頭的一樓是登船區，由於不同型號的郵輪上落客出入口的闊度和高度都有不同，因此這個上落客區門口的闊度比常見的門略為大一點，務求可以滿足所有郵輪的規格。為了讓旅客能順暢地登船，郵輪碼頭還增設了五部纜橋車，可以調節高度接駁郵輪的出入口。一般的郵輪都只會有兩個出入口，因此四部纜橋車便能滿足兩艘大郵輪同時上落客，而第五部纜橋車便是後備車。

由於郵輪碼頭每天都需要處理大量旅客資料，因此在這個出入口處，還增設了不少電掣插頭及網絡訊號插頭，方便船上的電腦連接郵輪碼頭控制塔，旅客的資料便能從船上傳送至出入境關口，提高辦理出入境手續的效率，而且郵輪碼頭亦可以有效地將航運路線及天文台資料從控制塔傳送至船長駕駛室。

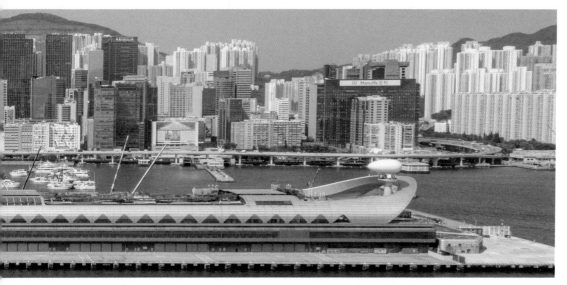

圖片來源：Eugene Chan

高靈活度的空間

郵輪碼頭二樓是等候區及出入境櫃位空間，這裏較接近屋頂。每年六至九月是亞洲區颱風季節，為了確保行使安全，這三個月沒有太多郵輪旅程。由於每年都有三個月的真空期，郵輪碼頭需要尋找附屬營運方式，由於這個等候區可以容納超過一千人，是香港少數能舉辦大型活動的室內空間，因此這裏可以在非郵輪季節中用作展覽、產品活動推廣區甚至婚宴。不過可惜在疫症的陰霾下，郵輪碼頭長期關閉，而這個等候區更臨時用作隔離中心。

為了建造一個寬闊的等候區，建築師 Foster & Partners Ltd 使用了一個極大跨度的結構，來支撐整個郵輪碼頭，郵輪碼頭的闊度約為七十米，但整座郵輪碼頭只有兩排結構柱，跨度相當之大。中間最長的一部分跨度更達四十米，在結構上滿足這樣大的跨度並不容易，所以建築師使用了預製件的橫樑來承托這部分結構。

提供大型的公共空間

當郵輪碼頭進行公眾諮詢時，政府曾收到一些意見，認為這樣龐大的建築會削減市民在這裏享受臨海公共空間的機會。有見及此，郵輪碼頭的屋頂增設了三組大型露天花園，市民可以隨時來這裏享受臨海空間。

由於整個啟德郵輪碼頭全長超過八百米，這個屋頂花園便有如四個足球場般龐大。因此若將這個龐大的屋頂設定為公共空間，此處便無形是連接了附近的海濱長廊，市民可以由觀塘海濱長廊一直漫步至郵輪碼頭的天台，所以郵輪碼頭的巨大露天花園其實也是觀塘海濱長廊的一部分。

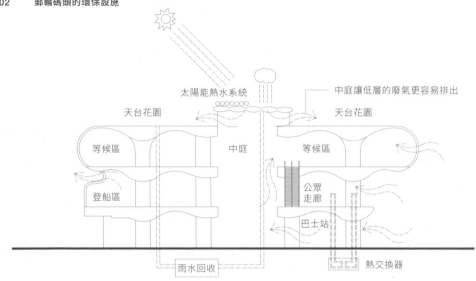

整個屋頂花園分為三部分，建築師以三種不同的曲線來表達這三個區域。郵輪碼頭前後兩端的一樓還有另外兩個露天花園，這兩個一樓露天花園猶如一個觀景台，旅客在上船前可以遠觀維港兩岸的景色，也是碼頭內一個露天休息的空間。這兩個露天花園亦可以進行大型活動、展覽或露天婚宴。

整個建築設計最大的特色除了露天花園之外，便是彎曲的外牆，這個彎曲的外形猶如一條神龍準備游出維港，外牆上三角形玻璃相當龐大，為將外面維港景色盡數引進旅客眼光，但是這邊的玻璃全部向南，太陽西斜便很容易令室內空間出現過熱的情況，所以建築師將高處玻璃減少，由於高度已超越人的視線，所以儘管這處不是玻璃也不會影響景觀。

郵輪碼頭在向觀塘一邊還有一個長數百米像登船區的空間，但這邊不會用作登船之用，因此這處外牆沒有玻璃，這部分空間開放給公眾使用，變成一個八百多米長的觀景台或半露天運動空間。

環保建築設計

在垂直運輸的兩組電梯或扶梯處，除了是用作人流通道之外，亦是一個散氣的天井。若郵輪碼頭同時出現兩艘大郵輪登船的話，首層停車場便可能會出現超過數十架汽車同時上、落客，因此若沒有這個天井的話，便需要大量的抽氣喉來排走這些汽車廢氣，這是很不環保的做法，設置這兩個天井是一個既便宜又環保的設計。

↑ 疫情下，郵輪碼頭旁原綠地被清拆建為啟德社區隔離設施。　　　　　圖片來源：Eugene Chan

另外，郵輪碼頭還設有另外兩個採光的天井，這不但可以將陽光送至各層，亦能幫助空氣對流和排出汽車廢氣。除此之外，整個龐大的露天花園還是一個很好的隔熱屏障，減少了二樓的等候區所需要的空調設備。為了要達至高質素的環保建築，這裏還用上了太陽能板、太陽能電熱水爐、全熱交換裝置等環保設施，而地庫還設置了一個大水缸來儲下雨水用以灌溉露天花園。

雖然有人批評郵輪碼頭的規模過於龐大，外形亦有一點浮誇，但是它能夠滿足功能需求的同時，確實也為維港兩岸提供了一個新的地標。

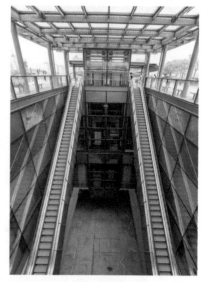

↑ 扶手電梯區同時是通風天井

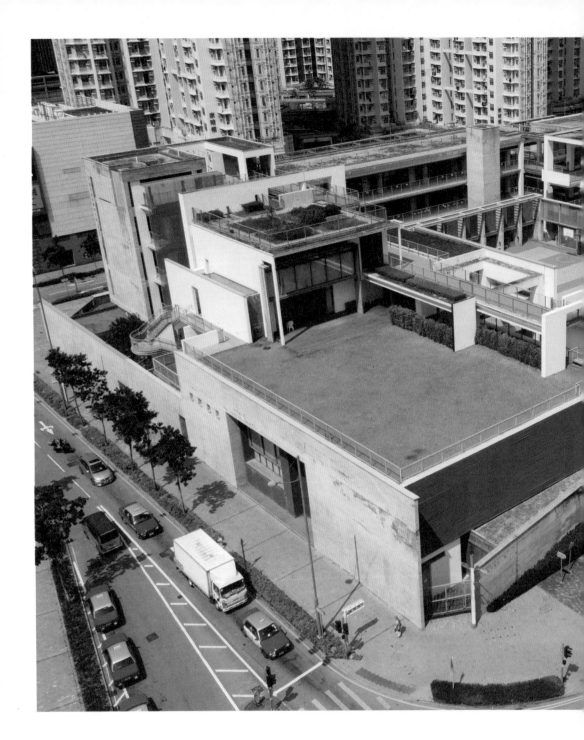

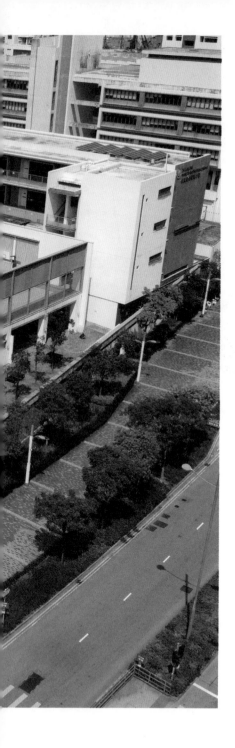

創造令人
回憶的空間

保良局何壽南小學
PLK Stanley Ho Sau Nan
Primary School

● 九龍啟德沐虹街 11 號

香港很多新建的中、小學都是用預製件倒模的方式興建，因此很多的學校都以同一個規格設計。在千篇一律的教學環境下，很多學校的學習空間都欠缺自身特色，所以近代校園設計都是難以令人回味的空間。因此建築署負責此項目的主建築師溫灼均便在保良局何壽南小學這項目，嘗試與別不同設計方式。

香港常規的學校設計都是以「L」形來規劃，一邊是課室，另一邊是教員室、實驗室、圖書館和禮堂等特殊室，中央部分是球場，球場亦是早會或全校師生集會的地方。一個標準的校舍首層還有有蓋操場、小食部和用餐區。核心部分自然是主教學樓，約有三十個課室，大約每一層有五個課室，總共六層，所以一般的學校均有七層。不過，當學校層數太多時，校內便很難去創造一個師生共融的空間。因為學生與教員室的距離比較遠。

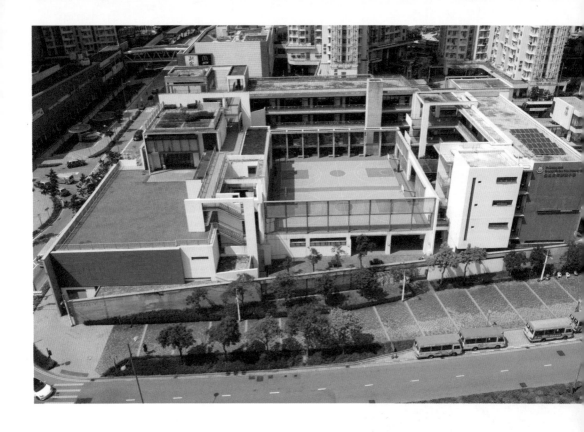

B03　　校園剖面圖

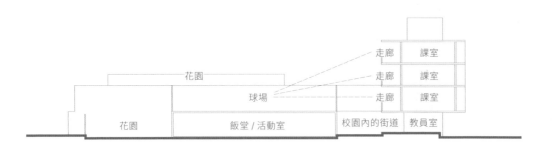

這個倒模的方式基本上可以滿足所有學校的功能需求，而且承建商也相當清楚這個建築方式，所以建築成本效益高，時間短，因此二千年之後的校舍很多都使用這個方式興建。不過，這種倒模式校舍雖然滿足功能上和經濟上的需要，但這種一式一樣的學習空間令學校仿似一個只會傳授知識的「工廠」。

教育界有一句名言：「因材施教」，教學應該用同一個方法，同樣地當我們設計學校時也需要切合環境的需要，不應該一刀切以倒模的方式來設計。有見及此，建築師溫灼均嘗試在啟德這個新發展區打破這個常規，他希望在一個標準的地盤面積內，興建一個標準三十個課室的學校，但放棄使用倒模方式，務求創造具特色的校園空間。而前提是要將建築成本與建築時間控制在既定的預算之中，這是一個相當艱難的挑戰。

創造心靈風景

溫灼均引用英國前首相邱吉爾的一句話：「我們塑造建築物之後，建築物塑造我們。」他相信一個優美的空間可以培育我們的潛能，可以引發孩子主動探索尋找自己。

他認為學校不應只是課室與球場所組成的硬件，而是一個小社區，應該是一個讓老師與學生互相分享、學習、討論的社區空間。另外，中、小學階段是人生中一個重要的里程碑，是人生中相當值得回味的時光，所以學校的設計應該要能創造校內的凝聚力，並且能為學生帶來回憶的空間。

這所學校的規模是一個低層建築，總層數不超過四層，拉近學生的課室與老師的教員室的距離，亦拉近各級學生的距離，從而減少人與人之間的隔膜。為了要降低校舍高度，建築師以一個「C」形的格局來設計，學校課室部分佈置在兩邊，禮堂在另外一邊，兩個球場依然在中間。為了要降低整座建築物的高度，球場不是設在地面，而是設在更衣室與飯堂之上，這樣便能夠增加建築物佔地的面積，令更多的功能區能設在低層處，避免建築物向高空發展，從而降低建築物的高度。

校園內的生活不應該只是學生到操場集會，然後到課室上課，上完課後便離開，若每天都只是這種一成不變的流程，便猶如一所補習社無異，完全是一個毫無體驗的生活。溫灼均的建築方案靈感源於中國的百子櫃，課室及各個活動室有如不同的抽屜，有規律地放在一起，每一個功能區雖然是獨立運作，但與此同時也是互相關連。他用了這個全新的手法演繹中國文化，將其他元素如籃球場、中庭內的長廊等來連貫學校不同的空間，以形成一個「城中城」。

這所學校佈置成一個中庭園的格局，以球場來作為重心，課室的走廊包圍着這個球場。當進行體育活動或校內的集會時，走廊便變成了觀眾席，走廊與球場成為學校內的重要公共空間，亦增加了校內的凝聚力。這種設計手法，其實與四合院的「內向」原理類同。與此同時，學校內的走廊不單是一個通道，亦是校內的聊天、休息的地方，同時讓各課室都能夠有良好的光線與通風效果，並創造出一個環保共融的校園。

↑ 利用清水混凝土來增加牆面質感

表面上，若要將所有的功能區放置在一座低層建築之內，建築師需要用盡每一寸空間，但是他們認為學校內需要一個紓緩空間，建築師在球場與課室之間創造了一條走廊通道，這條通道連接飯堂與教員室，並種植了不少樹木，好讓師生可以在這一個舒適的公共空間內交談。由於有這些可以讓人停留、交流的空間，師生之間的關係才可以連結，人與人之間的感情、人與空間之間的感情才可被建立起來。

陽光作點綴

這座校舍位於公路旁，在校舍與公路之間設置了一座花園作為緩衝，並將大部分課室設置在遠離公路的一邊。為了營造舒適的校園空間，西邊課室的大玻璃窗也加上環保木屏風，種植了垂直爬藤類植物來遮擋西斜時過多的陽光。

至於圖書館設計，溫灼均希望可以內、外互動，所以圖書館外設有草地，讓學生可以在室外看書，使圖書館不再是一個密封的空

間。為了讓陽光能夠進入圖書館，還在後方增設了天窗，讓圖書館內也感受到天人合一的感覺。

學校外牆採用了清水混凝土，毫無保留地展現物料材質，這種粗糙的材質與平滑的油漆外牆造成明顯對比。在陽光的照射下，更能反映建築物材質的層次。因此這學校的外牆顏色雖然只是黑、白、灰這幾種簡單的顏色，但在粗與滑的對比之下，也能夠讓學生與家長都留下深刻的印象。

建築物不一定需要浮誇的外形，也不一定需要昂貴的材料，亦能設計出一個怡人的空間，這些空間因為陽光與材質的變化便能帶來深刻而且舒適的感覺，而最重要是這座校舍示範了在標準的成本和有限的空間之內，

亦能以四四方方的盒子來創造有趣而實用的學習空間。特色的建築設計不一定昂貴，也不一定奇形怪狀，用簡單而直接的設計手法同樣能打破千篇一律的常規。

教師是學生的「靈魂」建築師，而建築師是學校「實體」心靈空間的創造者，兩種不同的建築師通過這所學校為我們的下一代服務，讓他們在美麗的青蔥歲月中留下美好的回憶。

↓ 球場設在一樓，球場下是部分功能區，以增加建築物的佔地面積。

多元共融的
社區空間

啟業運動場、兆禧運動場、
明德籃球場
Kai Yip Recreation Centre /
Siu Hei Sportsground /
Ming Tak Bastakball Court

● 九龍灣啟業道 18 號
● 屯門湖翠路 201 號
● 將軍澳培成里 10 號

一個社區內的球場對當區的男孩子來說是相當重要的公共空間，不少人的青蔥歲月都花在球場上，甚至可以說是他們放學後必去的地方，所以球場對一個基層社區來說是不可缺少的公共空間。不過，一個社區空間是否只能滿足一個社群需要呢？我們可否設計出一個多元共融的社區空間？

香港屋苑內多數都有球場，但是通常都是綠色的鐵絲網加上紅色的膠地板，以一個籃球場為基礎，再畫分線條變成排球場、羽毛球場等，最多旁邊再加上一張乒乓球枱。當 One Bite Design Studio（一口設計工作室）接到球場重建的工作後，便嘗試打破這個常規，創造出一個能重新思考公共空間的新方向。

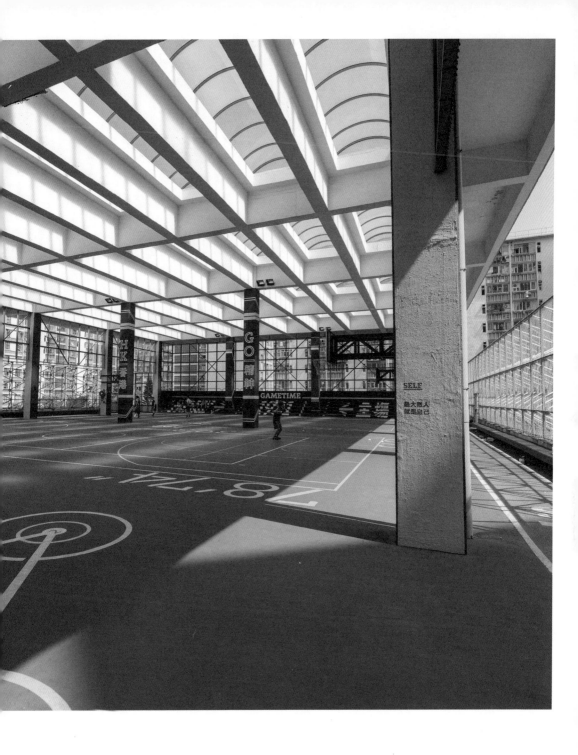

啟業邨運動場：
善用顏色的對比

當 One Bite Design 接手啟業邨運動場時，他們便開始觀察哪一類的用家較常使用這個空間。發現啟業邨是一個相對多老人家的公共屋邨，但是這個位置相當優越，半露天的空間，擁有流通的自然風。整個球場最大的特色是黑色的外觀，包圍着黃色的鐵絲網，顏色十分鮮艷，令人感到興奮並具活力感。One Bite Design 與設計上蓋的 SLAB HK 希望在設計上使用豐富的顏色來與居民互動，並借助繽紛的色彩來吸引住在高樓的居民落樓使用這個空間。

這個運動場除了主要的籃球場外，同時還有很多公公婆婆在此處休息。因此 One Bite Design 希望滿足好動的籃球愛好者之外，還希望創造一個空間給不打籃球的人。他們在這個球場上加設了跑步徑、足球場、太極區，以及一些室外健身區，希望將這個球場變成多元共融的地方。

這樣的設計考慮到不同年齡層用家的需要，早上多數是公公婆婆在此處耍太極、做六通拳，然後是小朋友放學後在此處玩耍，最後是中學生放學後在此處踢足球、打籃球，滿足了小區內不同年齡層的居民需要。

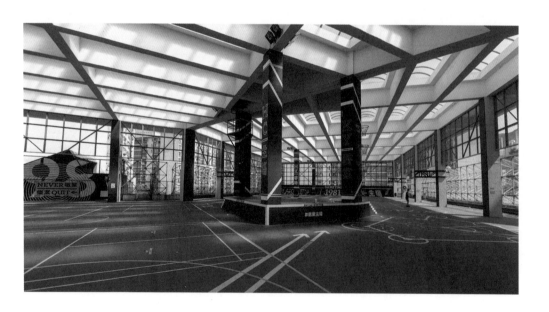

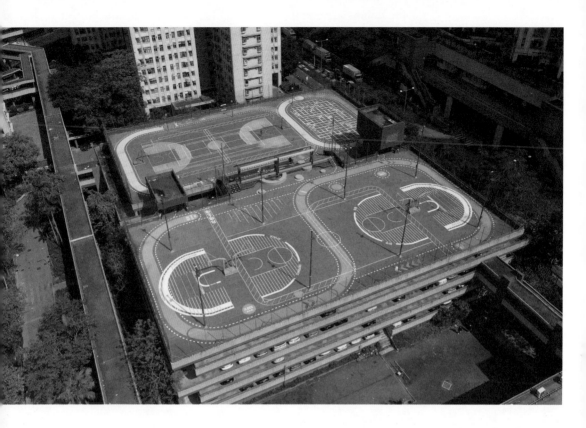

「兆禧」運動場 =
「笑嘻」運動場

鄰近屯門碼頭另一個佔地面積約四萬平方呎的運動場,被一大群高樓所包圍,One Bite Design 刻意利用不同的線條和顏色來吸引附近的居民,建築師便使用了與屋邨同音的「笑嘻」為運動定調。這裏是一個超過三十年的社區,同樣有很多長者以及年幼的小朋友,在不同時段也會有各個年齡層的使用者,年齡層的差距頗大,週日與週末的活動亦有明顯不同。

One Bite Design 在設計初期也需要花一些

時間觀察用家習慣。最後,他們認為公共空間能給予大家開心,務求在同一個球場之內能提供不同的功能以滿足各年齡層用家,他們設置了遮陽看台、多功能的遊樂空間、共創特色牆、跑步徑和多用途球場。雖然說是籃球場主場,亦是太極場、運動場、兒童遊樂場,更是社區廣場。

設計師利用簡單的線條來刺激大家想像,他們在地上畫上各式格仔及字來劃分活動空間,居民可以想像如何在這個空間上玩耍,他們可以在此處跳飛機、跳繩、跳舞,很多活動都可以在此處進行,整個空間會因為不同人士的參與而有所變化。

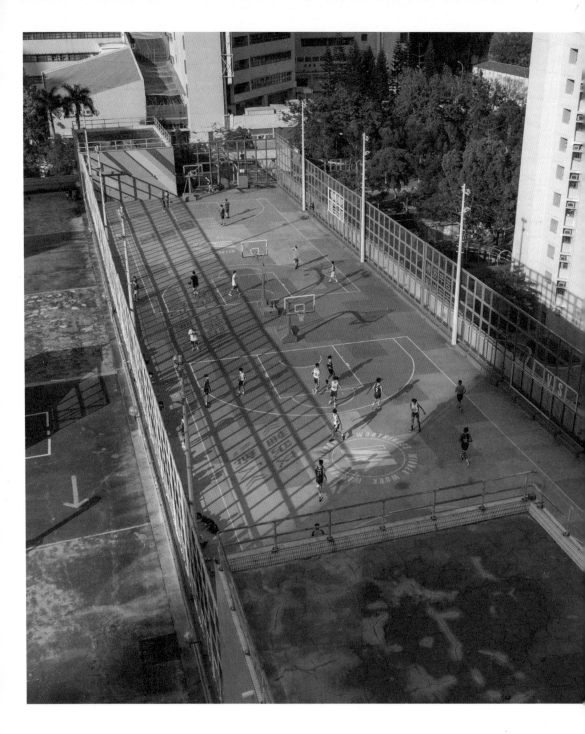

將軍澳明德邨籃球場：
以女性為優先的籃球場

這裏原是兩個籃球場，One Bite Design希望藉着一個公共空間的改造設計，能帶出一些訊息，探討一些議題。一般的球場主要是服務男性為主，但是今次的主題是以「友善女性」為主。因此，在球場上的中心部分隱藏了一個「W」字，代表「女性」，「M」代表「男性」。

球場上有一些專為女性設計的元素，例如球場上有一面鏡，讓女性用家可以在打波之後用來整理儀容。另外，一般打波的男孩子會隨意將他們的背囊放在地上，但是女孩子便會很介意這樣做的，不希望她們的背囊弄污，所以建築師安排了合適的儲物區，藉着這些小小的關懷希望在球場設計中帶給大家一個「男女平權」訊息。

總括而言，建築師在這三個球場的設計中，不只翻新球場設施，他們希望藉着這些公共空間改造，做到「Place making」 亦做到「Making place」。希望建立不同的空間時，亦能連結不同的人，務求將人的元素放在最重要的位置。

兼備歷史與
藝術價值的
公園

牛棚藝術村
Cattle Depot Artist Village

● 土瓜灣馬頭角道 63 號

牛棚藝術村原是馬頭角牲畜檢疫站，但是這個檢疫站在 1999 年關閉，隨後改建成供本地藝術家進駐的藝術工作村，變成香港罕見但影響力深遠的藝術專區。

土瓜灣是香港傳統的工業重鎮，因此一些政府的工業化設施亦選址在土瓜灣，當年的馬頭角牲畜檢疫中心始建於 1908 年。在未填海之前，這處鄰近海邊，適合從海路運送牲

畜，所以這處在啟用初期不只是牛隻檢疫中心，其實是香港的中央屠宰中心，所以此處設有屠房、餵飼倉庫、辦公室和宿舍，是香港食物供應鏈的重要一站。隨着有牛房與屠房出現，更帶動了附近牛隻相關的製造業如皮革加工、皮革打磨與削刮內臟等。

由於土瓜灣一帶陸續發展，為減少屠房對附近民居所帶來的污染，屠房遷至長沙灣，而土瓜灣的屠房則轉營為牲畜檢疫中心，進口的牛隻、豬隻與狗隻都會在這裏檢疫。在 90 年代，當上水屠房快將落成之際，這個服務了香港超過一個世紀的屠房亦隨之關閉，但是這個佔地約 1.7 公頃的土地可以作何用途？

假若根據香港常規的策略，這樣大的政府土地很可能被重建成公共屋邨或公開拍賣作私人物業發展用途，因為舊啟德機場已在 1997 年遷至赤鱲角，所以土瓜灣一帶樓宇建築發展高度限制亦放寬了，這塊土地很有機會作大型住宅發展用途。再者，土瓜灣一帶多數以舊樓為主，假若有新發展的住宅用地供應給市場，應該會很受歡迎。

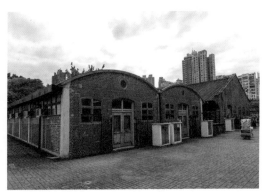

↑原本的牛棚被改用作小型劇場或展覽空間

不過，由於這塊土地是與大型煤氣站相鄰，基於潛在風險的考慮，這裏亦未必適合作高密度的住宅發展，再者由於港島區位於油街的前政府物料供應署也隨後拆卸，原駐油街的藝術家們亦隨之失去了一個重要的落腳點。有見及此，政府便提出將這個牲畜檢疫站改建成藝術村，讓香港藝術家有一個新的家。

香港藝術發展的艱難

由於香港人口不多，而且藝術始終是小眾之樂。在如此小的市場下，香港的藝術家難以憑他們的收入來支付高昂的商業或工業大廈租金。

儘管他們願意負擔高昂租金，但藝術家的創作需要較大的空間來運作，例如一些話劇團需要小型的舞台來作排練，又或者畫家、雕塑家需要樓底較高的空間來完成他們的藝術創作，因此一般常規的商業或工業大廈不能夠滿足他們的要求。在種種的限制和高租金的壓力下，香港的藝術團隊若非得到政府的資助，都只能艱苦地經營下去。

由於香港藝術家確實有迫切的需要一個藝術集中地，而這塊土地也未必適合用作大型物業發展，因此政府便決定把昔日的屠房分拆成不同單位，租給香港的藝術家來作為工作室之用，而屠房以外的公園空地，亦改建成牛棚公園來供市民使用。

倘若這些藝術家散落在不同的工業大廈的話，他們工作的成效未必能達致現在的效果，在「成行成市」的效益下，牛棚成為了香港本地藝術家的一個重要集聚地，亦是香港藝術愛好者的「蒲點」。

↑ 牛隻餵飼槽被完整保留下來
↗ 新加建的遮雨篷

為了尊重這一段香港重要的歷史，負責重建的建築署刻意保留很多昔日重要的標記，除了原有以紅磚建成的屠房得以保留之外，室外的牛隻餵飼槽、牛隻買賣空間也一併保留下來，變成整個公園的一個特色設施，並成為香港歷史的見證。

非物質的寶物

由於牛棚藝術村兼備了香港歷史文化以及香港藝術文化兩個元素，因此這處亦吸引了市民參觀，一邊欣賞歷史建築的同時，亦能欣賞新穎的藝術創作。因為這是香港絕無僅有的空間組合。此處亦吸引了很多攝影愛好者或繪畫愛好者拍照與寫生，而旁邊的牛棚藝術公園亦連接了土瓜灣遊樂場，因而成為了區內很重要的休憩空間。

表面上，這個藝術村並沒有為香港帶來任何特殊經濟效益，甚至可以說是浪費了一塊很大的土地，但是一個城市的發展是否單純只從經濟效益的角度出發，並以高密度、高效益的方針來用盡我們每一寸土地呢？雖然這幅土地沒有發展成一些高商業價值的產業，但是香港本地的歷史文化以及藝術文化也同樣難以用錢買得到。香港本土歷史與文化是否值得被尊重，我們又可否為香港本地的藝術家提供一個讓他們安心創作的空間？

園內有院

高山劇場
Ko Shan Theatre

● 紅磡高山道 77 號

土瓜灣是以基層為主的舊區,區內有一座高山道公園,裏面有座甚具特色的劇場——「高山劇場」。高山劇場分為舊翼與新翼,這兩座劇場雖然面積不大,但在音樂界有特別的定位,因為舊翼是重金屬音樂、搖擺音樂的熱門表演場地,而旁邊的新翼則經常有粵曲、戲劇表演。

1983 年建成的高山劇場原本只有一個露天劇場,1994 年啟動改建成為室內劇場,但舊翼的設備都未達致專業水平。有見及此,康樂及文化事務署邀請呂元祥建築師事務所將在舊翼旁邊四個較少用的網球場改建為一座具專業水平的劇場。

小空間創造無限可能

要在四個網球場大約共四百平方米的空間內興建一座具專業水平的劇場已經不是一件容易的事,負責此項目的任展鵬建築師更不甘心單純地設計一座劇場。這座高山公園旁邊

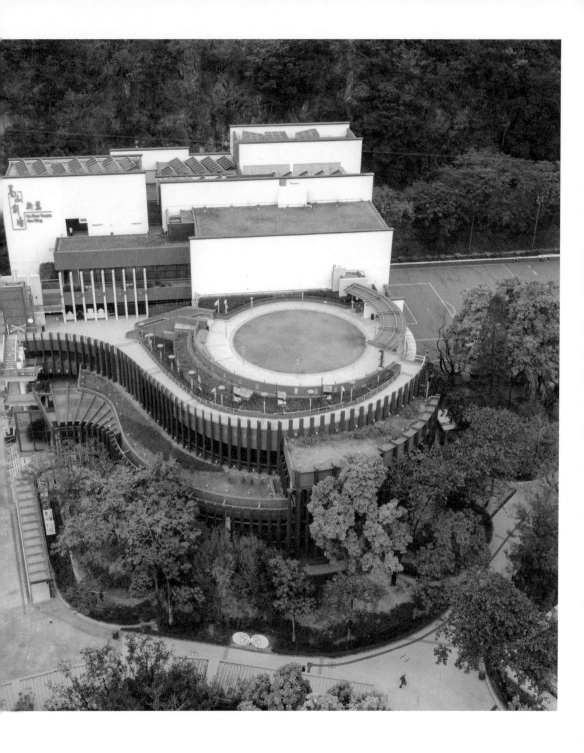

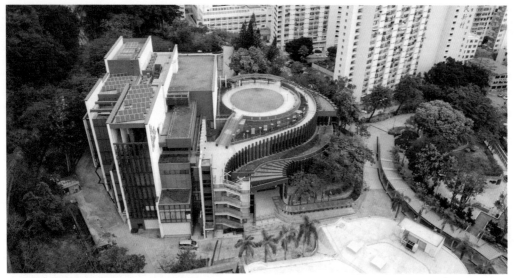

↑ 新翼的舞台塔及各個用途室設於靠山一邊依山而建

有很多舊式公共屋邨，很多當區的老人家每天都會來這處晨運、聊天、賞雀，對他們來說這是一個不可缺少的公共空間。因此建築師規劃的不只是劇場的設計，還需要顧及當區居民的習性。

除此之外，在這個小地盤旁邊還有不少老樹木，建築師亦希望能顧及環境保育，決定盡可能保留原有的樹木，務求盡量保持公園原貌。由於要同時考慮建築物的功能設計，也需要顧及現場樹木和居民的使用習慣，為這個項目增加難度。

呂元祥建築師事務所開始設計的首件事，是重新研究劇場的座位佈置，若使用常規的扇形佈置的話，觀眾席便會變得很大、很闊，建築師需要斬走很多樹木才能興建這個劇場，因此他們選擇使用馬蹄形的劇場設計。

其實馬蹄形的觀眾席在外國相當普遍，觀眾視野較為開闊，同時亦較接近舞台，但在香港卻比較少用。馬蹄形的劇場適合粵劇、話劇或不同的社區活動，亦無須移除太多樹木。

為令這座劇場建築提供足夠的功能區，又不想將建地面積擴大，建築師將各個功能區重疊在不同的樓層中。例如，劇場的排練室、化妝室和辦公室都是分佈於不同樓層，以減少整個建築物的覆蓋面積，從而將最大建地面積都撥給劇院，因此在如此小的土地上可以建成一個接近六百座位的劇院。

另外，一個合資格的劇場需要一個舞台塔（Fly Tower），而舞台塔的高度要達至十多米高，因此很容易對四周的環境造成視覺上的影響，亦可能會阻礙附近公共屋邨居民的景觀。因此，建築師便巧妙地將整個舞台塔設

↑ 略顯小的劇院前廳

B06　　馬蹄形的觀眾席比扇形短

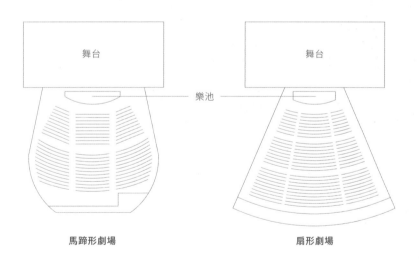

↑ 新翼主入口處設有雨篷以增加前廳等候空間
↓ 鋁製防木條飾面令建築更易融入公園中

在靠山的一邊，而其它堆疊起來的功能區也在這一邊，因而使整個建築物的外形好像沿着山勢一級一級往下移，而整個舞台塔和多層樓房區域亦不會太過突出，減少對四周民居造成的影響。

奇妙的主入口設計

當觀眾沿着扶手電梯一層一層由高山公園入口步行至高山劇場時，他們會發現高山劇場新翼的主入口並不是在劇場的正面，而是設在劇場的側邊。換句話說，當觀眾從扶手電梯上來時，他們看不到劇場的主入口。若以一個公眾建築的設計角度來說，這並不是一個合情合理的設計方式，建築師為了保存原有的樹木，所以刻意將新翼的主入口設置在側面。這個佈局無形中將新翼與舊翼之間的空間變成了一個小型的公共區，讓觀眾在進場前能夠在此處聚集休息。

劇場的前廳讓觀眾在入場前和中場休息時，在此處聊天、喝酒或者等待入場，但是由於此劇場是政府公共建築物，所有空間的面積都有一定程度的規管，一切開支都必須要以謹慎為原則。因此建築師不能在此劇場設置一個寬闊的前廳，所以他們巧妙地加插了一個雨篷在主入口旁，讓室外的空間也仿似變成前廳的一部分，這樣便能夠擴大前廳面積，提供一個舒適的空間來給等候入場的觀眾。

陽光與綠化

高山劇場的表演雖然都在室內進行，但建築師並不想這個劇場設計得像一個黑盒，因此在前廳的公共空間上都加設了玻璃天窗，讓陽光能射進室內，觀眾亦可以從室內觀看室外的景色，這一個手法其實也運用了蘇州庭園設計常用的「借景」，讓觀眾在這個小劇場內，也能夠感受到空間層次的對比，無形中增加了他們在室內的空間感。

另外，建築師不想這些玻璃外牆做得像一個常見的玻璃幕牆，這種現代化的設計會與四周綠化環境格格不入，因此他們在外牆上加了木條作為點綴，使這個建築物更能配合公園的環境，而這些木條其實也是外牆上的遮陽裝置，能減少室內因過多陽光，而出現的過熱情況。由於這座是政府劇場，他們都希望盡量減少維修開支，因此這些木條並不是用真木條，其實鋁板上塗上木紋顏色，但在視覺上看不出與真木有太多分別。

建築師為了考慮晨運人士的需要，他們還把劇場的部分屋頂設計成天台花園，這個屋頂花園連接公眾電梯，好讓當區居民容易接受這座新建築。總括而言，建築師要在小土地上興建一個專業水平的劇場已不容易，但在設計劇場的同時還需要顧及原有的樹木與居民的習性，以溫和的手法滿足三個設計要求，並且能夠做到人和自然的需要都能兼容，這建築確實是上佳之作。

挑戰 2%
可能性

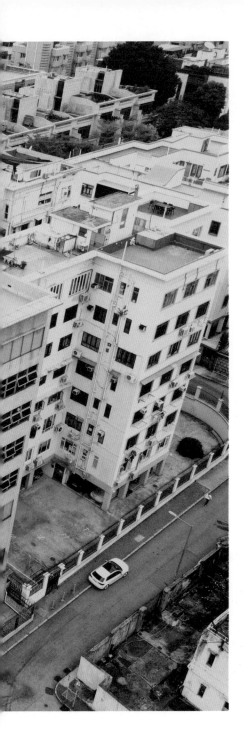

九龍塘宣道小學
Alliance Primary School, Kowloon Tong

● 九龍塘蘭開夏道 2 號

九龍塘宣道小學是九龍塘區一所老牌小學，原本校舍平凡，但近年它做了一個很不平凡的擴建工程。這所學校面積很小，而且附近全是私人住宅，沒有空間擴建，但是校長很希望能在有限的土地資源上，為小朋友提供更多的活動空間。因此，他們聘請了一所香港新建築師樓「元新建城」（Groundwork Architect）來為他們研究如何進行這項工程。

九龍塘宣道小學的原規劃是簡單的「C」字形格局，課室及活動室包圍着一個小廣場，所以最有可能發展的空間便是這個廣場。最初，校方只想到在這個廣場上，簡單地加建雨篷或放置太陽傘，讓學生們能在雨天或炎熱天氣下都能進行室外活動，但當「元新建城」接手這個項目時，他們認為學校其實可以走得更遠。

假若只在這個廣場上加太陽傘，便浪費了這個空間，他們詳細地研究過學校的需要之

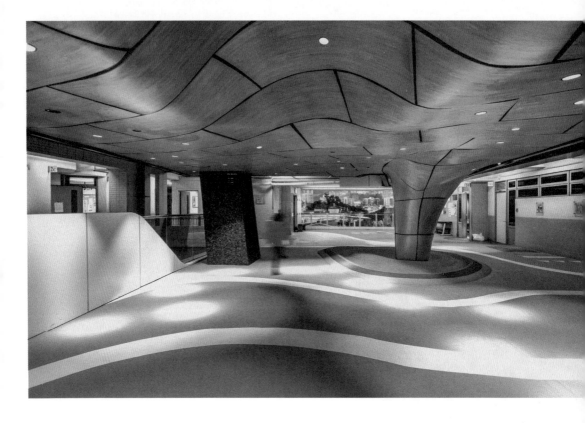

↑ 波浪形的天花減低壓迫感
↘ 新加建築的現代感與傳統校舍相映成趣
↓ 最上層的音樂廳

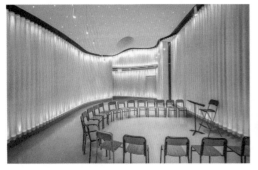

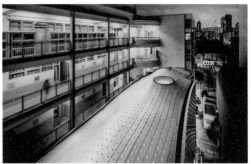

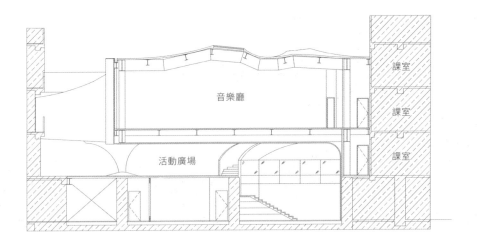

後，發現原來九龍塘宣道小學非常注重音樂培訓，而校內亦有很多不同的樂團。不過，一直缺乏可以容納容許學生練習和表演音樂的地方，因此「元新建城」便向校方建議，在這廣場上加入一個音樂廳。

衝破 2% 承重空間的限制

若要在這個廣場上加建一個音樂廳，先決條件要解決地基承重問題，學校不能夠為這個音樂廳加設地樁。因為若要進行地基工程，不單成本巨大，而且可能會影響原有的地基結構，更會嚴重影響學校的日常教學，這並不是校方所能承擔的。

當「元新建城」去研究原地基的剩餘承重時，發現現有的剩重已到達原設計上限的98%。換句話說，建築師需要在餘下的 2%

承重空間內，設計一座可容納數十人的音樂廳，這差不多可以說是一個不可能的任務。不過，「元新建城」主理人阮文韜與劉振宇，兩位均是香港年輕建築師，他們都本着一顆不服輸的心態去挑戰這 2% 的可能性。

若要在有限的地基承重上加設大型結構，必須要先減輕大廈的承重，因此他們使用了鋼作為結構，無論是柱、樑、外牆均用鋼作主材料，鋼的重量比混凝土輕很多，但承重能力相若。另外，建築師亦利用了金屬鋁板作為這個屋頂的外牆材料。建築師的原意其實是將這個音樂廳屋頂變成可以行人的活動空間，但奈何因為地基承重力已到達上限，才把這個屋頂設計成不能行人的地方。

表面上只要解決地基承重的問題，餘下的都只是小問題，但其實這才是工程團隊惡夢的

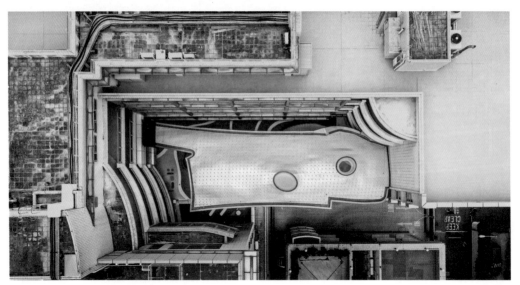

↑音樂廳四周被建築物包圍，難以進行吊運工程。

開始。因為這學校旁邊均是私人住宅，而學校亦成一個「C」字，唯一的行車通道便是學校前方的政府道路，根本上沒有行車通道可以讓工程車輛進入以興建這個音樂廳。當時連劉振宇的建築師朋友都嘗試勸他們放棄這個設計，根本不能解決施工及吊運等技術問題。

不過，阮文韜與劉振宇兩位建築師不甘心這樣放棄原設計，校方亦有這個信念，認為這個音樂廳會切實地對學校帶來正面作用，所以整個團隊都想盡辦法去實現這個項目。工程團隊想出在學校門前的道路上作短暫停留，並使用大型吊車將物料運送至校內，以「快閃」方式來送貨。至於最大型的吊運工作便是音樂廳的屋頂，由於用了鋼結構的原故，建築師可以將這屋頂分切成五份，然後將這一大塊的鋼屋頂吊至現場安裝並併合。儘管施工時需要進行大型吊運，但是學校如

常運作，工程團隊只需要圍封學校各層走廊來確保安全。儘管如此，建築材料仍然需要吊運跨越附近的低層民居及部分校舍上空，危險性其實不少，但是大家都憑着一份信念、往死裏拚的精神去完成這個任務。

建築藝術家的堅持

雖然這個音樂廳的結構問題解決了，但是在美學設計上還需要下一些功夫，因為建築師們不甘於令這個音樂廳只是一個平凡的四方盒，他們希望這座建築物能帶出他們對建築的看法，他們認為建築師不只是「建房子」，還是一名建築藝術家，他們的設計能在建築上看到自己的「築印」，所以在外形設計上使用了相對浮誇的手法。

「元新建城」自成立至今一直銳意追求大膽、

前衛的創新設計，因此當他們設計這音樂廳時，他們刻意將整個音樂廳升高，務求將底部空間留給同學，好讓學校不會因為這個擴建工程而失去了一個多用途活動廣場。升起了的音樂廳將會成為學校的新焦點，而音樂廳的屋頂和底部都將會是視覺效果上的聚焦點。但是這部分的樓底淨空不太高，大約只有二米多，因此建築師將音樂廳的屋頂和底部設計成為一個流線型空間，好讓學生們在進行活動時不會感到具壓迫感。

當他們完成了這個設計後，發現這個波浪形的屋頂與遠處的獅子山山勢互相呼應，因此他們更義無反顧地去做這個三維曲線的建築物。至於外牆物料，他們也經過精心安排，

底部用了彎曲的木紋板，外牆用上了黑色並有圓點的鋁板，而屋頂則是銀色的金屬板，這樣能使整個音樂廳變得甚具現代感和藝術感，在平凡的校園中帶出別樹一格的視覺感受，層次感甚濃。

阮文韜與劉振宇就是憑着 200% 的不服輸、不怕死的精神，在一座正規學校中設計了一個像太空艙一般的音樂廳，為這所傳統學校帶來一番新景象。

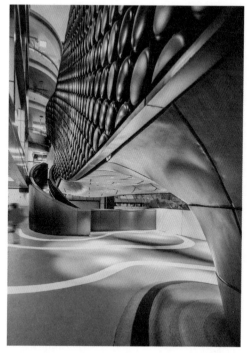

→新加的建築以特色柱支撐，
底層仍是半開揚的活動場所。

圖片來源：元新建城

徙置屋與工廈的活化實例

美荷樓、賽馬會創意藝術中心
Mei Ho House / JCCAC

● 石硤尾巴域街 70 號
● 石硤尾白田街 30 號

石硤尾是香港早期基層社區，區內的石硤尾邨及石硤尾工廠大廈雖然是舊式建築，但是背後包含了很重要的香港歷史，所以儘管香港經濟已經轉型，社會不斷發展，兩座建築也完成了它們的歷史任務，但清拆這些建築物未必是唯一的出路。

因為上世紀四十年代國共內戰，很多中國難民逃離至香港，聚居在石硤尾的臨時木屋區。由於這些木屋設備簡陋，完全沒有任何防火設施，所以在 1953 年的一場大火，大規模地摧毀了這些木屋，五萬多人無家可歸。因為這場無情火災，迫使當時的港英政府在石硤尾一帶興建公共屋邨來安置這些流離失所的災民，而石硤尾邨便是香港第一個興建的徙置式公屋。

興建石硤尾邨的目的是以最低成本、最快速度來為災民提供安身居所，所以石硤尾邨的設備相當簡陋，單位內沒有水電供應，廁

所和廚房設在每層樓的兩端,每層樓住戶需共用洗手間與廚房。屋邨全是樓高七層的大廈,因為這些大廈沒有電梯,所以七層是一個合理的上限層數。

石硤尾邨的樓宇成「H」形設計,每層走廊圍着中庭空間。由於室內沒有冷氣機及風扇,所以很多居民都會在走廊乘涼,廣東話俗稱「冷巷」,便是由此而來的。由於有眾多的居民在走廊處乘涼和聊天,這裏成為居民之間重要的閒娛、溝通的公共空間。

完成歷史任務

2000 年,石硤尾邨的舊式大廈陸續清拆,分期重建,但由於石硤尾邨象徵着香港一部分重要歷史,政府決定保留其中一座大廈。美荷樓的位置最接近太子、深水埗旺區,並且最接近大埔道,所以被選作保育的一座,並且被評為二級歷史建築。政府花費二億港元將美荷樓翻新,並把它活化成美荷樓青年旅舍及美荷樓生活館。

負責此翻新項目的 AD+RG 建築設計及研究所林雲峯建築師表示，他們希望保留美荷樓原有的「H」形格局，所以在翻新的過程中，沒有進行大量改建。建築師重新修改室內單位的間隔並改建成為合適青年旅舍的格局，除了在單位內加設獨立洗手間及水電配置外，亦更新了窗戶並配置了冷氣機，讓這些空間變成一個良好舒適的生活空間。

為了要延續這座建築物的最大特色——中庭走廊，因此大廈中間的公共空間亦原汁原味地保留，而兩旁的走廊仍舊是開放性地包圍着這個公共空間，建築師在首層設立咖啡店和生活區，讓這個中央空間能繼續聚集人群，讓昔日的建築空間概念繼續延續下去。另外這個公共空間亦設置了一個小型禮堂，可以舉辦講座或分享會，讓此處繼續成為年輕人聚腳的地方。

棄置的工廈變成珍貴的平台

隨着香港工業北移，石硤尾區內的工廠陸續倒閉，離美荷樓不遠的石硤尾工廠大廈在各工廠遷離後，便空置了一段時間。2008 年得到政府及賽馬會的資助來將此大廈活化成藝術區，隨後並由浸會大學主導，香港藝術發展局和香港藝術中心為策略夥伴負責營運。

此活化項目由 P&T（巴馬丹拿建築師樓）與 MDFA 建築師事務所（Meta 4 Design Forum Limited）負責。活化整個工廠大廈的理念其實頗為簡單，他們將整個大廈的硬件都保留，各藝術家的工作室依舊如昔日的小工廠般佈置，然後在中庭部分加設透明天篷，遮陽擋雨，通風情況理想，適合用作藝術表演或展覽。昔日的天井變成藝術中心內相當舒適的公共空間，新天篷令昔日的走廊

↓ 昔日徙置屋的中庭格局仍然保留

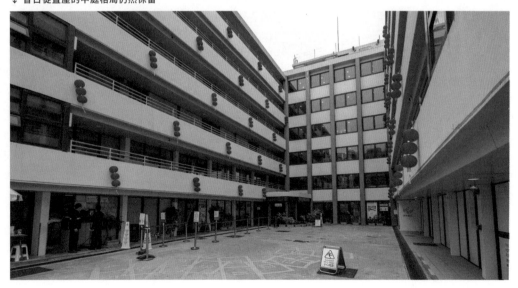

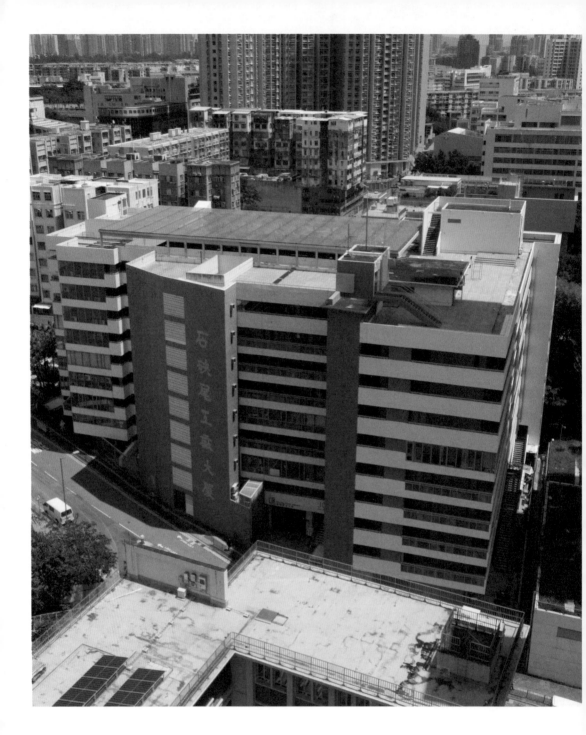

更舒適，讓藝術家在此處交流聚集，成為香港本地藝術的重要生活圈。由於這處展示了不同的藝術品，掃除了昔日古舊的感覺，反而換來文青的味道。

這座大廈原本的設計是為工業而設，所以結構承重、電梯的負重、大廈的耗電量都比一般的大廈為高。因此，這裏非常適合不同範疇的藝術家進駐，大部分藝術家的工作室需要較多電量（多數需要三相電），例如有不少陶室需要設置電窯燒製陶器，而一般的商業大廈或商住大廈多數都未必能夠供應。再者，由於這裏樓底特高，所以能夠容許藝術家在此處製作一些較大型的展品，而這裏的電梯亦能夠運送大型展品，給予藝術家一個相當之良好的工作場地。

位於地庫的香港玻璃工作室黃國忠先生表示，因為玻璃藝術創作需要使用窯爐，亦需要使用石油氣來燃燒。若在一般商住大廈，業主根本不可能容許租客裝置這些設備，亦

可能違反消防條例等問題。其它工作室亦有些木器切割、金屬打磨、訂裝等工序，這些高污染、高噪音的活動也是一般商住大廈不能容許的，但由於石硤尾工廠大廈是工業大廈的性質，這一切工業化的活動便沒有太大的問題。

由於有這樣理想的硬件來作配套，再加上低廉的租金，因此吸引了大批本地藝術家進駐，甚至有一些非常冷門的藝術也能在此處進行。例如位於頂層的印刷藝術工作室，這裏還存放着古老的印刷機，活字印刷機，這些早已在香港失傳的東西，亦能在這處重現。

表面上，美荷樓和石硤尾工廠大廈均是一些殘舊不堪、被人遺忘的建築，保存價值好像甚低，但是只要將這裏的硬件重新調配，便能大大活化這座大廈的功能，並延續這座大廈的使命，成為香港極具價值的歷史建築，亦是香港異常珍貴的藝術和公共空間。

↘ JCCAC 頂樓印刷工作室仍保留活字印刷機
↓ JCCAC 中庭加有玻璃天篷方便舉辦展覽及市集

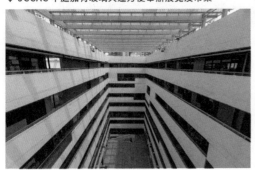

活化香港古住宅

雷生春
Lui Seng Chun

● 旺角荔枝角道及塘尾道交界

香港近年一個比較成功的保育項目是深水埗的雷生春。這座古建築樓高四層位於荔枝角道和塘尾道的三角形交界，原是雷家在 1931 年邀請本地建築師 W H Bourne 設計的。這座建築物樓上三層是他們的住宅，首層是街舖，而其中一間街舖便是雷家的中藥店，取名「雷生春」。

這座建築物位於繁華的地段，但隨着附近環境不斷發展，四周的交通也日漸繁忙，環境較為嘈雜，空氣質素亦不太理想。因此雷家後人在六十年代開始已逐漸遷離這幢住宅，當原業主雷亮在 1944 年逝世後，雷生春亦在數年後結業，而該地舖隨後改租給洋服店，這座建築物的高層自八十年代起便一直空置，只餘下地舖繼續招租營業。

由於雷家人是九巴集團其中一個股東，他們早已衣食無憂。因此雷氏後人慷慨地把整座建築物捐贈給政府作保育之用，但是唯一條

GF

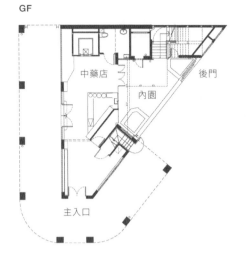

2F

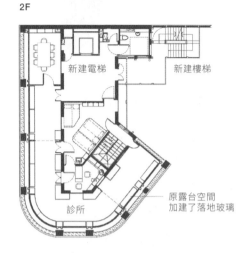

件要完整保留舊建築的外貌。在 2009 年，政府通過活化計劃把這座建築物交給浸會大學，並改造成中醫保健中心。浸會大學之所以能夠奪得這個項目，因為雷生春本是中藥店，而浸會大學亦希望在此處成立地區中醫診所及保健中心。這不但可以推廣地區中醫服務，亦同時可以培訓前線中醫師。由於此計劃的理念與雷生春的原功能相近，因此便得到政府的支持。

現代化醫館建築的挑戰

由於雷生春這個項目不單止只是翻新古建築，而是要重拾這座建築物的功能，甚至要延續它原本的使命，建築師需同時處理硬件與軟件上的要求。創智建築師樓（AGC Design）被委任處理這個保育項目，他們首先要面對的是空間的問題。原結構只是一座住宅，室內空間不能滿足中醫藥中心的運作，但無奈地他們不能加建建築物層數，因為會破壞舊建築的外貌。因此建築師在昔日內園加上一個玻璃盒，從而增加室內的活動空間。除此之外，他們發現這建築物的露台面積不大，而且沿着整座建築物的外圍來佈置，因此他們決定在露台邊緣加建落地玻璃，這個做法可謂一箭三雕。

首先這個做法擴展了室內的空間，再者這個落地玻璃改善了室外車道製造的噪音及空氣不佳問題。最後是符合了建築物條例要求的安全因素，原來露台的欄杆只有九百毫米，若加了這個落地玻璃便不用再特意加高欄杆，亦可以保留原建築的欄杆外貌。他們還刻意選用了超清並且不反光的玻璃，從外部看來這個新建的部分變得不大明顯。

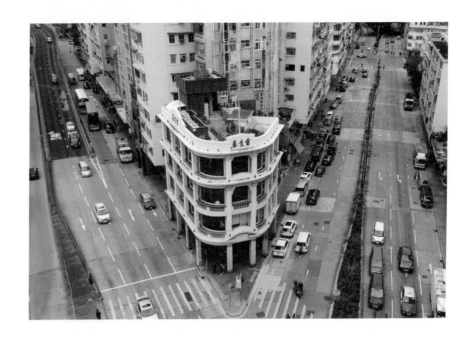

↑雷生春位於荔枝角道與塘尾道的三角交界
↓新建部分的材料儘量配合原有材質

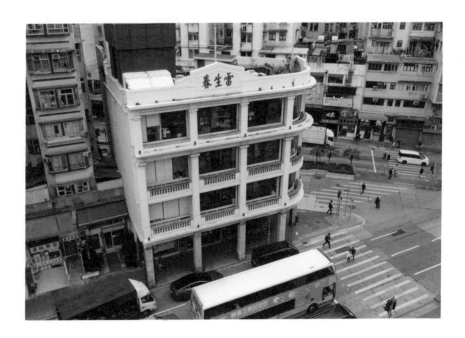

新建水缸

新建樓梯

後門

慶幸是混凝土建築

這座建築物是在 1933 年興建的，那年代已陸續開始流行使用混凝土來作為建築主結構的材料，無形中降低了這個活化工程的難度。由於原建築物的結構保存算理想，所以儘管改變原建築物的用途，主結構的承重還是可以應付現代化建築物條例在結構上的要求。另外，當建築師想在內園加上一個玻璃盒時，新建的部分可以直接加在原建築之上，而無需要再打樁或加強部分結構，大大減少施工時的難度和對舊建築物造成破壞的風險。

要符合現代消防安全條例一直是活化建築的一大難題，但由於原建築物的唯一一條樓梯是混凝土做的，所以儘管這條消防樓梯闊度不足夠，但建築師還是可以把這條樓梯用作逃生樓梯的一部分，再在後園加設一條鋼樓梯，這樣便能滿足現代消防的安全要求。

用盡方法滿足現代化建築物條例

活化建築的最大困難是要如何將古建築改造，並滿足現代化建築物條例或功能上的需求。由於活化後的雷生春會用於照顧傷病或長者，因此必須要考慮使用輪椅人士的出入問題。雷生春的首層門口比行人路為低，輪椅不便從正門進入，所以建築師需要在舊有工人出入口處拆卸後門圍牆，並在連接旁邊浸會校園的位置加設一部電梯，方便輪椅或長者出入。但若使用一般電梯機房的話，

此機房便會較原建築高出很多，破壞建築外觀。因此建築師便選用了無機房的電梯（Machine roomless lift），盡量將電梯機房突出的部位減少。

另外，為滿足建築物現代化的要求，建築師亦需要在屋頂上加設水缸，但是為了要減輕這水缸的重量，他們刻意選用了纖維水缸，並把它盡量安放在建築物的末端，用深色金屬板遮蓋，讓它變得毫不顯眼。雖然消防疏散問題已解決，但是這座建築物由一座全開放的建築，改為一幢密封的建築，還是需要再加強消防系統的設備，例如消防噴淋和相關的水缸。由於這個水缸的體積不小，為了盡量滿足不破壞原建築外貌的條件，建築師便在地底加設了新的消防水缸。

根據負責此項目的林中偉建築師所述，這個翻新保育項目最大的挑戰是如何隱藏新建部分，並務求將原建築物外貌及風味延續下去，並要堅持將新建的部分與原建築有所區分，因為他們希望萬一將來新建的部分需要拆去時，仍然可以原汁原味地將舊建築還原，這是保育建築的原則。

總括而言，雷生春的保育規模雖然不大，但是確實對香港保育發展作了一個重要的啟示，因為這個項目能成功地為舊建築物帶來新的功能，並同時讓它們的使命和精神延續下去。

像冰山般的甲級商廈

金巴利道 68 號
68 Kimberley Road

● 尖沙咀金巴利道 68 號

尖沙咀金巴利道是尖沙咀區內很特別的街道，這處是傳統的婚紗街，鄰近香港著名酒吧街諾士佛台，亦有很多由韓國人經營的餐廳，所以這裏無論日間或夜晚都相當熱鬧。近年在這裏出現了一座相當特別的商業大廈，成為這條特色街道的亮點。

廖偉廉（William Liu）建築師收到發展商的邀請，希望在這條窄小的街道內發展一座銀座式商業大廈。業主更要求他們參考東京表參道，因為這處每一座建築物都甚具特色，當地的商店都希望藉着一些特色的商業建築招徠客戶，所以表參道猶如建築界的博物館。建築師若要在這個地盤中創造出特色建築其實相當困難，因為這地盤面積小，而正門的街道相當狹窄，還有高度限制，若根據香港傳統的手法，這座大廈就會變得又肥又矮。

香港常規的做法是在低處做一個三層高的商業平台，然後在平台上起一座又瘦又窄的商業塔樓。因為香港的建築法例容許首十五米的非住宅部分，是可以百分之一百全覆蓋的平台，然後上層的塔樓就會逐漸收窄，收窄的面積幅度視乎樓宇高度，這樣便會造成香港常見一級級向上收窄的蛋糕樓，但這個發展模式對廖偉廉來說非常沉悶，而且高層的實用面積亦不多。

挑戰死板的建築

為了要達致銀座式商業大廈這個理念，建築師需要挑戰香港常有的發展格局，打破這個常規做法，他寧願收細首三層面積，讓四周的街道變得更寬闊，然後增加高層部分面積，務求擺脫蛋糕樓的模式。不過，這個調節覆蓋率做法需要額外向屋宇署申請，手續雖然多了一點，但這個做法不但可以令高層的實用面積增多，同時可以令整座大廈的體形變得更一致，最重要是令到四周的街道變得更為寬闊，更有助這條特色街道的人潮流動。

廖偉廉除了擴闊了建築物正面的道路之外，還擴闊了一條通往後邊的橫巷，這不單可以讓行人更容易前往業主附近其他樓盤，無形中亦增加了這區的連通性。另外，因為原規劃四周的建築物互相之間很貼近，路人根本只能看到建築的正面，不會看到建築物左、右兩邊的外貌。因此擴闊路面之後，這座建築物創造了第二個立面，讓建築師去發揮並創造出更特別的建築外形。

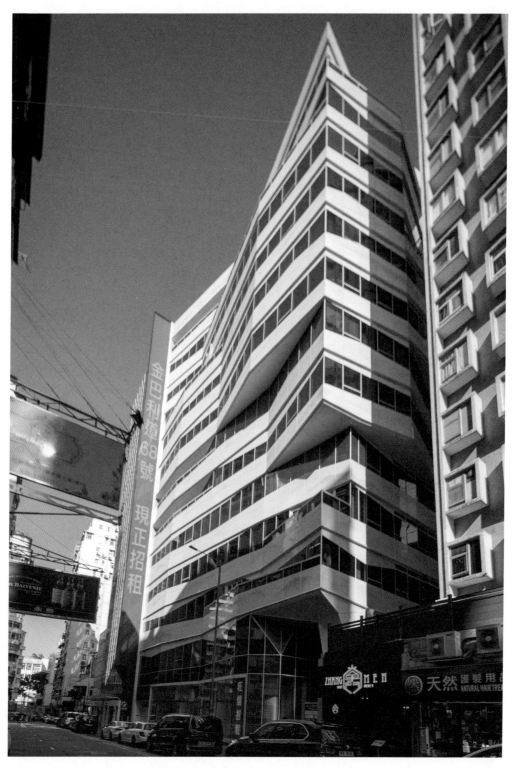

金巴利道68號 現正招租

ZHANG MEN

天然 護髮用品
NATURAL HAIR TREAT

常規方案

單一表面

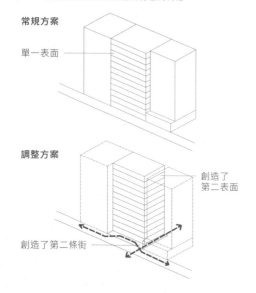

最終方案

凹凸的立面創造了
視覺上的立體感

調整方案

創造了
第二表面

創造了第二條街

最終方案

凹凸的外形創造了
不同的露台

儘管這座大廈高層面積增加了,但其外形仍然未夠突出,因此建築師利用了錯開參差的退台手法,營造外立面凹凸效果,這個凹凸效果不但可以令整座大廈外形變得特別,還能夠為這種平凡沉悶的工作空間帶來一個小露台,讓在這裏工作的人員或食客可以呼吸室外空氣或抽煙休息的空間,這對現代辦公室和餐廳來說都是非常奢侈的設施,因為極少鬧市內的商廈有這樣的設計。

建築師刻意選用了白色來作為這座大廈的主調,這是與四周灰灰黃黃的環境有明顯區別,使這座大廈更為搶眼。白色外牆使用的不只是白色鋁板,其實是普通玻璃上再噴上白色油漆。一般做法只會在室內那面的玻璃噴漆油,這樣可避免漆油被雨水或紫外光侵蝕。不過,建築師使用來自以色列的新技術,在玻璃的外層塗上漆油,讓整個白色效

果更明顯，令這座大廈在白天時好像一座白色的冰山。這些白色玻璃並不只是一塊平板，而是錯綜複雜地拼接在一起，便好像冰山一樣。這不但可以增加視覺效果，還令這座建築物變成一座雕塑般地存在，完全切合業主對建築師的設計要求，建築師也為這座大廈起了一個別稱——冰山大廈。

奇妙的燈光效果

因為這座大廈鄰近諾士佛台酒吧街和韓國餐館區，所以晚上還會有很多人在這區消遣娛樂，建築師於是考慮到在夜間為這大廈增加燈光效果。做法便是在白色的部分加上綠色 LED 燈，令這座大廈與四周的大廈有更明顯區別，如同鶴立雞群。

總括而言，建築師採用這個突圍而出的方法

去設計這座大廈，目的不只為了讓這座大廈變得特別，還因為金巴利道位於尖沙咀較內斂的位置，與彌敦道或柯士甸道有一段距離，他希望借助這座大廈的特殊外形吸引人走進這區，並且希望能利用大廈旁增闊的街巷連結金巴利道至尖東一帶，讓這個小區更靈活。一個優秀的設計不只是為了自己項目成功，而是希望為這個小區帶來正面的作用。

三個功能集於一身的酒店

唯港薈 Hotel Icon
● 尖沙咀科學館道 17 號

香港理工大學有一個頗受歡迎的學院——酒店及旅遊業管理學院，這個學科需要利用實際環境培訓學員，因此理工大學重建大學附近一座舊員工宿舍，成為一座有實際營運的教學酒店，同時為酒店管理學科的學員提供實戰培訓。

學校希望這個項目重建時仍能保留部分教職員宿舍以配合大學運作，因此這座酒店在同一座大樓內包含了三個重要的功能：第一是一所真正對外開放營運的酒店；第二是一座大學的教學大樓；第三在酒店內包含部分教職員宿舍。三部分的用家與營運模式均是完全不同的，但全部安置在同一座大樓之內。

負責這項目的嚴迅奇建築師事務所（Rocco Design），將這座大廈主要用家分為四個層次，第一是入住酒店的旅客，第二是在酒店上班的員工，第三是來這裏上課的學員，第四是住在大學宿舍的教職員。作為一間提供三百間客房的正規酒店，酒店旅客自然是從中央的正門進入這座酒店，所以酒店的主入口順理成章設置在整個地盤的中央，而教職員的出入口設在整個地盤的西端，他們有一個獨立的主入口，與酒店的房客分開。

至於在這裏上班的員工或上學的學員，均定義為酒店的內部人員，所以入口在酒店北邊。北邊較大的入口便是大學入口，旁邊的小入口是員工入口，職員會經過酒店的後勤區再乘電梯至他們上班的地方，建築師以簡單的手法來為這四個不同群組作分流。

功能的分別

至於功能佈局上，由於住在這裏的教職員需要一定程度的私隱，他們起居的空間亦需要有窗戶，因此建築師把教職員宿舍設計成一座單獨的住宅大樓，而建築設計的風格亦與酒店有非常明顯不同。因為酒店多數使用玻璃幕牆，而且絕大部分時間使用中央空調，所以酒店房間是沒有窗戶。而教職員宿舍以住宅模式設計，提供可開啟的窗戶，因此教職員宿舍無論在顏色、出入口佈置，以至外形上均與酒店有區別。

至於酒店與教學大樓，由於酒店的客人分為兩大類，第一類是來這裏吃飯或參加宴會的非房客，他們多數會在低層空間活動。而另一類是居住在酒店內的房客，他們多數在高層酒店房間活動。因此建築師將教學大樓設在中層，從而分隔酒店房客與非房客兩個區域，所以這座大廈酒店的高層是客房，低層是餐廳、酒吧，以及宴會廳和商業中心，

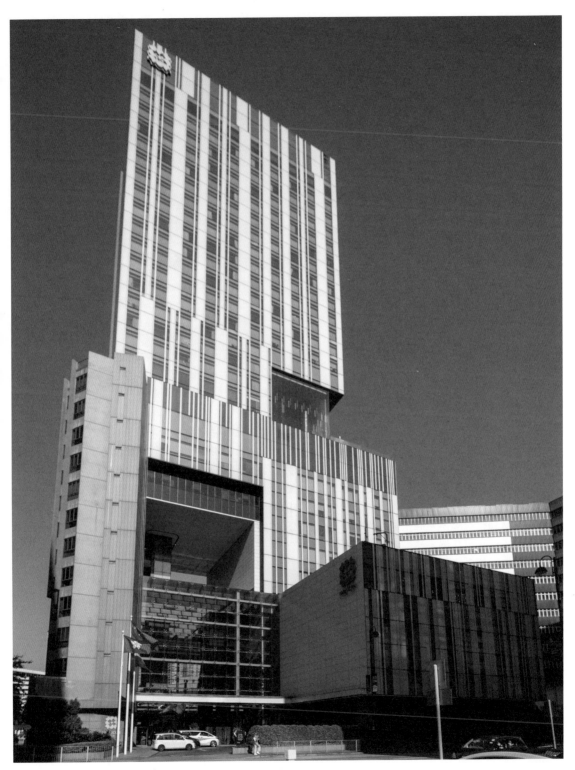

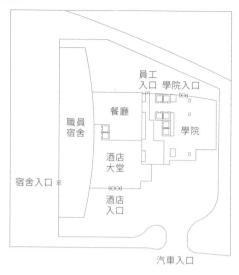

員工入口　學院入口

餐廳

職員宿舍

學院

酒店大堂

宿舍入口

酒店入口

汽車入口

中間便是讓學生來這裏上課和實習的教學空間。

另類的建築設計

至於整座大廈的建築外形設計，若使用常見的中央核心筒（Central Core）格局，這座酒店便會像一座四四方方的長方盒，而且會使大堂中央變成一個密封的地方，高層的空間亦未必會變得很實用。因此建築師便將整個核心筒設在大樓西邊，然後將整個大堂設計為相當通透的三層樓高空間。當旅客到達酒店完成辦理入住手續，會看到另一端的大落地玻璃和自助餐用餐區，感覺十分開揚。至於來這裏開會或參加宴會的旅客，當他們乘坐電梯到達二樓時，經過橫跨整個入口大堂的橋，空間感又會異常舒服，絕對是一個相當不俗的體驗。大廈另一個特點便是酒店

游泳池，設在高層的一個露天空間，可以遠眺維港或紅磡海底隧道一帶景色，這也是一般酒店泳池未能提供的空間體驗。

很多人都會奇怪這座大廈為何會在中央穿了一個洞，而這個洞亦好像是沒有特殊的功能，但其實這是一個都市內重要的通風口。若這座大廈是全密封的話，尖沙咀東部的內街便會被一群密密麻麻的摩天大廈包圍，這個通風口有助改善小區內的通風情況。

總括而言，這座大廈的建築外形雖然簡單，但十分特別，而且它能夠創造出一個很特殊的體驗給予房客或非房客，讓大家在不同空間都可以有更深的體驗，亦打破了常規單幢塔樓酒店全密封的格局。

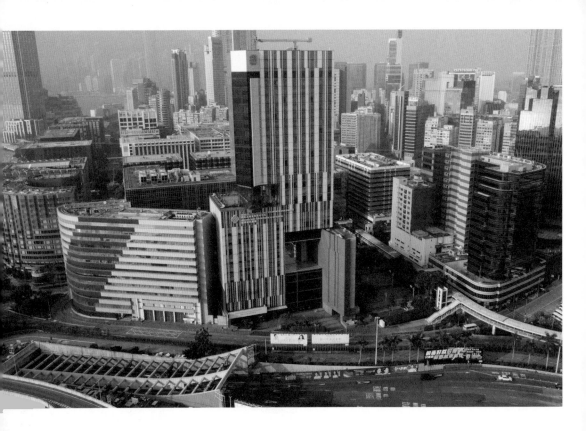

↑ 酒店中下層設置了通風口，避免屏風效應。

↘ 教學樓頂層為酒店泳池

↓ 圖中左邊為教職員宿舍，右邊為教學樓，中間及高層為酒店房間。

藝術館與商業中心的結合

維港文化匯
Victoria Dockside

● 尖沙咀梳士巴利道 18 號

尖沙咀海傍近年出現了一個大型重建項目，包含了辦公室、商場、酒店、酒店式公寓和藝術館的一個大型綜合性發展項目，表面上這是一個很常見的商業發展模式，但是發展商採用了一個與別不同的設計手法。

這地段原是新世界集團營運多年的新世界酒店及商場，由於舊大樓的設施有點殘舊，而此地段飽覽維多利亞港，亦是在尖沙咀海濱長廊上的主要建築之一，地理位置非常優越，所以發展商便決定重建這個項目。不過，這個地段有一個特殊性，它位於尖沙咀海濱長廊，是外國旅客必到的地方，以維港做背景來拍照留念。海濱長廊另一邊是婚姻註冊處、香港文化中心、香港藝術館、香港太空館等大型文化設施，所以無論外國遊客或本地的訪客也不少，但來這裏消費的人卻不算多。由於此處與彌敦道一帶的核心購物區有一段距離，昔日的新世界商場與名店坊都不算太成功，因此發展商需要採用另類規劃手法來吸引人流。

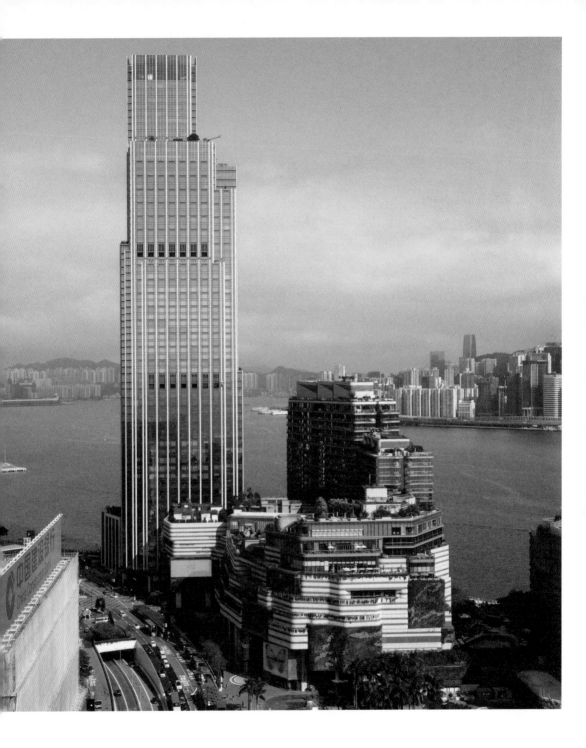

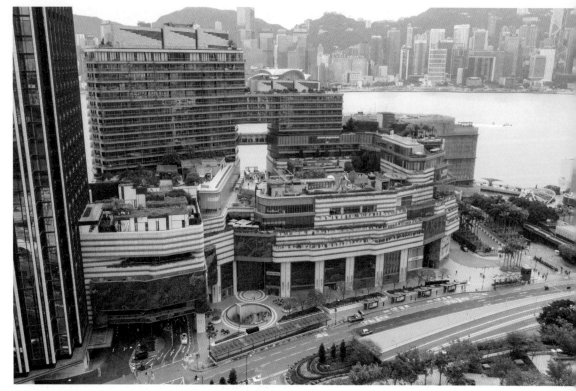

↑ 圖中前方為 K11 Musea 商場，後座為 K11 Artus 酒店式公寓。

此項目鄰近有很多大型藝術設施，因此發展商嘗試將藝術、文化等元素注入整個項目之中，特別是商場，使這裏成為香港鬧市中一個重要的文化、藝術集匯處。因此在整個 Victoria Dockside 項目中，除了有常規的商業大廈、酒店、商場、酒店式公寓以外，還有藝廊和 MoMA Design Store（現代藝術博物館設計廊），務求將本地文化藝術、傳統藝術、表演，以及現代藝術都匯聚在此處，使之成為香港藝術區域的新地標，從而帶旺商場。

除此之外，發展商在商場內沒有安排常規的流行歌手或影視明星來表演或舉行推廣活動，取而代之是芭蕾舞、現代舞蹈、儀仗隊等及大型表演活動，真真正正讓藝術元素注入整個建築群之中，它是香港唯一一個可以欣賞芭蕾舞表演的商場。

維港兩岸的新地標

整個 Victoria Dockside 項目由多個設計團隊負責，當中有來自美國的 KPF Associates、香港的呂元祥建築師事務所、LAAB、tonychi studio

和美國的園境設計師 James Corner Field Operations 等多個設計團隊。由於這個項目位於維港兩岸的重要地段，所以建築群的外立面需要相當矚目，因此負責設計建築的 KPF 選用了一個與別不同的設計手法。他們認為香港大部分摩天大廈都是四四方方，因此想到利用不同大小的長方體拼合起來，使其中一座大廈 K11 Atelier 變得更具層次感，而且這座大廈由多個元素組成，當中包含了辦公室、酒店與酒店式公寓，所以這個組合方式創立了其獨特外形。

另外，香港一般的摩天大廈多數是以玻璃幕牆為主，整座大廈看似一塊巨大玻璃。為了打破這個格局，建築師選用了很多強烈的直線點綴外立面，在外牆加入了不少麻石來強調大廈的直線，甚至在晚間亮起燈光，使這些垂直線變得更為明顯，從維港對岸也可清楚看到這幢大廈。至於酒店式公寓 K11 Artus，建築師同樣注重建築物外形線條，但是這次選用了橫線。這座酒店的特色設計是彎彎曲曲的大露台，建築師以石材來凸顯這些曲線。這兩個主要建築一直一橫，層次十分明顯，頓然成為維港兩岸的新地標。

這種注重線條的設計手法也延伸至低層的商場 K11 Musea，商場的外牆同樣以橫向石材來點綴，並且附以綠化牆來柔化這些高大的實牆。在商場之內的不同部分也利用了不同的線條來點綴，負責設計室內部分的 LAAB 葉晉亨與吳鎮麟表示，他們希望在室內的扶手電梯旁或天花等地方加裝彎彎曲曲的咖啡色鋁條，讓整個室內空間變得更有立體感。與此同時，他們希望顧客除了能夠欣賞設計美學，也能夠欣賞裝飾上的工藝。

LAAB 的宗旨是「Design and Build Architet」，他們認為建築設計與建築工藝是不能分開的，所以他們的建築師樓內有自己的工場，製作模型和樣板，務求親身感受不同材料的特殊性，這樣他們才能在設計過程中感受工匠的工藝，他們的作品希望能讓大家從多一個角度去欣賞建築、體驗建築。

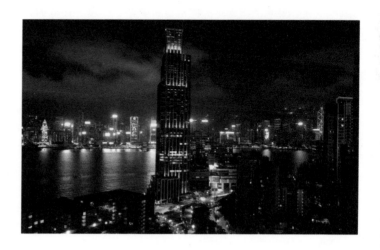

→ 外牆燈光使 K11 Atelier 變成維港兩岸新地標

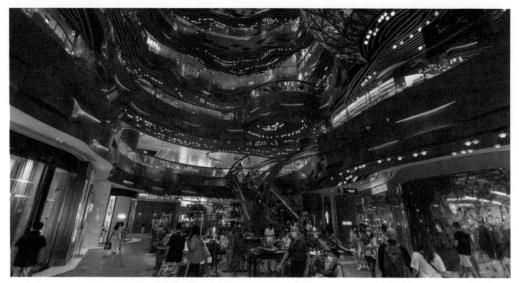
↑ K11 Musea 的燈光效果令商場氣氛更顯尊貴

像藝術館般的商場

一般商場的設計多數會以較為簡單清淡的顏色為主調，因為商場內的主角是商店內展出的產品，所以商場的室內設計多數較為簡單，務求將視覺上的焦點放在產品之上。另外，一般的商場的燈光設計都希望盡量光亮，使顧客能感到室內的氣氛是較為輕快的，從而增加購物慾。因此很多商場的中庭都會設置一個大型天窗，務求讓室內有多一些陽光，從而避免封閉黑盒感覺，不過 Victoria Dockside 的商場 K11 Musea 採用了一個相反的設計手法。

K11 Musea 的意思是「Muse by the sea」，「Muse」是希臘一名掌管藝術與科學的女神，商場喻意在海邊的藝術女神，商場內設有 MoMA Design Store，務求讓商業與藝術連成一體。K11 Musea 不但放棄了常用的白色背景，取而代之是以軟木和金屬板來作為室內主要材料，帶出一種珠光寶氣的感覺。這種深沉的顏色會使人感覺有一點嚴肅，但亦有一點高貴的感覺，室內的設計感覺好像是一個博物館，這是一般商場比較少會使用到的。再者，室內的燈光也比一般的商場暗，營造浪漫的氣氛，這個商場定位高格調，所以這種典雅的風範更為切合他們的目標消費群。

星光大道的心臟

在 Victoria Dockside 對出的海濱長廊是香港非常重要的公共空間，是欣賞維多利亞港的地方，因此一直大受本地及海外旅客歡迎，香港政府在這裏設計一條星光大道，放置各個年代的電影明星手印，亦有巨型香港

↑這個小食亭其實暗藏星光大道重要機電設施

電影金像獎雕塑讓旅客拍照留念。就在這座金像獎雕塑旁邊有一座小食亭建築，這裏包含了星光大道的重要機電設施，電力與網絡系統亦都在這裏控制，而東江水的水管也在這座建築之下，因此這裏其實是整條星光大道的心臟。

當 LAAB 設計這座建築時，他們便想如何把這座建築物與維多利亞港以及電影這兩個元素結合。他們嘗試將這座建築物變得更具動感，可以開合，就好像動作片。當這座小食亭營業時，外牆上的木條會像波浪般慢慢升起，這也是對維多利亞港的呼應。當小食亭關門時，外牆上的木條也會緩緩降下，就好像海浪停下來。這座建築物雖然小，但是它的動感設計點綴了這條星光大道，它亦是香港第一座具動感的公共建築。

總括而言，整個 Victoria Dockside 在建築設計與規劃上都做了很多新嘗試，亦確實為香港帶來一個很特殊的建築體驗，成為了維港的新地標。

開放式的空間

高鐵西九龍總站
Hong Kong West Kowloon Railway Station

● 柯士甸道西高鐵西九龍總站

香港高鐵在一片爭議聲中獲得政府撥款興建，並決定在西九龍設置高鐵總站。由於此項目背景特殊，建築設計需要打破市民對這座建築物的隔膜，並嘗試拉近人與建築之間的距離，而這個艱難的任務便交給了凱達環球（Aedas）建築設計事務所。凱達環球的主席及全球設計董事 Keith Griffiths 表示，若要設計一個普通的高鐵站並不困難，他們公司已有多個設計香港地鐵站的經驗，但是若要做到拉近人與建築、城市與建築的距離，便需要多花一些功夫。

高鐵西九龍總站的地盤佔地面積頗大，被眾多高樓大廈所包圍，而南邊的西九龍文化區亦有多個大型項目進行中，這個高鐵站可以說是被重重包圍。整個車站若只設計成地面上的普通客運大樓，便會令四周的道路變得相當狹窄，公共空間亦會減少。再者，這裏原是一個臨時高爾夫球練習場，算是這個小區的一個重要通風口。

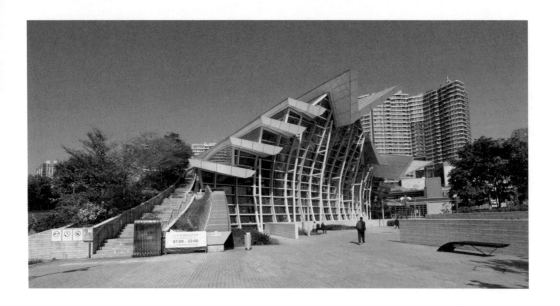

考慮到此建築與城市的關係，建築師大膽地將大部分車站設施置於地底，只留一小部分功能區在地面。大幅減少了首層空間的面積，並將首層大部分空間變成為公眾空間，連帶整個高鐵站的屋頂也設計成一個露天花園，讓這個建築屋頂變成可以盡覽維港景色的觀景台。

建築師在首層與屋頂處種植了很多樹木，為這個小區帶來超過三公頃的公共綠化空間，讓這幅地皮繼續成為小區的重要通風口。這個公共空間亦可以連接未來西九文化區的露天公園，並一直延伸至文化區的盡頭，從而增加此建築與城市的接觸，拉近市民與這座建築的距離。為了加強此建築與城市的關係，屋頂由北至南向上升高，而升高的角度與太平山山頂成一直線，並意味着這座高鐵站是內地與香港間的一條通道。

開放式設計

由於這座高鐵站大部分的設施都在地下，這個做法很容易形成一個密閉空間，旅客會感覺像在一個巨大的密室處等車，不但美感不足，而且亦容易引起乘客不安的情緒。因此建築師刻意將陽光帶至整個地庫，大堂空間有四十五米高，呈開放式設計，旅客可以盡覽各層的活動，與普通車站只讓旅客從狹窄的扶手電梯通往地庫的月台處上車，有非常不同的體驗。

為了要讓地庫有充足的陽光，屋頂設有天窗，由於香港夏天異常焗熱，所以不能整個屋頂都使用玻璃，否則便會嚴重過熱。建築師將這些天窗設計成風琴形態，務求陽光能以一個角度射進室內，避免陽光大幅直射。

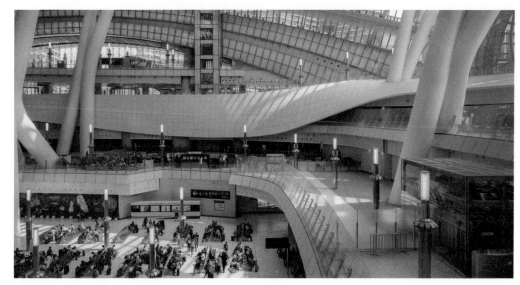

由於室內空間異常巨大，樓底特高，如果用常規的結構方案，整個大堂會充滿無數的結構柱和樑，削減室內的空間感，因此建築師做了一個相當創新的結構方案。他們使用了四個像樹枝形的結構來支撐整個屋頂，由於整個屋頂是一個圓拱形，這個結構就猶如在一個巨型三腳架上放了一個巨型拱門，所以整個結構是相當穩定的。由於室內的結構部件已大幅減少，這便減少室內空間視線上的阻隔，而且整個結構相當立體，空間變得相當通透，亦減少了因結構而出現在室內的倒影。

簡潔而複雜的屋頂設計

高鐵站其中一個最大的特色便是這個屋頂，整個屋頂由九組樹枝形巨柱所支撐，而九組巨柱微微向外傾斜，像露營帳幕一樣。當結構向外傾斜時，便會將整個屋頂拉緊，從而令整個屋頂變得更加穩固。為了使室內的天花變得簡潔，風琴形的屋頂其實是由不同的「V」形結構所併合而成的，所以不需要巨大的橫樑來支撐，並且可以在結構框架中加入天窗，一個如此複雜的屋頂結構因而變得簡潔。

設計好完美的屋頂，還有三個艱難的問題要處理，分別是消防、防水和噪音的問題。由於整個大堂樓底高度超過四十五米，遠遠超過香港消防處所容許的最大消防分區體積。在一般情況下，需要再加設大量又粗又大的消防排煙管道來作抽風之用，但這會嚴重影響室內觀感，亦會有阻射進室內的光線。另外，地鐵公司亦要求在車站外設置數條獨立煙囪來作為車站排煙之用，但這樣便會嚴重破壞這個甚具層次感的彎曲外形。

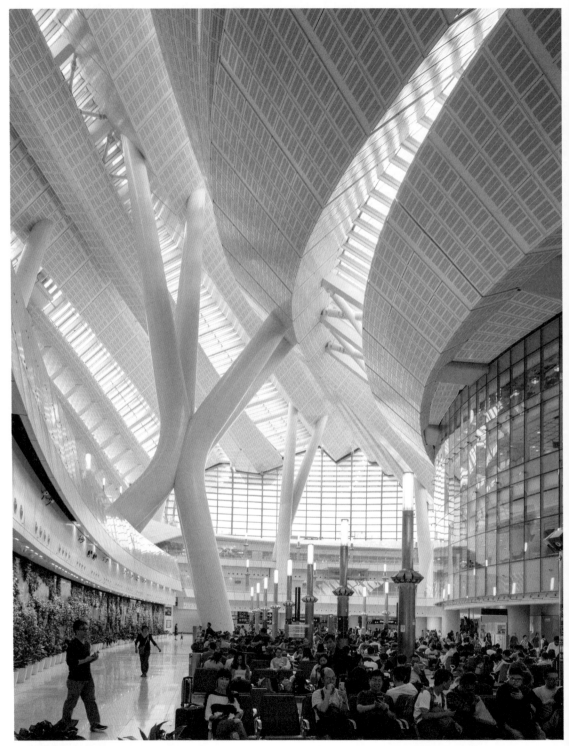

↑ 樹枝形的支撐結構使室內空間變得更簡潔

圖片來源：Paul Warchol

因此，建築師與各機電顧問研究後，最後決定使用自然排煙的方案。當萬一發生火警時，屋頂部分天窗便會打開，讓濃煙可以通過屋頂疏散，然後抽風系統會在四周補充空氣，讓室內有足夠的氧氣。至於車站的煙囪，建築師巧妙地將它設計成拱門形狀，配合建築物的外形，使這兩條煙囪成為建築設計的一部分。

另一個令人頭痛的問題便是防水，因為整個屋頂彎彎曲曲，而且高低起伏，有超過二千多塊不同大小的玻璃或鋁板，所以建築師便必須要在電腦上預先來制定每塊玻璃或鋁板的形狀，才交給工廠去生產，否則屋頂便很容易因為輕微的誤差，而出現漏水的情況。至於噪音問題，由於整個屋頂是一個圓拱形，所以當大堂充滿人潮時，屋頂便有如一些巨大的反音板，將聲波集中地向下反射，令低層的空間產生噪音。所以屋頂使用了具吸音功能的鋁板，這樣便能減少聲波在室內反彈的情況。

複雜的保安問題

雖然解決了美學上的問題，但是這設計還需要考慮保安與出入境人流的安排。在一般的保安設計概念中，將空間分割成一個個小區，比較容易有效管理人流，亦較有效進行保安檢查程序，但這種設計會使室內的空間變得相當壓迫，容易激起乘客的情緒。

因此，建築師提出一個有趣方案，首先將整個車站分為五層，離境旅客從首層進入車站，沿扶手電梯往下一層票務處，然後到達離境大堂等候到最底一層上車。至於入境旅客則從地庫四層直接到達在地庫二層的入境大堂，然後轉至首層，從地鐵柯士甸站或巴士站離開，所以入境旅客與離境旅客的人流分開。由於高鐵列車全長大約一百多米，所以整個月台或入境、離境大堂亦全長大約一百多米，建築師在如此長的空間內設置數個閘口，有效地分散人流。

除了正常的情況下，當局還要求建築師考慮當發生緊急情況時的疏散路線。因為當旅客疏散離開這座建築時，有機會將離境及入境的旅客混在一起，因此建築師需要小心考慮疏散區域的逃生路線，務求在發生緊急情況時也能夠將兩種人流分開，這確實是極度複雜的人流處理。

總括而言，這座高鐵站能同時考慮旅客及政府部門的需求，也同時考慮到城市的需要，並創造出獨一無二的建築外形，確實絕不簡單。

全港最昂貴的土地

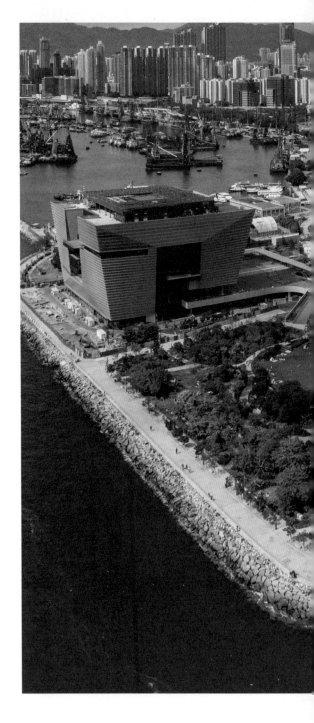

西九龍文化區
West Kowloon
Cultural District

● 西九龍填海區臨海地段

1998 年，時任行政長官董建華決定在西九龍一幅沿維多利亞港的土地上，發展一個綜合文化、商業、住宅等多元素的大型項目。由於這幅土地異常珍貴、價值相當高，因此政府作出多次建築設計比賽來招聘建築師，亦曾吸引多個香港發展商來競投。規劃方案一改再改，經過二十多年風風雨雨之後，西九龍文化區終於開始啟用，其餘的工程還在陸續發展。無論結果如何，這個大型建築項目的發展過程，肯定會在香港歷史上留下重要的一頁。

西九龍文化區屬於香港歷史以來最大型的基建工程「玫瑰園計劃」的十個核心工程之一，它配合西區海底隧道、西九龍快速幹線和機場快線一系列的大型工程，而順道填海而來的。這幅土地雖然有規劃，政府亦做了部分前期渠務和道路工程，但多年來一直空置。直至 1998 年，董建華特首在施政報告

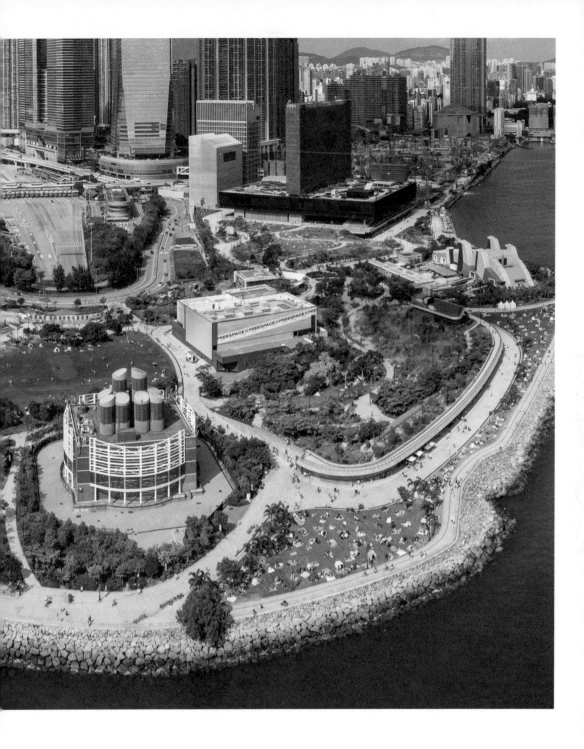

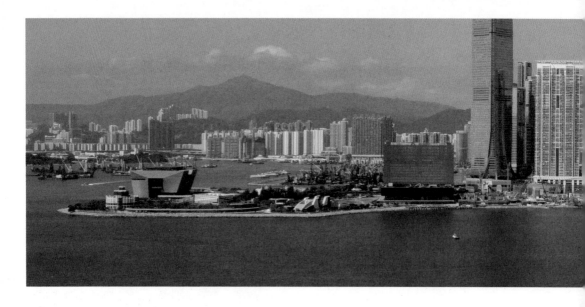

中決定將這幅土地用以興建西九龍文化區，從此這個地方便風起雲湧。

計劃初期 隆重其事

在 2001 年左右，政府推行了西九龍文化區的規劃設計方案，由於項目規模龐大，而且是維多利亞港兩岸最重要的單一發展項目之一，吸引了世界各地的建築師樓參與設計比賽。當年由英國的 Foster& Partners Ltd 勝出，他們的方案是以一個大型天篷作為核心設計，以天篷覆蓋發展區範圍 55% 以上，附近發展其他物業，是個相當矚目的方案。方案的規劃重點包括：三個劇院，分別容納最少二千人、八百人和四百人；一個演藝場館，可容納最少一萬人；四個博物館，面積最少共七萬五千平方米；一個藝展中心，面積最少一萬平方米；以及一個海天劇場和最少四個廣場。

最初政府打算以傳統的政府、私人合作模式來發展這個項目，即是項目由私人財團投資發展，然後營運二十年，然後交還給政府，就像各條過海隧道一樣。政府根據勝出的規劃方案來進行招標，並邀請不同的發展商提供他們的設計方案來進行第二輪設計比賽。由於項目相當矚目，而且地皮價值甚高，並且由單一發展商來發展及營運，在龐大利益前提下，多個發展商都組成不同的財團，並投入大量資源招聘多間國際級顧問公司去參與競投方案，當年的香港建築地產界都流傳着一句話：「得西九、得天下」。

當年入圍財團分別是恆基集團；新鴻基及長江合資的財團；以及信和、九龍倉及華置合資的財團。為隆重其事，政府還邀請入圍的三個財團在香港數個社區進行長達數月的公眾展覽，風頭可說是一時無兩。由於這個

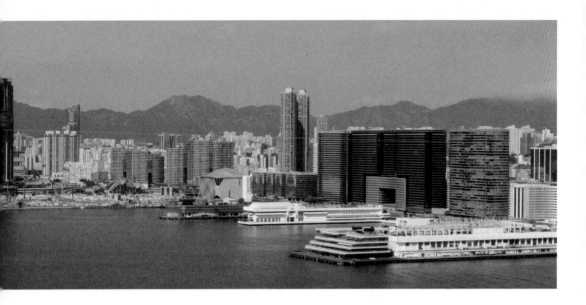

展覽需要製作大量巨型模型、3D 效果圖和動畫，並且需要訓練駐場講解員，所動用的人力資源亦非常巨大。部分製作模型和圖紙的工序在香港未能安排足夠人手處理，部分公司更需派人長駐深圳及北京來處理相關事宜，當年有份入圍的三個財團保守估計都分別投放了數以千萬元的顧問費及製作費在這個展覽中，當年絕對是香港建築、工程界及動畫界的一大盛事。

推倒重來

在 2006 年，各參賽的財團辛勞了數月，並筋疲力竭地去推銷自己的方案後，原本以為政府就會根據競賽規則來宣布中標財團。不過，情況出現了戲劇性變化，由於原規劃方案有一個非常巨大的天篷，引來建築、規劃及各界市民大力反對，認為這個天篷不切實際，而且日後維修保養也需要動用龐大的資源。儘管原設計團隊曾多次解釋天篷不單可以遮風擋雨，亦可以降低區內活動時所引起的噪音，亦有助減輕天篷下建築物的受熱程度，部分天篷也能夠作為太陽能發電及製造獨特的視覺效果，但仍然未能說服公眾。

因此，當時的行政長官曾蔭權決定將整個西九龍計劃推倒重來，並在 2008 年得到立法會撥款 246 億來興建整個西九龍文化區，並成立西九文化管理局。隨後，在放棄天篷及單一招標的前提下，並在 2010 年再一次邀請建築師們來提供規劃方案。

Foster & Partners 的方案

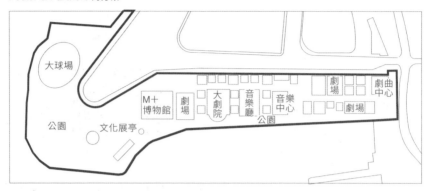

OMA 的方案

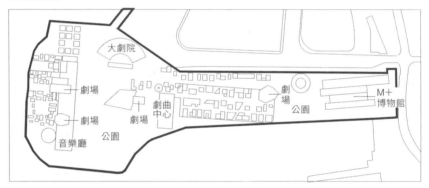

嚴迅奇建築師事務所的方案

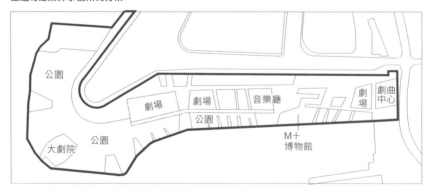

第三輪設計方案

這次政府不再廣邀建築師樓或發展財團提供競投方案，取而代之是由西九文化管理局動用 1.5 億招聘三間公司提供方案，分別是第一輪比賽獲勝的英國 Foster & Partners Ltd，香港的嚴迅奇建築師事務所，與荷蘭的 OMA，他們的方案還會公開展出，並進行多場公開諮詢。

英國 Foster & Partners 的規劃方案是一直沿用他的成名設計風格——大跨度結構（Mega structure）、奇特的外觀（Iconic object）、環保系統（Environmental system）。由於巨型天篷已被否決，這次使用巨型綠化來為這個城市帶來震撼。因此，Foster 提出「中央公園」加上「Carbon Neutral City」的方案，就好像將紐約中央公園（Central Park）及倫敦的海德公園（Hyde Park）放在香港，然後再加入他們在阿布扎比所設計的「Carbon Neutral City」概念，完成了他們的作品。

OMA 的整個方案簡單來說就是一個印象剪影（Mental mapping），他把香港特別的文化剪下並放進方案內，例如香港的街道、園田、村莊，但同時又把外國的文化如劇場表演、街頭表演、藝術展覽也都放進去。他認為香港最特別的地方是能夠保留本質，但同時又可以吸收外來文化。可以說是「中學為體、西學為用」，又或者更實際地說「不論中學，還是西學，只要是有用的，便要學」。

OMA 的建築師 Rem Koolhaas 把香港有趣的地方分成不同功能區，再加上外國有趣的文化，製造出一個中、西文化匯聚的博覽館，在這裏可以同時感受到中、西文化匯聚的一個區域，某程度上可以說是一個 Sim city，一個世界的縮影。

嚴迅奇建築師事務所的方案分為三個層次，沿海的綠化帶、文化帶及城市帶，規劃的理念相對簡單，借用《清明上河圖》的意境來帶出不同人物的生活空間，讓不同層次的人和事都可以同時發生在這個空間之中，他的設計不是炫耀幾個地標或幾個巨大空間。表面上他的設計好像沒有甚麼受注目的建築，但其實就是最實際的東西。書畫中有一個技巧叫做「留白」，讓觀眾和讀者去聯想沒有被畫出來的東西。嚴迅奇的方案就有這個味道，讓未來的用家自己去創造及填補規劃上沒有表明的部分。實際上建築師也根本不能夠在規劃上仔細限定個別將會發生的事情。他的方案是把一大塊的土地分拆成細小的社區，利用不同大小的社區網絡來帶動不同文化的活動。

在眾多的諮詢意見中，市民對三個方案都各有贊成及反對的意見。最後西九文化管理局選取了 Foster & Partners Ltd 作為基礎方案，並作出改善後送至城市規劃委員會處審批，並成為現在的興建方案。

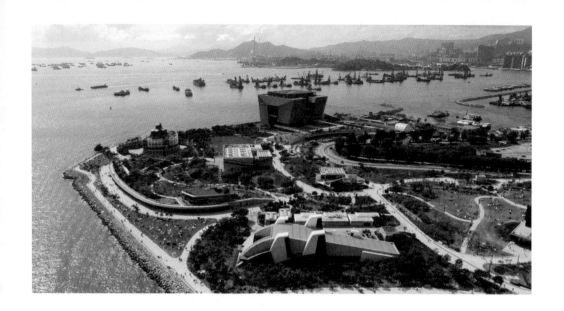

最後定案

經歷了二十多年後，市民樂見整個西九龍文化區各個部分陸續建成投入服務，雖然部分建築的設計仍具爭議性，但整個文化區確實為香港帶來一個新的景象，亦鼓勵各種類的活動和設計項目在此發展。例如，香港相對較少出現的大型露天音樂會、海濱電影派對等都曾在這裏舉行，而且亦容許年輕的建築師讓他們去嘗試新型的設計。

當中一個比較特別的是由 New Office Works（NOW）公司所設計的涼亭——西九 Growing up，他們通過一個設計比賽方案贏取了這個項目。他們在西九龍文化區的苗圃公園及海濱長廊做了一個小涼亭，這個涼亭連接了苗圃及海濱長廊，所以是用了木來作為主建築的材料，並在屋頂做出雨水收集系統，以反映苗圃公園的特性和環保建築的概念。

另外，這個涼亭從綠地向海邊伸展，以表示西九向外成長，涼亭內有一個梯級，以表示香港多山的形態。與此同時，可以讓市民欣賞整個維港兩岸的景色，亦能欣賞表演。涼亭內還安排了一條小隧道來反映香港區內狹窄街道的空間對比感。

很多市民都曾批評香港政府動用超過二百多億來興建這個西九龍文化區，並浪費了這麼一個如此高價值、珍貴的臨海地皮，如果將這些項目作為常規住宅、商業發展的話，將會為香港帶來更大經濟效益，而這些一大堆的文化項目並沒有為香港帶來實際的貢獻。

不過，若將整幅臨海地皮發展成摩天大廈群，會令九龍區內出現很嚴重的屏風效應和熱島效應，市民亦失去了共聚天倫、休閒運動的好去處，而市民的生活健康與城市面貌的價值是否又能夠用金錢來衡量？

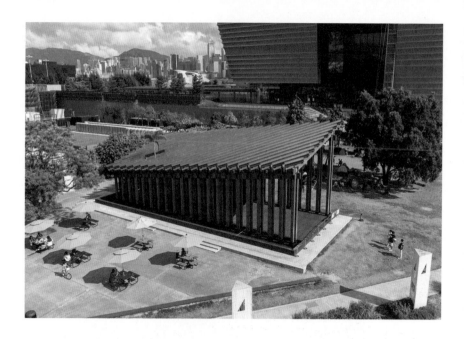

↑ 由 New Office Works 公司所設計的涼亭
↓ 西九文化區海濱長廊讓市民多一個假日好去處

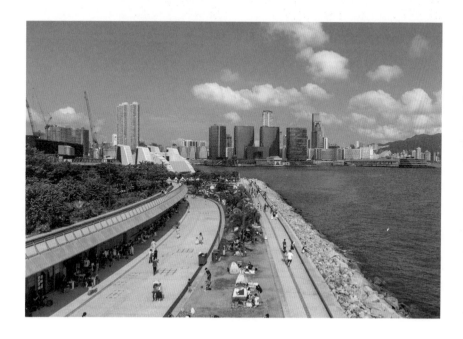

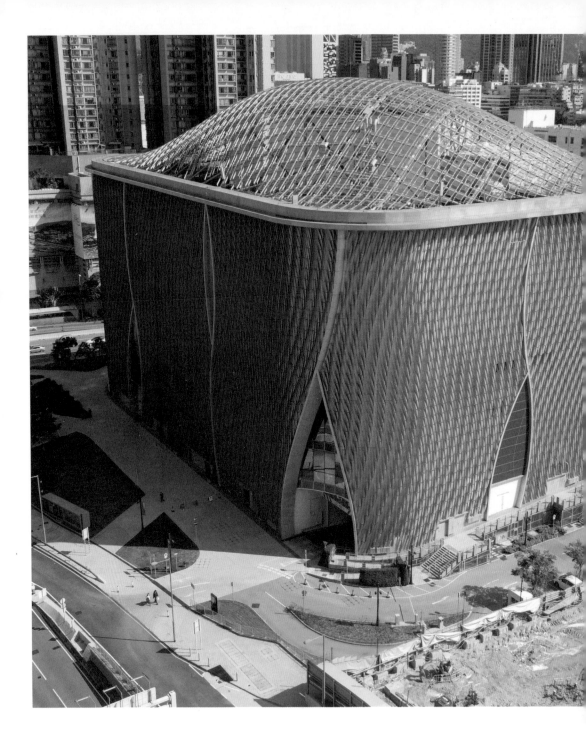

公共與私人
空間的連接

戲曲中心 Xiqu Centre

● 柯士甸道西 88 號

西九文化區的發展纏擾了二十年，推倒重來之後，又再推倒重來。在 2019 年終於有第一座建築物建成——戲曲中心。戲曲中心作為整個西九文化區最接近入口處的第一座建築物，就像西九文化區在東邊的入口，因此便有着一個特殊的意義。

粵劇是香港重要的文化遺產，香港本地的粵劇主要表演場地在北角新光戲院，但是新光戲院已經相當殘舊，並曾多次傳出不能夠與業主續約，因此粵劇發展一直受制於欠缺永久場地，而停滯不前。直至近年，粵劇界得到政府的資助，便開始與八和會館合作並把前油麻地戲院改建為粵曲表演場地，然後在西九文化區住成立了新的戲曲中心，讓粵劇界可以得到一個永久的家，讓粵劇這個香港獨有的表演藝術，能夠有一個好的平台傳承下去。

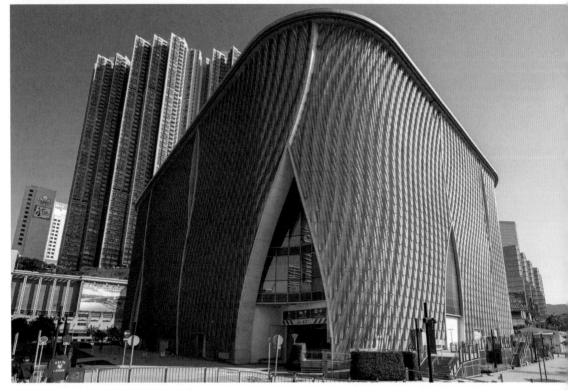

↑ 外牆猶如布幕設計，鋁片下隱藏通風百葉。

與公共空間連在一起

戲曲中心是通過國際設計比賽，挑選譚秉榮建築事務所（現已改名為 Revery Architect）與呂元祥建築師事務所合組的團隊。他們的設計概念是，將這座戲曲中心設計成西九文化區的入口，中心以一盞中國彩燈作為設計靈感，而外牆上的設計就好像舞台的布幕一樣，戲曲中心的主入口就像是揭開了的舞台的布幕，而這個劇曲中心的建成亦展開了西九文化區的新一幕。

為了要營造開放的氣氛，戲曲中心的主入口與公共街道之間沒有門阻隔，這便讓戲曲中心與室外的空間互通，讓這道「氣」從室外直接帶入劇院之內。因此戲曲中心的首層空間，不只是一個單純的前廳，而其實是一個五層樓高的公共空間。建築師希望觀眾能一氣呵成地從室外的道路步行至首層的前廳，而這個中庭亦可以作不同的表演或展覽，旁邊的餐廳也可以圍觀此中庭活動，讓整個氣氛變得隨意但熱鬧。由於戲曲中心主要的表演都是在晚上進行，所以這個中庭在白天時就變成了西九區內一個相當舒適及美麗的公

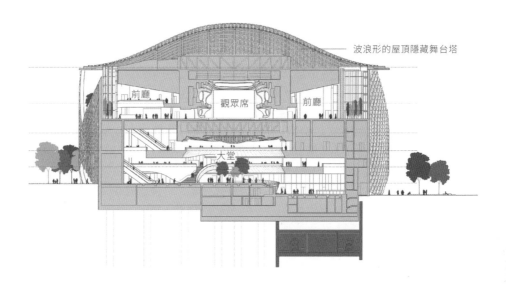

波浪形的屋頂隱藏舞台塔

前廳　　觀眾席　　前廳

大堂

共空間，無論你是不是粵曲的愛好者，任何人都可以在這個中庭休息及乘涼。

要將室內外空間完全無阻隔地連在一起，需要解決多項技術問題。第一是室內溫度問題，因為香港夏天炎熱，冬天有時也會很寒冷。若將這個中庭變成一個全開放的空間，室內的溫度便很難控制，而且這個全開放空間不能夠設置冷氣，所以設計團隊便決定採用自然通風來作為一個降溫策略。建築師在戲曲中心設置的三個人流出入口均是全開放式，藉此形成自然通風對流。在空氣流通的情況

下，室內的溫度大幅降低，而且在室內由於沒有太陽的直射，溫度還是可以接受，就如在公園樹蔭下乘涼。

香港的春天則異常潮濕，若整個入口大堂的濕度沒有經過適當處理，便會很容易出現冷凝水的問題。因此，建築團隊在室內設置了抽風系統來增加室內的空氣流動，避免春天時室內出現冷凝水的情況。而香港的夏天不時會出現颱風和暴雨，這座大廈三邊主入口都沒有大門，所以當狂風暴雨下，室內地板容易被潑濕水浸，為了避免室內出現積水情

況，建築師把首層空間微微升高，讓室內的雨水能沿着入口的斜坡慢慢流至室外水渠，這樣能夠避免室內積水情況。

音效的考慮

負責此項目的任展鵬建築師表示作為一個專業的表演場地，音效自然是一個重要的因素。由於這個地盤的地底有地鐵經過，而旁邊的廣東道及柯士甸道都是繁忙的車路。因此，建築師需要在隔聲的問題上作出特別處理。特別是低音頻，因為低音頻很難阻隔，並且會很容易造成結構震盪，因而大大影響劇院室內的音效。

為了做到一個優越的劇院，建築師採用了「盒中盒」設計，即是將整個劇院的核心區域，即舞台和觀眾席設計成一個單獨的結構，而劇院的外牆則是另一層結構，而劇院的地板同樣升高，因此地鐵和四周道路的震動便不容易傳至室內，這便能做到較佳的隔聲效果。

這個「盒中盒」的設計為施工帶來不少難度，首先施工團隊需要先製作在內層的底部，然後再做劇場的頂部。將它升高頂部至數米高之後，再做屋頂天花部分的工程，完成後再把這個劇場的頂部升至合適的高度。最後才是整個劇場的牆身和最外層的外殼，經過這種複雜的過程才能完成這個設計。

功能與美學

作為一個專業的劇場必須要有舞台塔（Fly Tower），舞台塔的高度將會是整個舞台高度約二點五倍，因此這個舞台塔高達二十多米，但是建築師希望整個戲曲中心是一個整體性的建築，並不希望舞台塔突出主體建築物之外。戲曲中心旁邊還有很多高樓大廈，所以從高處俯視的角度亦是建築師需要重視的角度，因此建築師使用了一個波浪形的屋頂來包着舞台塔，從而創造出一個一體性的建築。

不過由於此地盤有建築物高度的限制，因此這個波浪形屋頂只能夠做成一個金屬網，這樣才可以得到屋宇署的批准。這個金屬網不單用作隱藏舞台塔，還可以隱藏屋頂的機電設備，亦同時可以讓空調系統散熱，簡直是一石三鳥的做法。

由於建築物的外牆上設有扭曲了的金屬片，像是一個拉起了的舞台帳幕，而這些金屬片的角度預先在電腦調整過，務求在太陽的照射之下能反射出不同層次效果。燈光設計師更巧妙地利用這些彎曲形的線條，並用 LED 燈來點綴整個外牆，讓整個戲曲中心在晚間時有如一顆發光的寶石似的。

總括而言，戲曲中心創造出一個公眾——半公眾——私人的三層次空間，而有效地將三個層次空間連成一起，並讓觀眾體現出具生命力及感染力的都市空間。

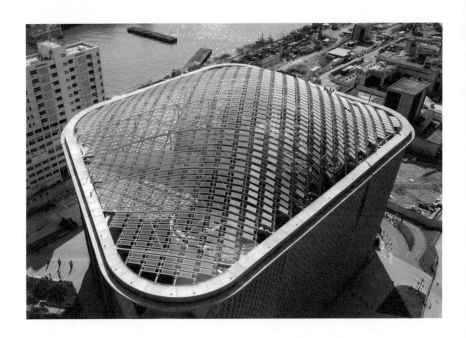

↑ 拱起的天幕下是舞台塔樓
↓ 晚間的戲曲中心猶如一個燈籠

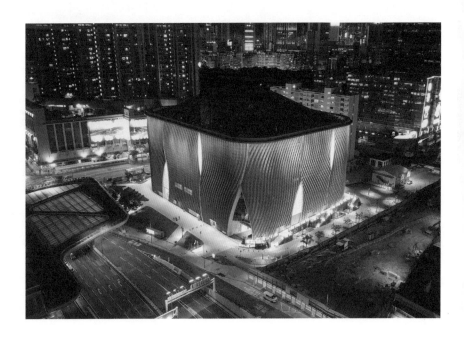

知者觀其象辭

香港故宮文化博物館
Hong Kong Palace Museum

● 九龍西九文化區博物館道 8 號

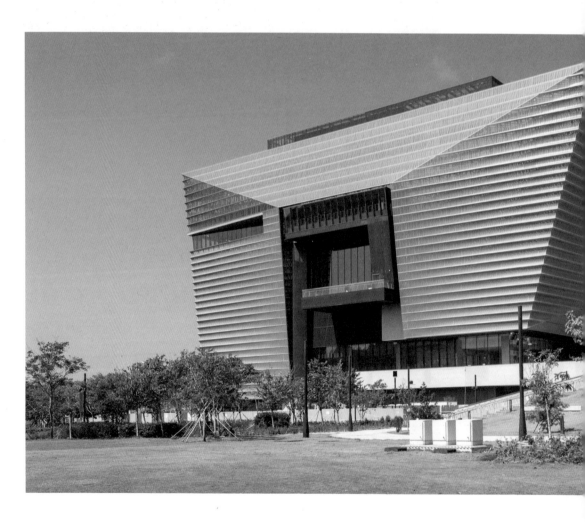

西九文化區的盡頭有兩座相當矚目的博物館，分別是 M+ 博物館和香港故宮文化博物館。M+ 展示現代藝術品，而香港故宮文化博物館顧名思義是將北京故宮博物院所收藏的部分展品移至香港展出。由於展品內容有非常明顯的主題，因此建築設計自然要切合這個主題。

香港故宮文化博物館的展品很容易被聯想到一座傳統中國式的建築，猶如南京博物院或台北的故宮博物院建築。這種以現代方式來模仿古代的建築並不奇怪，但是在全新的西九文化區設置一座仿製故宮，明顯不太合適西九文化區的氣氛，效果會好像在香港設置一座橫店電影城或主題公園般的仿製建築。因此建築師嚴迅奇希望將這座新建的博物館，在精神上與空間上能體現出中國傳統文化，而無須仿製一座故宮建築。這座博物館的設計理念分為三大主題，分別是中國的視藝、香港都市文化，以及傳統中國空間文化。

展現莊嚴的氣派

此博物館位於整個西九文化區的末端，並連接西九文化區的主要行人通道——西九文化長廊。由於因應現有的地形，所以西九長廊的末端將會連接博物館的首層，因此建築師刻意在入口處加設了一個大廣場，猶如故宮博物館前的天安門廣場，是一個凝聚人氣的空間。

北京故宮博物院是昔日帝王皇宮，所以給人莊嚴與至高無上的感覺，但在香港故宮文化博物館沒有這個歷史背景，但是同樣地希望能帶出莊嚴氣派。因此博物館設計上層寬闊下層較窄，由主入口向上望有強烈的視覺效果和壓迫感。這個佈局同樣能滿足博物館的功能要求，因為上層的辦公室需要較大空間，而低層博物館內是相對小的空間。

在視覺效果上，這建築物看似四邊都向外傾斜，但其實這建築物只在東、西兩邊向外傾斜，而南、北兩邊是垂直的。不過，建築師

巧妙地在南、北兩邊的外立面加上了斜線，使建築物在南、北兩邊在視覺上也好像凸出來，從而增加這建築物的立體感與層次感。

建築師雖然很希望在室內也體現出中國的視藝文化，但不希望太刻意模仿故宮的室內裝潢或中國古建築的裝飾如龍與鳳等中國常見的建築元素，這會很容易讓人感覺像一所酒樓，而非博物館。再者，建築師認為博物館內的展品才是主角，而建築物只是一個背景來做襯托，所以他希望室內裝修是相對地簡潔和清澈，這樣才能夠讓觀眾去體驗展品的美麗。因此，建築師在展覽廳的天花用上了黃色的琉璃瓦，並使用了波浪形天花來襯托，室內還有一座很漂亮的石牆，石材是利用了 GRG（Glass reinforced Gypsum）來堆砌，一層一層地堆疊起來，感覺像一幅山水畫。

另類的三進院

北京故宮分為前三宮及後三宮，這亦是北京常見的四合院佈局，先進一個庭園，再進下一個庭園，一層層的格局。香港故宮文化博物館由於土地面積小，而且此建築物是一個多層建築，所以不能夠完全模仿三進院的格局，取而代之是垂直連貫的庭園。香港故宮文化博物館在低層空間有三個大中庭，每個大中庭有如四合院內的一個內園，當觀眾進入第一個內園時，便會慢慢步行至第二層的中庭，然後再步行至最高層的中庭。換句話說，這三個垂直的中庭是互相重疊，如一個垂直了的三進院。這個設計除了展示出中國的傳統空間文化，也無形中反映了香港「垂直都市」的空間文化。

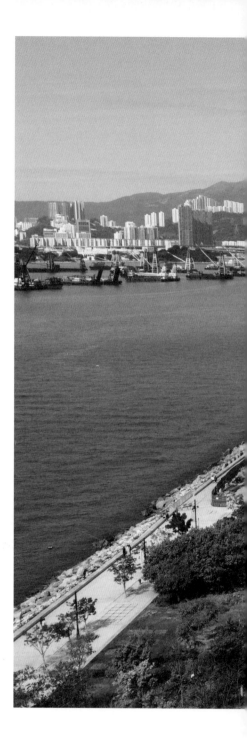

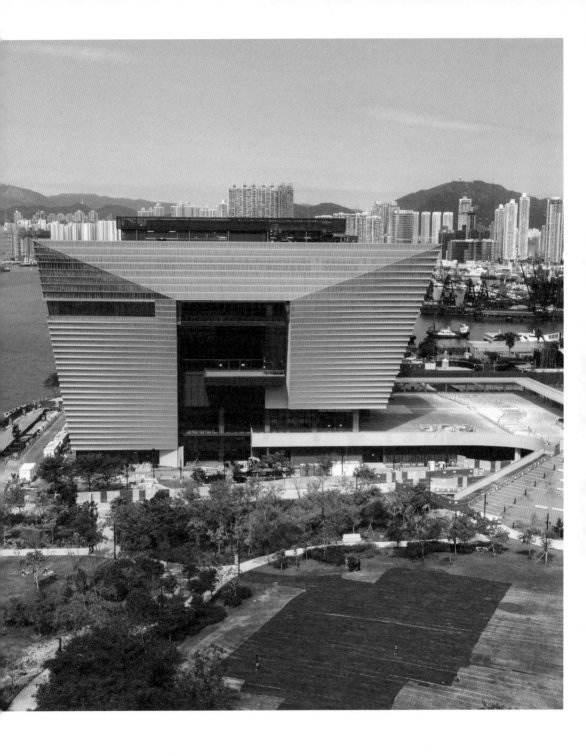

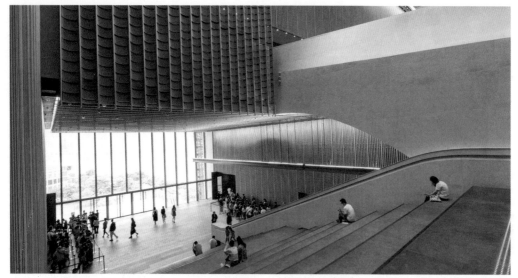

↑ 故宮文化博物館內的中庭相互交錯並形成具層次感的空間

這三個中庭不只是全室內的，還可以遠眺四周景色：第一個中庭面對西九龍文化廣場大道，令此博物館的入口更有層次感和空間感；第二個中庭轉了九十度，面向維港南邊；第三個再轉了九十度，面向大嶼山，寓意面向新未來的香港。因為香港除了第一個CBD——中環之外，第二個CBD將會是九龍灣，而第三個CBD將會是大嶼山，所以這個佈局更有迎接未來的感覺。

不少人都認為故宮博物館的外形，猶如一個鼎，也有人說得像是一個古代酒杯，也有人惡意批評他看似一塊倒轉的洗衫板。面對形形色色、各種各樣的批評時，建築師嚴迅奇反而處之泰然，只是簡單地回應「知者觀其象辭」。引用自易經的「知者觀其象辭，則思過半矣」。大概的意思，便是看得懂的人便看懂，他並不想這建築物有一個既定的概念，反而是希望參觀者能自己探索，用自己的觀感來了解這座建築，讓這座建築能夠有自己的意義。因此當大家對他的觀感是好、是壞都不重要，因為大家在心中都有自己的感覺，而建築這門藝術就是要讓大家親身去感受的。

地下水與噪音問題

由於這個地盤原是填海區，也非常鄰近海邊，當要進行任何地庫工程時，便很容易影響到地下水的情況，因此建築團隊需要多花一些功夫去處理地下水的問題。建築師在規劃上刻意縮小了地庫範圍，只做了半層地庫，而且他並沒有將地庫擴展至整個地盤的邊緣，所以地庫兩邊用了閘板（Sheet pile）來開挖，而另外兩邊是用斜坡（Open cut）來開挖，這樣建築團隊便可以更有效地做地

庫的防水工程，從而防止地下水滲漏。

由於博物館是需要一個相當寧靜的空間，讓觀眾能靜心欣賞這些珍品，因此建築師需要多花功夫來處理噪音問題。這座博物館鄰近西九龍快速公路及西區海底隧道，每天的汽車量不少，更嚴重的是這座博物館與西九龍露天藝術區相鄰。每當有室外音樂會或一些大型露天派對在藝術區進行時，噪音程度絕對會成為困擾。

如果建築師使用常規的玻璃幕牆，汽車的噪音和音樂會的噪音便會反射至四周的民居處，造成頗嚴重的噪音污染。因此建築師使用較為吸音的鋁板來作為外牆物料，並且層層堆疊上來，這樣才有效地吸收或隔絕噪音。再者，由於博物館展出很多歷史珍品，

室內的溫度及濕度也有極度嚴格的要求，所以對空調系統自然也有更高要求，外牆上的百葉便是作抽氣及排氣之用。這些一層層的鋁板，巧妙地遮蓋了這些百葉，讓整個外立面變得相當簡潔而明亮，好像穿在博物館的黃色外殼，有人更說笑這是為博物館「皇袍加身」。

總括而言，建築師嘗試用現代建築方式來展示香港獨有的都市文化，也同時展示了傳統中國空間的文化，確實是一個不簡單的設計。

↓ 故宮文化博物館的中軸線將與西九龍文化區的主軸線連接

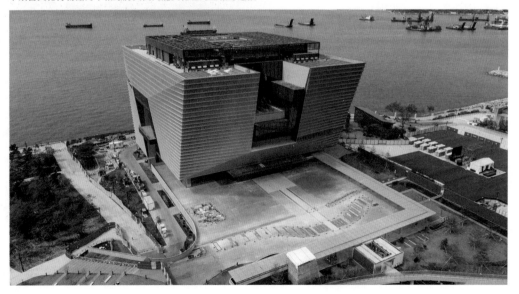

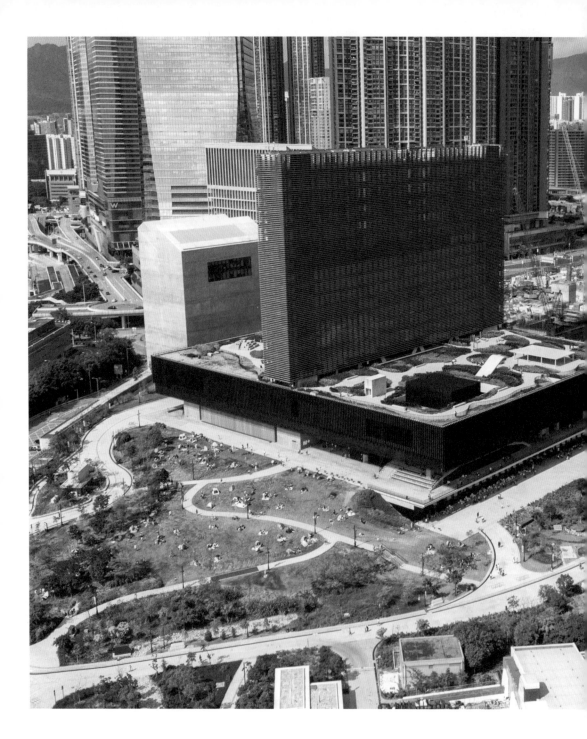

展現建築藝術的博物館

M+

● 西九文化區博物館道 38 號

在西九龍文化區另一重點項目便是 M+ 視覺文化博物館，這座博物館主要是展示當代藝術，但是當代藝術在香港並不是熱門活動，很多人都有疑問規模如此龐大的博物館會否受到市民的歡迎呢？為了要拉近市民與藝術之間的距離，建築師在建築設計與建築工藝上花多了不少功夫，務求在兩個長方盒組成的博物館內創造出甚具層次感的空間，讓市民可以欣賞藝術品之餘也可以欣賞建築設計。

M+ 由著名瑞士建築師事務所 Herzog & de Meuron 聯同 TFP Farrells 和奧雅納（Arup）合作設計的，主要分為低層的展覽空間與高座的辦公室。整座建築物外形相當平淡而且簡單，表面上不是一座很特別的博物館，直至旅客進入博物館後才會體驗到它驚喜之處。

進入主入口時會看到一個以灰色和白色為主調的入口大堂，大堂之上垂吊着圓筒燈，這些燈具仿似香港街市常用的燈具，甚具香港味道。經過大門後，便進入一個龐大的中庭

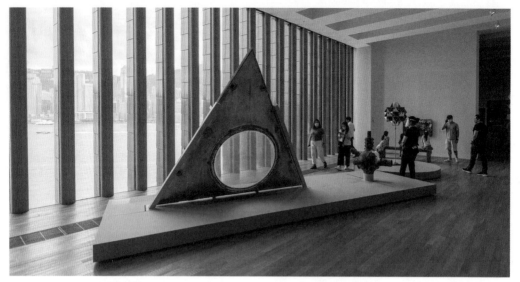

↑ 展覽部分空間還可以看到海景

空間。在這處遊客可以看到地下一層及地下二層的空間，而在整個中庭之上便是一個大型天窗。博物館內各層中庭空間縱橫交錯，讓旅客可以感受到不同空間的層次感。另外，由於陽光可以穿透各層中庭直接從平台頂部直射至地庫二層，使整個室內空間不會如同置身一個密閉的黑盒，空間感非常舒服。

旅客可選乘扶手電梯至二樓的主要展覽空間，這裏的展覽空間是以不同的主題來分佈，部分空間還可以看到海景，這是甚少博物館能有如此的展區。隨後遊客可以乘扶手電梯至地庫一層與地庫二層的展覽空間，這處有一些樓底特高的空間，來供放置大型展品。在地庫一層設置博物館咖啡廳，這個咖啡廳連接着室外綠化空間，讓整座博物館與室外的空間連結。

室內與室外的藝術展覽空間

整個博物館的設計令人最驚喜的並不只是它的室內設計，而是整座建築設計，因為整座博物館無論在室外與室內都設有開放與封閉的藝術空間，例如在地面至首層室內設有正式的演講廳用作正規演講活動，但是建築師還在地面的室外安放了另一個多用途露天活動空間。由於這個空間是成一個斜台，所以可以用作半開放式的半露天表演，在沒有表演時旅客亦可以在此處乘扶手電梯至屋頂的露天花園。

M+ 另一大特色便是高座塔樓的外牆上，設有一個巨大 LED 屏幕，展出藝術及與博物館相關內容，讓香港市民可以遠遠看到藝術資訊，甚至讓維港兩岸的空間變成博物館的流動觀眾席，在大樓外牆上展示多媒體藝術，這是相當特別的藝術體驗。

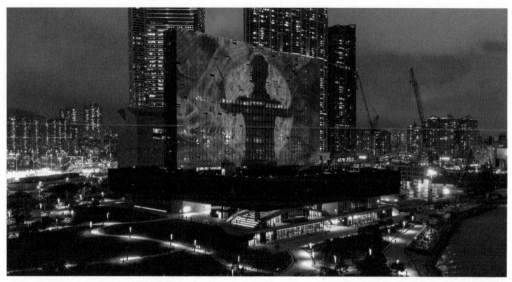

↑ M+ 外牆安裝了 LED 成為一幅大屏幕

由於 M+ 塔樓是一個讓 M+ 策展團隊工作的辦公室，而且面對着美麗的維多利亞港，所以玻璃幕牆外的 LED 密度需要精心調節。若 LED 密度太高的話便會阻擋從室內向外望的景觀，若果 LED 密度太疏的話，屏幕顯示密度便會降低。再者，這個 LED 屏幕需要同時展示給在西九文化區附近的觀眾及維港對岸遠處的觀眾，因此建築團隊選用了一種具雙層對焦點的 LED 屏幕，這樣便能夠讓近處和遠處的觀眾也能看到這屏幕的影像。

隱藏了難度

M+ 博物館其實是位於機場快線及東涌地鐵線之上，所以地庫的空間需要後退，務求要與地鐵路軌有最少三米的距離，這樣才能確保地庫工程施工時不會影響地鐵線的結構行車安全。由於有這個後退要求，所以建築師靈機一觸因應地鐵管道的外形來創造出一個梯級形的展覽空間，展示出原有的地庫空間，因此這空間便稱之為潛空間 (Found Space)。表面上這其實是一個負面的元素，但是建築師因應這個限制在地庫設置了一個梯形展覽空間，為整個博物館創造可以讓旅客從高、低角度欣賞展品的機會，這絕對是獨一無二的體驗。

因為 M+ 的塔樓部分橫跨整個地盤，建築團隊需要將電梯設在一端，並設置兩條巨型結構柱來承托塔樓。另外，他們還需要在平台的高層處設置一個大型的鋼框架結構 (Mega Truss)，做出一個超過五十米跨度的結構，跨越機場快線及東涌地鐵線。這個鋼框架結構雖然巨大，但是建築師們巧妙地將這個鋼框架結構變成了二樓展覽層內的特色部分，從而避免結構影響室內空間設計。

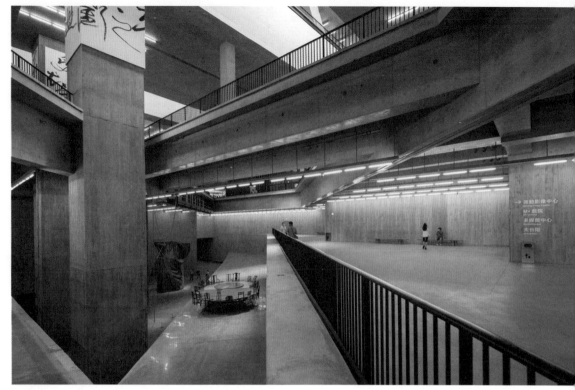

↑ 梯級形空間是因為地下機場快線及東涌線而做出調整的展覽空間

工業風的設計

整個博物館的設計風格希望以非常簡約的手法來創造空間，亦希望減少室內的材料來減少碳排放，室內設計採用了清水混凝土來作為主要材料，而室內空間方面，無論天、地、牆三部分都展露出完全沒有修飾、最真實的混凝土表面，令室內空間甚具工業風格。在陽光照射下，這些平滑的結構更顯出了材料的質感，反映出空間的層次感。一般的藝術品多數都是顏色繽紛的，甚具線條美的，因此這些灰色的清水混凝土結構牆便更能突顯

這些藝術品，讓結構牆變成一個低調的背景去襯托展品。

為了加強整個空間的層次感，建築師沒有採用花巧的燈具，反而使用最簡單的光管，這些燈具根據結構樑的佈局來設置的，甚至與地板的圖案互相呼應，使整個室內空間變得甚有規律感和線條感。因為一般大廈的天花主要都是放置空調管道和消防管道，但是這樣會大大影響整個室內的空間感，為了要使整個室內空間變得簡潔明亮，建築師便將大部分消防和機電管道隱藏在夾層之內，使整

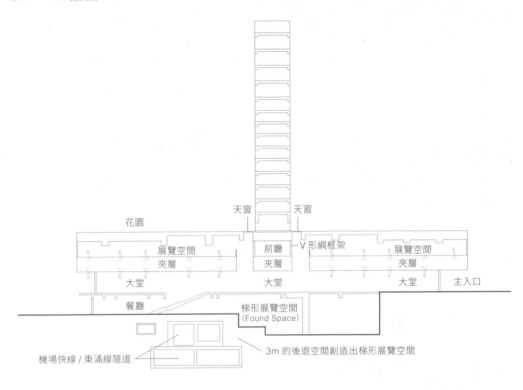

天窗　　　天窗

花園

展覽空間　　　前廳　　V 形網框架　　展覽空間
夾層　　　　　夾層　　　　　　　　　夾層

大堂　　　　　大堂　　　　　　　　大堂　　主入口

餐廳　　　　梯形展覽空間
　　　　　　（Found Space）

機場快線 / 東涌線隧道　　　3m 的後退空間創造出梯形展覽空間

→ 外牆上瓦片帶有東方建築色彩

↑ 「V」形結構框架之上是結構轉換層，並用以承托上層的塔樓。
↓ 由於機電管道隱藏在夾層內，所以室內天花異常簡潔。

個空間變得清晰簡潔。建築師在 M+ 一樓樓板內增設了一個厚厚的夾層，這個夾層包含了結構和機電空間，將大部分的空調系統和機電管道都設在這個夾層之間，而一樓及首層所需要的冷氣便是從這個夾層中噴出，因此 M+ 室內的天花是毫無空調管道的空間。

M+ 室內空間達到極至的簡潔，因為天花內只有消防灑水系統和燈具，結構牆上是只有電掣位，並沒有任何外露的電線管道或水喉。為了要達至這種設計效果，建築師必須在前期設計工作時花額外的精神去佈置機電管道，任何消防灑水系統和電掣插座都需要在施工前完全定好，並且在混凝土施工過程中一絲不苟地鋪設下來，以避免出錯後需要將結構拆卸重做，及防止影響工程進度和結構的質素。

這亦是整個博物館令人最喜出望外的地方，因為旅客不只是能欣賞它的設計，亦能欣賞施工團隊的工藝。若要做到無論結構、結構樑、樓板和天花都是一個相當平滑的水平，便需要前期在現場製作 1:1 的樣板，來檢視每個細節並制定收貨基準。在施工期間無論釘板、放混凝土、傾倒混凝土的時間都需要預先有周詳計劃，仔細規劃施工才能達至這種上佳效果。

這座博物館雖然是由不同國家的建築師團隊合作設計，但是設計團隊亦希望能夠在這座博物館中帶出一點東方色彩，因此在外牆或主入口上都使用了陶瓷外牆掛件，讓 M+ 增加一點中國建築的味道。

總括而言，M+ 除了展出很多優秀的藝術作品之外，而建築物本身無論在設計與工藝上都值得旅客細心欣賞。建築物本身已是一件藝術品，為旅客帶來了相當大的驚喜，博物館亦比預期中受歡迎，成為了香港一個新熱點。

→ 通往平台花園的樓梯

❶ - ⑬ 調景嶺體育館及公共圖書館／
科技大學／南豐紗廠／三棟屋／
車公廟體育館／賽馬會善寧之家／
創新斗室／慈山寺／珠海學院／
源・區／屏山天水圍文化康樂大樓／
和合石橋頭路靈灰安置所第五期／
港珠澳大橋香港口岸旅檢大樓

⑪

元朗
Yuen Long

⑩

屯門
Tuen Mun

⑨

⑬

離島
Island

新界區

NEW
TERRITORIES

北區
North District

⑫

⑧

大埔
Tai Po

⑦

⑥

荃灣
Tsuen Wan

沙田
Sha Tin

⑤

③

④

葵青
Kwai Tsing

西貢
Sai Kung

②

①

NEW
TERRITORIES

連結社區的公共空間

調景嶺體育館及公共圖書館
Tiu Keng Leng Sports Centre / Tiu Keng Leng Public Library

● 將軍澳翠嶺路 2 號及 4 號

將軍澳一直以來被人評為「沒有街道的社區」，因為將軍澳的地鐵站連結了多個商場與屋苑，居民通常都是在地鐵站與商場之內穿梭，而街道兩旁都是學校、屋苑大門或商場入口，絕少街舖。有見及此，呂元祥建築師事務所在調景嶺體育館及公共圖書館這個項目中，便嘗試吸引當區居民重新體驗走進街道和社區。

將軍澳作為新的衛星城市，在過去二十年人口增加了四倍，當政府委任呂元祥建築師事務來設計這個項目時，他們的原意其實很簡單，希望能在這個社區內增加一些康樂及文化設施來服務市民。這幅土地面積大約一萬八千平方米，面積並不算小，但政府希望在這裏設置一個大約一萬平方米的露天公園，所以建築師需要在餘下的八千平方米設置一個體育館及一個圖書館。圖書館、體育館與室外公園的用家是三個不同的類別，所以在

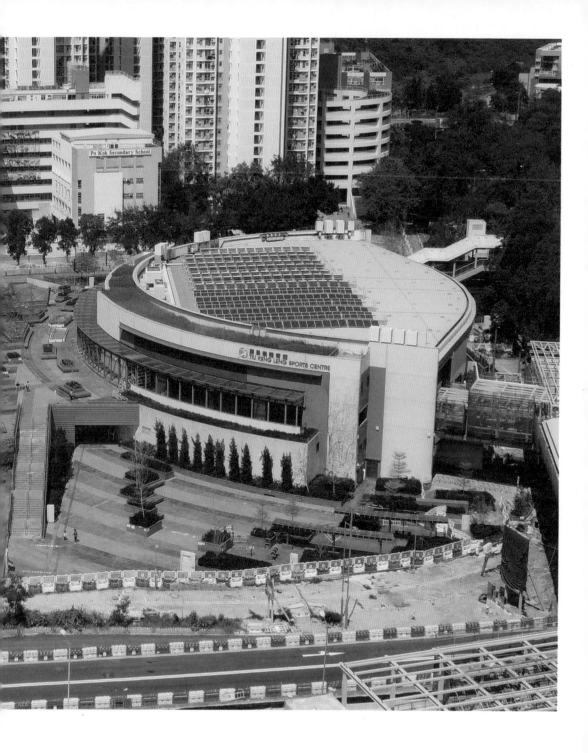

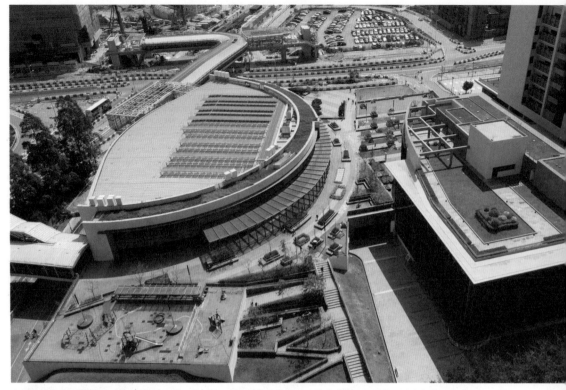

↑ 左邊的調景嶺運動場一邊天橋連接商場，另一邊天橋連接興建中的政府綜合大樓，通往將軍澳南的海濱長廊。

功能上及規劃上建築師便需要有一個明顯的分野。

負責此項目的主建築師徐柏松認為，這個項目不應該採用傳統方向來做設計，若將地盤大部分首層面積來作為室外公園的話，兩座建築物便會變成一個多層而細小的建築。若將圖書館或體育館設計成傳統的大型四方盒，會使整個建築群與城市隔離，而室外公園亦會好像變成建築物與建築物之間的夾縫空間，因此他們決定使用一個多層的組合空間。

建築師把整個項目分為東、西兩翼，東翼為體育館、西翼為圖書館，中間是公園和行人通道。地盤的東邊是將軍澳連結市區的主要幹道，該處汽車噪音比較高，所以體育館設置在東邊，圖書館則設在較為寧靜的西邊。地盤的南端是區內另一條比較繁忙的道路，所以露天公園和廣場均設在南邊，猶如圖書館及體育館的緩衝區，而西邊的香港知專設計學院的倒影亦遮蓋了部分圖書館面積，減少圖書館的受熱情況。

四通八達的規劃

將軍澳一直以地鐵站為核心，連結了 Pop-corn 一二期、將軍澳中心、將軍澳廣場、尚德廣場等多個商場，大部分將軍澳居民離開地鐵站之後，經過商場便能回到自己的家，所以商場通道才是居民的主要出入通道，而非街道。相反，將軍澳區內最受歡迎的公共設施是沿海的單車徑、緩跑徑，這是連接了調景嶺、將軍澳至日出康城整個單車徑的網絡，每逢週末便有大批市民在此處踏單車、跑步、做運動，是區內極受歡迎的公共空間。

因此將軍澳出現了兩個很重要但性質極端的公共空間，一個全室內、一個全室外。而建築師發現了這一個機遇，他們認為這個項目可以將這兩個重要的公共空間連結在一起。利用兩條行人天橋來連接，一條連接東邊室內購物商場通道一端的將軍澳中心，南端有另一條天橋連接海邊的單車徑。調景嶺體育館及公共圖書館便成為這兩個公共空間的交匯處，他不單是一座綜合康樂及文化設施，亦有大面積的露天公園，延續室內、外的空間至另一端。

為了連結這兩個空間，中間的露天公園貫穿了南、北兩端，建築師把這個露天花園設計成兩層，由商場的行人天橋可以直接通往高層的花園。這個多層次的綠化空間，不單能連結東、南、西、北四邊的人流，亦令整個建築群的綠化空間更有層次感。這個露天花園包含了太極公園和室外的兒童遊樂場以滿足區內的長者和小孩的需要。室外兒童遊樂場亦與運動場的室內健身室相鄰，讓成年人與小朋友在同一個空間能夠互動，遊樂場地板上印有將軍澳地鐵線，讓小孩在玩耍的同時也能知道城市的發展。

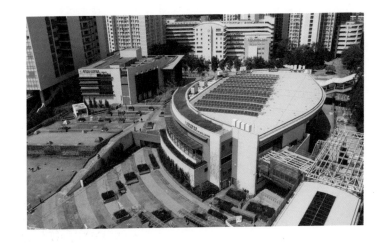

→ 圖書館位處較內圍位置，
儘量遠離車路。

平易近人的設計

由於這兩座建築物被眾多高樓大廈包圍，旁邊的香港知專設計學院亦是一座相當獨特的建築，所以建築師這次選擇一個較為平和的手法來設計這兩座大樓。他們沒有用奇特的顏色，也沒有浮誇的外形，取而代之是一些簡約的材料，更容易被市民接受。外牆的顏色也以白、灰色為主調，配以大量綠化面積，市民從四周的高樓大廈俯瞰時，就如一個公園景觀，而不是一座冷冰冰的建築物。

中央「S」形通道除了連結人流，亦有助改善區內通風情況，令北邊的住宅得益。為了有四通八達的效果，這個公共空間沒有任何關閘，感覺更能親近市民。起初這個全開放式的管理概念並不受相關政府部門歡迎，他們擔心公園晚上會很容易出現一些難以管理的活動，令四周的民居受到滋擾。不過，建築師們有一個信念，如果這個空間在晚間時是密封的話，連結社區的意義便大大降低。他們在設計階段亦曾諮詢過當區的區議員及相關地區工作者，他們都有一個願景，希望這個公園能夠貼近市民所需，這個全開放式的公園概念便與當區居民的信念不謀而合。慶幸的是此公園營運至今，還未有發生過不理想的情況。

貼近市民需求的館內設計

調景嶺體育館內最大的功能區是由兩個籃球場組成的空間，這兩個籃球場可以合併，用作排球場或乒乓球場。設計的特點是希望能有更多元化、更靈活的空間，體育館內的排椅可以收起，以形成一個更大更靈活的室內空間。體育館內還有一條室內緩跑徑，跑步人士能俯瞰下層的球類活動，使他們跑步時能有更多一點樂趣。低層是室內活動室，是館中最受歡迎的空間——室內兒童遊樂場，這處設計成為一個「水底世界」，印有將軍澳舊區地圖，是一個既有教育意義亦有玩樂趣味的兒童嬉戲空間。

至於圖書館的設計，建築師將整個空間變得生動有趣，首層的兒童閱覽區書架設計成像遊樂場區，讓小孩子可以在書架之間自由穿梭，讓家長能在矮沙發和桌椅區與小孩有良好的親子時間，而這個兒童閱覽區有大幅落地玻璃，空間變得通透舒適。

總括而言，這兩座功能性建築物的空間設計簡單而實用，建築規劃亦能改善社區的人流網絡和通風情況，讓當區居民能舒服地享受康樂及文化設施，因此這個項目一直大受好評，相關的設施的使用量也相當高。這個案例亦示範了什麼是以人為本的建築設計。

↑ 圖書館及體育館外仍留有大量公共活動空間
↓ 體育館室內運動場

依山佈置的
大學校園

香港科技大學
Hong Kong University of
Science and Technology

● 西貢清水灣

1987 年香港政府計劃在香港興建第三所大學，務求在 1997 年前增加大專生人數，以應付因移民潮而流失的人才。香港政府選址西貢大埔仔前高希馬軍營（Kohima Barracks）來興建科技大學，計劃將分兩期竣工，第一期是1991 年，第二期是 1994 年。當年香港政府以公開設計比賽的方式招聘建築師，每個設計團隊需要提供規劃方案，由於整個項目龐大，而且相當矚目，因此引來多間建築師樓參與競賽。大學方面亦找來五名專家審視方案，三名來自本地，兩名是來自海外。

在眾多方案中，香港大學建築系黎錦超教授聯同香港本地的王歐陽建築師樓的方案，得到了三名評審的最高評價。因此被選為這次比賽的第一名，而第二名則由關善明建築師樓聯同 Percy Thomas Partnership 建築師樓獲得。由於第一名的方案並沒有得到全部評審的一致支持，他們便把第一及第二名的方案都交給大學規劃管理小組來作審視。

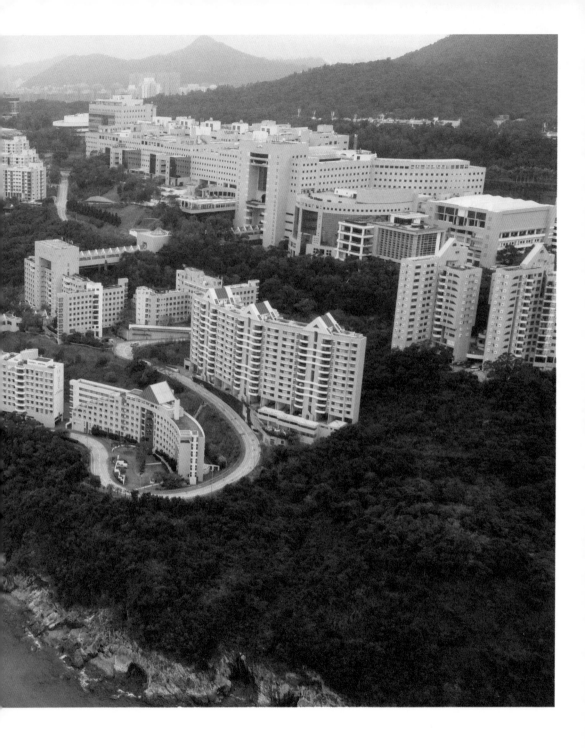

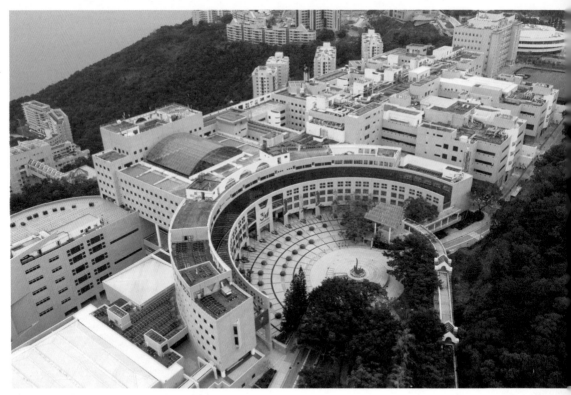

↑ 最終方案以「T」字形為基礎

黎錦超教授 + 王歐陽建築師樓的方案

此幅土地雖然背山面海,但是大部分地方均是山坡,而且有高度限制,因此黎錦超教授和王歐陽團隊所設計的方案是儘量避免進行大規模的開山劈石工程,從而減低建築成本,他認為當年香港大學缺乏一個核心空間讓學生們能凝聚在一起。

黎教授在香港大學任教超過二十年,他深明「大學之道」。他認為建築學是人文主義的精神,而大學之道並不只是知識傳授,而是希望鼓勵學生能夠交流與討論,從而在辨證及反證的過程中尋求更高領域的知識。他認為知識的傳播不只是限於教室內,希望能夠利用校園不同的區域來進行教學活動,從而增強整間大學的凝聚力。

為了有效規劃,他將工業學院與商業學院各設一座樓,每一座主學院都是四十八米闊的長方體,兩個學院之間是一個巨大的天幕,就如一條大學街道、知識的市集一樣,這亦是整個校園的核心區。這一個大型公共空間

從南至北連接各主要教學大樓。學生宿舍及教職員宿舍便依山勢佈置，在海邊較為平坦的地方設置運動場及游泳池。

他以一個四十八米乘四十八米的規劃單元來做每組學院內的主要功能區，每一個單元區內有課室、實驗室、演講廳、辦公室等不同空間，而每個單元內亦有庭園，讓陽光能照射到各課室及辦公室等空間。

關善明 + Percy Thomas Partnership 的方案

關善明及 Percy Thomas Partnership 的方案，簡單來說是一個「T」字形的規劃，橫向部分是各學院大樓，但他們並沒有採用中央大學街，反而是一連串的庭園空間來作主線。他們的方案是希望各學院都能建立一個內園，讓陽光能照耀至各間課室或辦公室，而這個內園格局有如一連串的四合院，使內園能成為每個小區的凝聚空間。考慮到山勢問題，他們安排了依山而建的走廊和電梯來連接山下各部分，各依山而建的學生宿舍或教職員宿舍便分佈在這個垂直軸線的左、右兩邊，最後在海邊設置大學的運動場及游泳池。

關善明及 Percy Thomas Partnership 同樣認為建築物不應該以浮誇和破壞生態的方式設計，所以整個科技大學並沒有任何主體建築，整個大學校園多數都是四四方方的長方體建築為主，唯一特別便是在主入口的建築呈半圓形，以點綴整個校園並標示出主入口的獨特性。

為了要降低成本，外牆設計上均使用了簡單的白色瓦片，這不但能節約成本，也同時減少使用玻璃的面積，從而降低各院校校舍在夏天的受熱情況，由於整個校園均使用白色瓦片，同樣令整個校園建築變得統一，亦與四周的綠化空間造成強烈對比。

→ 黎錦照教授與
王歐陽建築師樓的方案

圖片來源：《筆生建築》

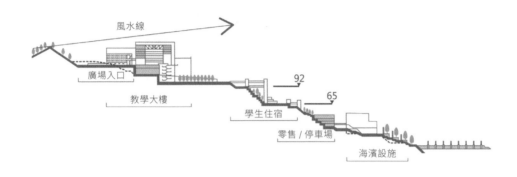

風水線

廣場入口

教學大樓

學生住宿

92

65

零售 / 停車場

海濱設施

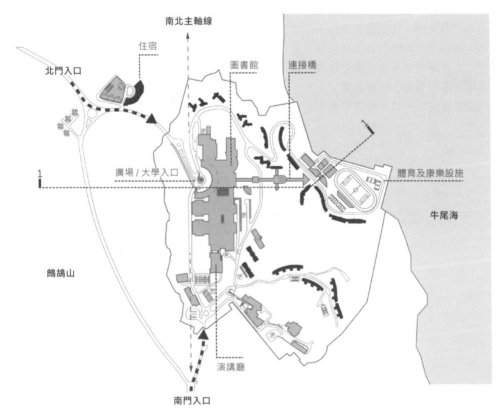

南北主軸線

住宿

北門入口

圖書館

連接橋

廣場 / 大學入口

體育及康樂設施

牛尾海

鷓鴣山

演講廳

南門入口

設計比賽的爭議

由於這兩個設計方案都不俗，而且初期的建築預算中，兩個方案的造價均為每平方米大約為四千五百元，所以在設計上和成本上均相若。不過，第二名方案得到十五名小組成員一致支持，所以最終便使用了關善明建築師樓聯同 Percy Thomas Partnership 建築師樓來作為興建方案。但是這個決定引來海外評判的公開抗議，因為當日比賽規則列明獲得第一名的方案便會被大學採用，認為大學方面並沒有尊重設計評審的意見，因此在一時間成為建築界的國際醜聞。

在工程進行中，雖然當時其中一個主要贊助機構香港賽馬會已經提醒大學，他們發現八十年代尾的建築成本大幅漲價了很多，校方亦已預備了一億元作為通脹備用，但亦無法追上實際的通脹情況。

當第一期工程完成後，政府發現整間大學的建築成本由當時預計的每平方米四千五百元大幅增至每平方米約一萬一千元左右，超支一倍，當時籌委小組的主席鍾士元爵士，亦需要接受立法局質詢，他的解釋是這所大學不是勞斯萊斯級的學院，並沒有胡亂花費，只是因為建築材料成本在興建期間大幅增加，因而令當日的預算變得不準確。其實這所大學的建築開支都是以「應用則用」的原則來處理，只是當日的預算出錯，導致大幅超支。

儘管黎錦超教授在香港建築界的地位舉足輕重，是無數本地建築師的恩師，甚至可以說是香港建築界中的傳奇人物，但是他生前贏出的兩個大學規劃方案均沒有被興建，而香港並沒有黎教授興建的作品，這絕對是一個永遠的遺憾。

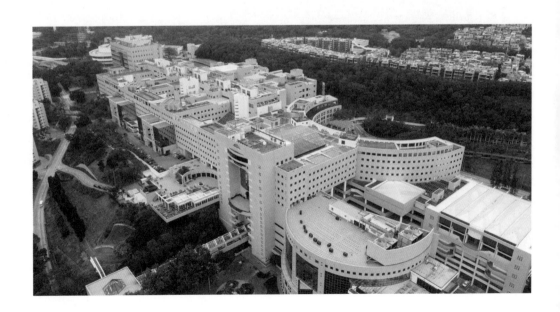

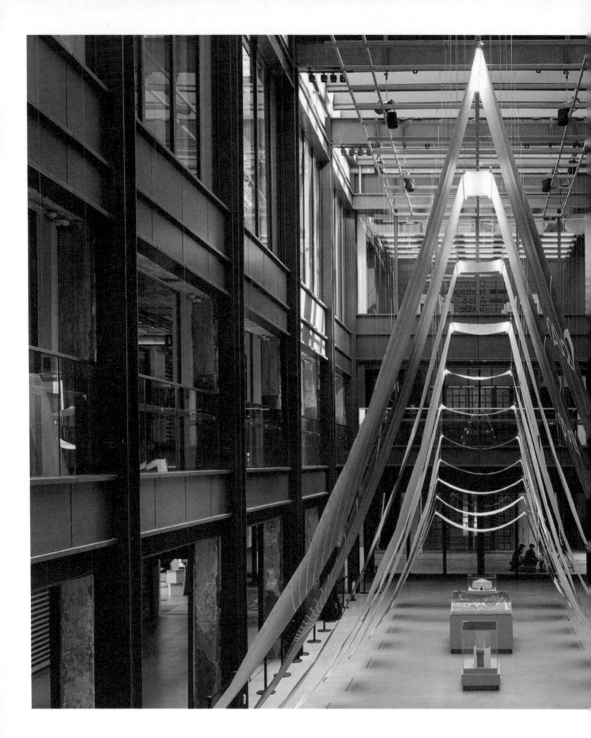

新界區 NEW TERRITORIES - C03

由棄置的工廠變成藝文區

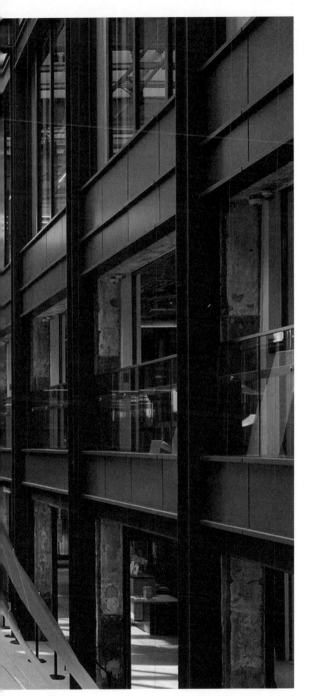

南豐紗廠
The Mills

● 荃灣白田壩街 45 號

隨着香港經濟轉型，本地的輕工業陸續遷離香港，在荃灣著名的南豐紗廠，亦隨着輕工業的北移而空置多時。由於這家工廠是南豐集團起家的地方，因此家族成員一直不想賣掉這間工廠，直至近年才重新被活化。

南豐紗廠位於荃灣傳統工業區，分為四號廠、五號廠和六號廠，三間廠排成一個「L」形。工廠在業務移離之後一直只作貨倉用途，直至出現兩個契機，南豐集團決定重新活化這三座舊廠廈。第一個原因是有中環 PMQ 活化工程為借鏡，第二個原因是政府推出的活化工廈計劃，得到政府在政策上的支持，集團便決心把這間工廠發展為藝術中心，並開始在集團內部做初期的設計與研究，然後再找建築顧問——TCA Architect 來進行後期圖紙送審和招標工程。

圖片來源：Napp Studio

新主入口

六號廠

商店

商店

中庭

五號廠

商店

新主入口

商店

四號廠

重新規劃

這間工廠原是紡織廠，他們利用「Textile」這個概念來分拆成Tech（科技）和Style（風格）兩個概念，因此進駐這裏的商店很多都是與設計、科技、生活文化有關的店舖，並能享用一個較低廉的租金，連香港設計中心也在此處成立他們的辦公室。

由於這家工廠原本的用途完全被改變了，所以在功能佈局上和入口的設置也有明顯的不同。這家工廠在白田壩街與青山公路之間，工廠後方還有一條後巷連接白田壩街，這條後巷便是工廠昔日重要的送貨通道。首先建築師在青山公路一邊，削走了六號廠部分空間以營造一個新的主入口，並打通至後巷通往後面的白田壩街。有了這個新主入口，南豐紗廠打通了一條新街道來連接白田壩街與

青山公路，無形中帶旺了內街的人流，也改善了小區內的人流交通，而這個新主入口亦在首層連結六號廠和五號廠，方便出入。

四號廠、五號廠和六號廠是三個獨立建築，在原設計的功能上也是三座大廈獨立運作的，但活化後為了更有靈活運用這三幢建築，建築師把三座建築物打通相連在一起。由於各廠房的層高都不同，因此建築師選擇在主入口六號廠上方的第四層加設一條連接橋，連接五號廠及六號廠，然後在四號廠及五號廠之間亦加設一條樓梯，這樣參觀者便可以一氣呵成地遊覽三個廠房。為了善用每一處空間，建築師亦強化了在六號廠低層屋頂的結構，好讓此處變成一個綠化公園，並且可以在此處種植不同的樹木，成為工廠區內少數的空中花園。

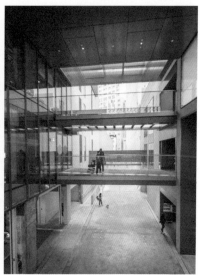

↑ 保留昔日的樓梯
↗ 新改建的主入口
↓ 打通了六號廠房的樓板，改建為高樓底中庭。

更改結構、創造空間感

由於原廠房是一個接近密不透光的空間，並不適合用作展覽，因此建築師在六號廠中央打通了一大片樓板，營造一個新中庭效果，讓這處可以用作藝術和文化展覽，也創造了美麗的空間感，昔日廠房設置成商舖。這樣的改動，讓一個灰灰暗暗的工業空間，變成了一個特高樓底的藝術空間。在這個特高的中庭空間之上還加設了天窗，讓陽光可以透至整個展覽空間，這裏可算是荃灣區內少數有高樓底的展示空間。

有這樣一個特殊空間，便非常適合舉辦展覽和活動，亦可以在中庭展示大型展品。例如香港建築師學會便在此處舉行了 2020 年度香港建築師學會周年大獎展覽，負責展覽設計的 Napp Studio 巧妙地從天窗上吊下帆布來展示得獎作品，各得獎作品打印在這些帆布上，從不同的高度垂吊下來，形成一個殿堂效果。他們通過簡單的概念，將建築與紡織兩個元素結合起來。

東邊的五號廠層數較多，因此低層用作商店，高層用作辦公室和工作室，但是建築師並不想這裏只是沉悶的工作空間，所以在上層也創造了一個大中庭，讓此處也可以進行不同的展覽，也可作為多用途活動空間。四號廠房雖然沒有大中庭，但是建築師也巧妙地在末端創造了一些多用途的活動空間，使這座建築能進行更多類型的活動。

提升消防安全

活化建築與保育建築的態度有一點不同，如果這個項目只純粹是一個保育項目，建築師並不會作如此大的改動，但是他們這次所選擇的態度是一個全面活化的態度，因此便作了很多重要的結構改動。由於拆除了一些樓板之後，結構的穩定性會有明顯的不同，結構工程師需要在室內加設不同的鋼柱和鋼樑來穩固更改後的結構。

另外，由於整座大廈的結構都有大幅改動，防火分區自然有明顯改變，因此建築師需要在走廊上加上防火捲閘來重新設置各防火分區，並且加設消防樓梯來滿足消防要求。昔日的消防樓梯很多都是開放式的，在這裏不能夠用作消防逃生之用，因此建築師便在這些樓梯前加設了防火門，以滿足現代消防樓梯的要求。但原本保留完整的地方，例如在四號廠的一條消防樓梯，他們便原汁原味地保留延用。

總括而言，建築師巧妙地善用了這座大廈故有的特色和原本的設計，並作了適當改動，將此座密不透風、沒有陽光的舊式工廠，改建成新的購物和藝術熱點，確實是神來之筆。

活化香港
古建築群

由於香港地價太高,香港保育建築之路從來都是難行的,但是隨着近年香港市民對保育建築的關注度提高了,很多舊建築都嘗試活化,荃灣的三棟屋博物館和在深水埗的雷生春便是兩個比較成功的活化例子。

香港發展急速,很多市區內的古建築如舊香港會、舊郵政局等都被拆卸了。不過,在八十年代,香港的地鐵線延伸至荃灣,並無意中發現了這個舊屋村──三棟屋。三棟屋是香港本地典型漁村,這個建築群面積不大,也很有當時的香港特色,因為當時的治安不好,建築群的外圍全是實牆,圍牆上沒有窗戶,可避免賊人經窗戶潛入內偷東西。基於保安理由,居民的住宅多數是內向的。由於整個住宅建築群都被密封的圍牆所包圍,因此內裏的迴廊便是居民最主要的採光及通風口,並能帶動空氣流動,解決香港亞熱帶的氣候問題。

三棟屋原為陳氏家族的客家圍村,陳氏圍村始建於 1786 年(乾隆五十一年),陳家的後人陸續開枝散葉,並在三棟屋四周興建自己的居所。後來因應政府需要收地興建荃灣地鐵站,陳氏後代便在荃灣別處另外覓地來興建三棟屋村,而最核心的三棟屋被保留下來。

↑ 長房至四房間的回廊
↗ 三棟屋內的陳氏宗祠

三棟屋以一個類似四合院的格局來設計，但三棟屋並沒有一個大中庭的，亦沒有四合院「一進、二進、三進」的格局，反而是向左右兩側發展，配以回廊，以中軸式設計，中軸之上是陳氏宗祠，祠堂的中央放置了三盞大燈，每當有男丁出生時，便會點燈，正所謂「繼後香燈」。左右兩側有三個廳分別為長房至四房的故居，四房的面積相若。長房和二房是靠近祠堂的，其他橫屋則設在左、右兩端的位置，而且面積明顯比長房至四房細小，亦與長房至四房之間以走廊來分隔，盡顯長幼有序的傳統。

每一房人都是有自己的獨立生活空間，無論是長房至四房或是兩側的橫屋都有自己獨立的廚房、起居間、寢室。每間小屋都有自己的小天井用作通風，在天井的四周便是該房的起居室，在大的起居室之上便是寢室。

由於荃灣一帶早期的客家人大多務農為生，所以祠堂以北的地方便是收藏農作物的地方，現在用作展廳。外圍的工作間和洗手間成一個「C」字形，並包圍着三棟共六個單元的起居屋。由於整個建築群分上、中、下三排，並由三條走廊來分開每排建築，而每個廳的中央都有一條橫樑穿過起居室，因此稱為「三棟屋」。

體驗香港早期的建築工藝

三棟屋其實已是超過一百年的建築，但仍保存良好，主要原因是在於它的用料與製作方式。三棟屋的主結構是青磚牆，青磚是用窰燒成的，所以相當堅硬，更是「雙隅牆」並以「三順一丁」的方式來砌牆。「雙隅牆」即是雙層磚牆，兩層之間有空隙，可以增加建築的隔熱與隔聲的功能。「三順一丁」的意

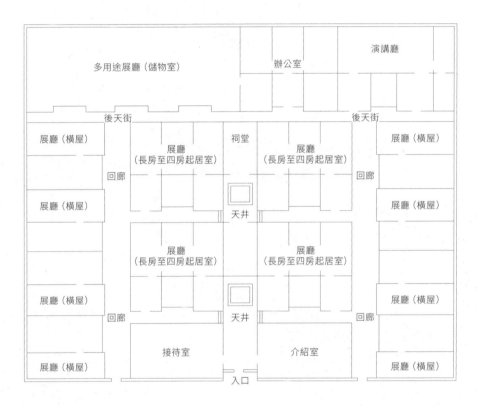

思是橫直的排法，「順」是橫排、「丁」是直排的，這種排法讓橫磚直磚互扣在一起，並在外牆加上灰沙批盪，從而加強結構的穩定性。

另外，三棟屋部分的牆是由「夯土牆」所組成的，這是就地取材的方法。傳統建造「夯土牆」的方式是先以木板來劃定牆身的厚度和範圍，然後加入高黏性的土壤，工匠持續在土壤上夯砸來使牆體牢固，這亦是古代長城的建造方式。不過，三棟屋則使用了「泥磚」這個方法，即是在黃花沙裏加入禾稈草、蠔殼灰、蔗糖和水，並在木模內夯打至堅實，脫模風乾後便製成「泥磚」。工匠隨後用「泥磚」砌成磚牆，並在牆上加灰沙批盪來避免牆體爆裂，所以三棟屋內的「夯土牆」經歷了過百年還能保持完整。三棟屋內每個單元的屋頂用了灰黑色的瓦疊砌成斜面屋頂，這亦是中國建築常見的做法。每排灰瓦之間有筒瓦，這是用作覆蓋瓦片之間的夾縫，可防止屋頂漏水，亦可以排走屋頂的雨水。

初試活化建築

香港大學建築系劉秀成教授一直有研究香港本地的古建築，恰巧，當時旅遊業議會邀請他來研究哪些古建築值得保留，並嘗試活化這些古建築，以開放給本地或其他國家的旅客參觀，務求為香港帶來新的旅遊景點。劉教授認為三棟屋是一個合適的項目，由於這座建築結構保存得不俗，而且原貌保存理想，所以他認為三棟屋適合簡單改造，便能繼續使用。不過，問題是如何去為這座古建築物帶來新的靈魂呢？

劉教授和研究團隊向政府建議，將附近一帶的土地改變成一個有中國特色的公園，並將三棟屋原件保留，只需要在入口附近的個別展廳內加入空調設備，並改建部分空間用作洗手間，這樣三棟便改建成一座博物館。能原汁原味地將香港的鄉村生活和屋村的設計展示給本地和海外旅客，亦能為香港一代歷史作出一個重要的見證，讓大家知道昔日香港新界是如何發展的，亦為荃灣區帶來新的旅遊景點。

劉教授除了希望保留建築物硬件原貌之外，他還希望保留這座建築物的精髓——自然通風，三棟屋之間的迴廊雖然窄，但是有效地形成自然對流，因此在這個活化項目中並沒有加建任何玻璃蓋來封閉這些迴廊。這個活化計劃原汁原味地保留這個建築群，同時為舊建築物帶來新功能，因此這項目啟動多年後，仍沿用這個方向營運，為香港的歷史出一分力。

這個計劃的成功為香港未來的活化計劃作了一個重要的示範，可算是香港活化建築計劃的一個里程碑，若要活化古建築便先需要為古建築找來一個新的靈魂，讓他有新的功能，才能把這座古建築的壽命延續下去。總括而言，這個項目的規模雖然不大，但確實對香港保育發展作了一個重要的啟示，讓古建築的使命和精神能夠延續下去。

打破黑盒
挑戰設計常規

車公廟體育館
Che Kung Temple
Sports Centre

● 沙田頭沙田頭路 10 號

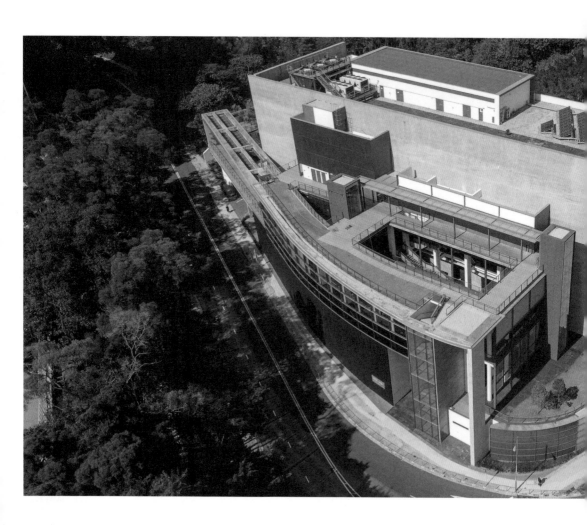

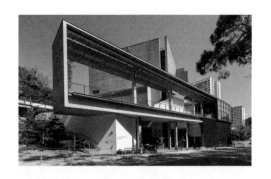

由於香港土地資源短缺，政府建築物的設計多數會集多個功能於一身，例如各區的市政大廈裏包含着街市、圖書館和各政府部門的辦公室等設施。在沙田秦石邨附近的車公廟體育館同樣要面對這個情況，需要在同一幢建築內安放多種體育設施，但今次負責設計的建築署建築師溫灼均採用了與常規不同的手法，並銳意創造動靜皆宜的空間。

這幅地皮位於斜坡上，而且成三角形狀，背向一個小山嶺與秦石邨相鄰，這個小山嶺是該區的風水山嶺，與沙田區內最重要的寺廟——車公廟背靠同一個山嶺，所以此地段比較特殊。

車公廟體育館包含了一個多用途主場，它可轉用作兩個籃球場、兩個排球場或八個羽毛球場，另外還附有乒乓球室、多用途活動室、舞蹈室、兒童遊樂室和健身室等多種運動設施。體育館內最重要的空間是這個多用途主場，但由於此幅地皮的闊度不足，所以兩個籃球場屬垂直分佈，而不是用常見的平行佈置，其它的小型活動區便設在兩個籃球場樓下。因此這座體育館的主體建築是一個長方體，而餘下的三角形空間便成為露天花園，為這個小區提供了休閒空間。

體育館內大部分設施如籃球場、羽毛球場、排球場、乒乓球室、跳舞室等在燈光設計上都有特定的要求，所以都是在一個沒有窗的室內空間。若建築師只單純地將所有功能堆疊在一起時，這個建築物便會變成一個龐大的黑盒，與附近的民居和背後的山嶺格格不入。建築師認為建築物除滿足功能上要求的同時，也希望能夠為市民提供一個怡人、舒

↑ 開放式主入口增加通風效果

適的空間，而且此體育館可以說是民居與這山嶺之間的媒介。因此，負責此項目的主建築師溫灼均希望此建築能將綠化與建築空間連成一起。

「動」與「靜」

車公廟體育館的大三角形地盤置入一個四四方方的主體建築後，便剩下一個頗大的三角形空間。建築師把這個三角形空間分切成兩個三角形花園，作為建築物與四周馬路的緩衝區。不過，建築師並不只是將這些剩餘空間設計成一個普通的露天花園，而是一個多層次的露天花園，設置在主地盤外圍，加建行人橋來連接，使主體建築之外形成一個中庭的空間。

這個中庭花園種植了不少樹木，讓樹木來為此空間遮蔭，並為市民帶來一個溫馨寧靜的感覺。這個空間亦可作為賽事前後的熱身和集合區，成為主賽場的緩衝區域。

表面上，體育館是一個全動態活動的空間，但是秦石邨、新田圍邨一帶均是一些比較舊的公共屋邨，該區的老人家也不少，建築師需要在此體育館內提供一些靜態的空間來讓老人家使用。因此，體育館主體建築對外的空間，在不同層數都設置了大大小小的花園，而在建築後方也設置行人橋連接後山部分的花園，與山嶺連成一氣，讓當區居民可以在此處晨運、乘涼、賞花、賞雀。

一樓平面圖

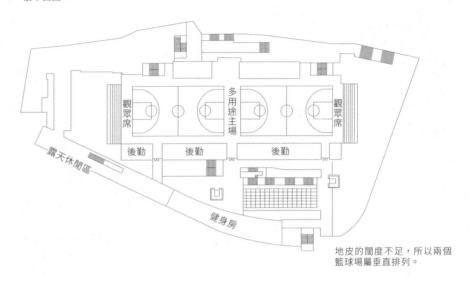

地皮的闊度不足，所以兩個
籃球場屬垂直排列。

地下平面圖

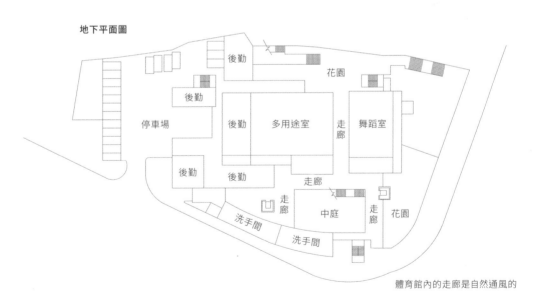

體育館內的走廊是自然通風的

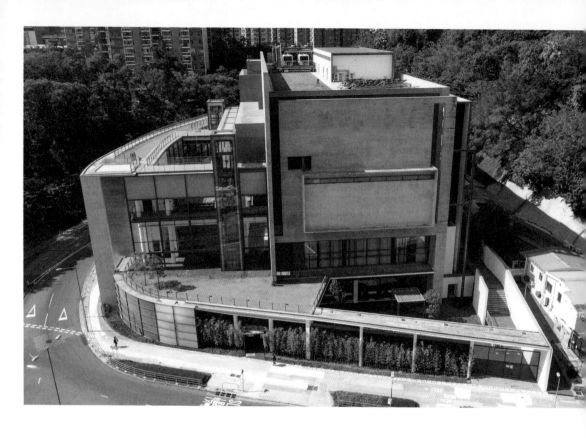

通過陽光來體驗建築

一般舊式體育館均是一個黑盒似的空間，沒有特殊的空間體驗。市民由主入口乘電梯到達球場，活動完成後同樣搭乘電梯離開，一個平淡乏味、完全沒有體驗的旅程。

為了打破全黑盒的常規，並希望市民可以親身去體驗這座建築，建築師刻意在連接不同室內空間的通道上加設天窗，甚至把這些空間設計成全開放或半開放式，讓市民可以在此處感受陽光與空氣。在主入口的中庭花園

更能感受到陽光的變化，無論日出或日落，都能感受到大自然的存在。

從兩個入口處的露天花園通過兩條露天樓梯，緩緩步行至上層的花園以及其它功能區。進入室內的兒童遊戲室，小孩們可以在花園旁玩耍。到達第二層時，便是跳舞室及多用途活動室，這兩個活動室均被花園包圍，而跳舞室更有落地玻璃，讓使用者可以充份地感受到室外的陽光。在跳舞室及多用途活動室之間是一條斜坡，讓市民可以慢慢地在陽光之下，緩緩地步行至最高層的兩個

室內籃球場，而籃球場之外，亦有兩條橋連接頂層的室外花園。至於為不便於行的人士所設置的電梯也有全落地玻璃，同樣可以盡覽室外景色。

「粗」與「滑」的對比

為了增加建築物的層次感，建築師採用了清水混凝土來作為體育館的主要外牆材料，當陽光照射在粗糙的混凝土牆上，便能夠反映出建築材料的質感。建築師為了要營造多個層次的效果，選用了兩種不同的清水混凝土，一種是平滑的，另一種是相對粗糙的。兩個不同表面效果不是後期製作的，而是做混凝土紮板時所選用不同的木板來造成的，因此建築師與施工隊在前期的準備功夫一點也不少。

除了兩種不同的清水混凝土之外，建築師還巧妙地用白色的油漆來做批盪、平滑的玻璃和木紋條來作裝飾，這樣便使整座建築物能有「粗」與「滑」，「實」與「虛」的對比，令整座建築變得甚具層次感。當這體育館在背後綠油油的山嶺襯托之下，便變得更為奪目。總括而言，這座建築物有如城市與園林之間的一個媒介，建築師巧妙地將山景與不同座向的露天花園等綠化元素，慢慢地融入在建築之中。利用陽光來引領市民慢慢從主入口，步行至最高層的室外花園，通過自身體驗來感受不同的空間驚喜，讓市民可以通過建築這個媒介去欣賞這個山嶺，亦能讓他們感受到陽光為這所建築物帶來的不同感覺。最重要是能夠通過建築來反映人與空間的關係，建築物不只是一個滿足功能上的硬件，而是一個能體驗心靈的空間。

↘ 採用了清水混凝土來作為體育館的主要外牆材料
↓ 主入口前的露天花園

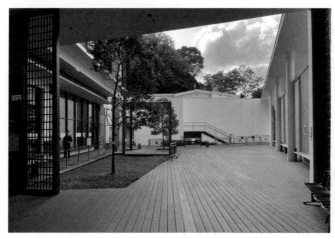

臨終的
心靈安慰

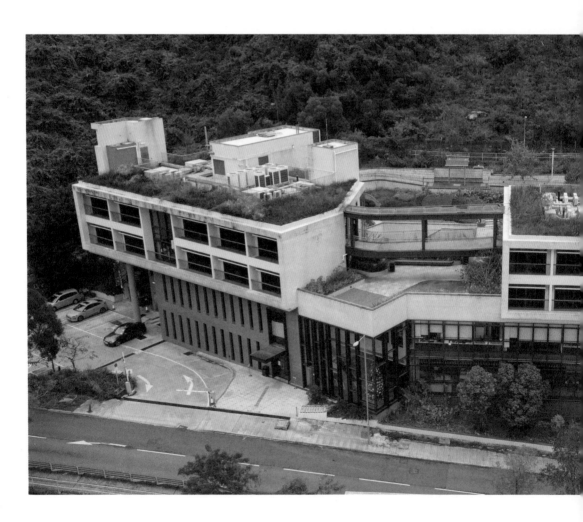

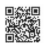

在香港如此狹小的居住環境，若要活得有尊嚴已不是易事，若要死得有尊嚴更是一件艱難的事，對一名臨終病人來說，金錢、名譽、權力，甚至時間都沒有意義，他們或者只求舒舒服服地等待那天來臨。善寧會成立於1986年，致力推動香港發展優質的寧養紓緩照顧服務，1992年成立香港首家獨立的寧養護理中心白普理寧養中心，1995年該中心移交醫院管理局營運。2017年成立以病者及其家人為服務重心的獨立寧養中心，賽馬會善寧之家。

賽馬會善寧之家得到政府及賽馬會資助，在沙田亞公角山上設置一座為善終病人居住的家，這裏雖然有醫護當值，亦有基本醫療設備，但他們的宗旨並不是治癒疾病、延續生命，而是令入住的病人過好餘下的日子。對臨終病人來說，等待死亡的過程可能才是可怕的，因為疾病帶來的痛苦令生命中的喜樂都瞬間消失了，因此善寧會的服務宗旨是盡可能紓緩他們的痛楚，並讓他們能享受最後的光陰。

負責這項目的創智建築師樓（AGC Design）將這座寧養院設計成一個「家」的感覺。每個房間都是獨立套房，雖然設有標準電動病床，但房內設計沒有採用常規冰冷的白色油漆和灰色的膠地板，而是用上家居常用的米白色油漆再配以木地板，拼上木條裝飾和咖啡色窗簾布。每間房間均設有獨立的洗手間、備餐區及雪櫃。除了有方便病人出入的電動沙發輪椅，亦備有沙發床，可供家人留宿。讓病人與家人共渡最後的時光。每個房

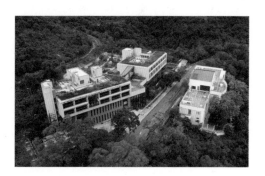

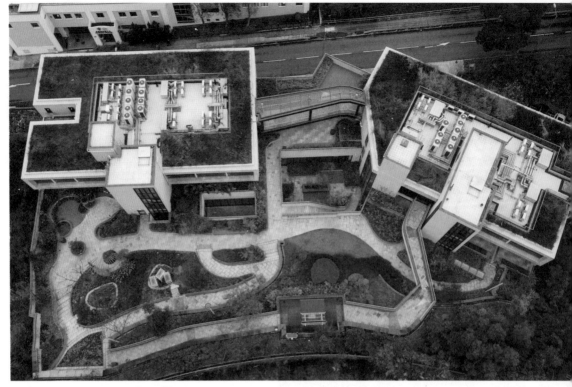

↑賽馬會善寧之家分為南北兩座容許空氣對流

間都有落地大玻璃，設有露台，讓每一個病人都可以感受到陽光和新鮮空氣，這是一般醫院難以提供的。

讓大自然來治療

善寧之家的地理環境相當優越，背山面河，唯一問題便是前方有一座低層建築，所以將餐廳、演講廳、辦公室、靜思廳、殮房和告別室設在地下和一樓，讓各房間可以設在二樓和三樓，從而有較好的景觀。另外在建築佈局上，建築師將善寧之家分為兩部分，並且以一個「V」字形來排列，所以大部分的客房都可以遠眺吐露港一帶的景色，或者是面向山林的景色。部分房間的露台就連着花園，這個花園不只是一個純粹觀賞的花園，這處種植了不同的植物，當中包括迷迭香、薄荷、九層塔等香草，這些香味能刺激食慾，用花香來代替藥水味，為病人帶來愉快的心情。

除了顧慮到房間的景觀之外，還考慮到環保通風的問題，從而避免屏風樓的情況出現。建築師使用清水混凝土來作為主建築部分外牆材料，並附以綠化天台，務求與四周的環

境儘量融為一體。由於露天花園是設在二樓，並有室外樓梯通往一樓，以及用斜坡連接三樓的房間，斜坡緩落，通道寬闊，方便輪椅使用者，甚至方便病床在通道上推行。由於此院舍遠離市區，所以這個花園不時會有一些野生雀鳥或昆蟲，讓雀鳥聲與蟬聲來活化整個花園，使病人切切實實生活在一個優雅的環境中。

在善寧之家這個項目中，建築師的任務不是去建設一座最有效的醫院，而是去創建一個平台讓臨終病人在離世前能再次感受生命，為晚期病人提供紓緩治療，更重要是能夠讓病人與家人分享生命，創造對話的空間，讓他們可以在臨終前，對他們說一句：「我愛你」、「對不起」、「我永遠都會懷念你」。

心靈治癒

正如 IT 界巨擘喬布斯離世前的一段文字記述：世間上最昂貴的床，便是病床，因為它會拿走你的夢想，拿走你的希望，拿走你的喜樂。

↓部分房間景觀可遠眺沙田馬場

香港新建築技術

創新斗室 InnoCell
● 大埔創新路 1 號

香港政府在大約二十年前，開始大力推行IT科技創新研發項目，在吐露港一帶找來一幅美麗的土地，並發展成為現在的香港科學園。香港科學園儘管背山面海，但是交通不便，而且該區沒有任何酒店或住宿服務作為配套，因此科學園在園區旁找來一幅小土地，以興建一座為科研人員而設的生活居所。

香港科學園的定位是希望引入香港及境外初創企業來這裏，逐一打造成為香港的矽谷。為了要達至這個目標，各間公司都希望能招聘到世界各地的專才來港，只是這些海外專才卻不能在園區內居住，因為園區內並沒有酒店。離科學園最近的酒店，便是較遠的大學站或跨區酒店，科研人員花不少時間往返園區及酒店，頗為不便。

為了解決這個問題，科學園在園區旁的土地上發展一個可容納五百個床位的酒店式公寓項目，招聘本地歷史悠久的建築師樓——Leigh & Orange Architects 來負責建築設計及管理，並邀請 Mines Archgroup 來負責設計這項目的公共空間。這幅土地雖然在平地，但是它的面積很小，有不少土地上的限制，包括樓宇高度及出入口位置，而建築物需要在不同的道路旁作出退台（Set back），因此建築物可發展的空間不多。在這些限制下 Leigh & Orange 決定把創新斗室設計成一個三角風車形的格局，因為這塊土地一邊向海、一邊向山，另一邊向內園，風車形的格局更能因地制宜。

科研人員的家

三角形的格局中央部分除了是基本的電梯大堂，更提供了一個垂直互通的共享生活空間（Co-living space），讓科研人員有一個家的感覺。由外國招請的科研人員在香港停留數星期甚至長達數年，因此他們不想這座酒店為科研人員帶來冷冰冰的感覺。

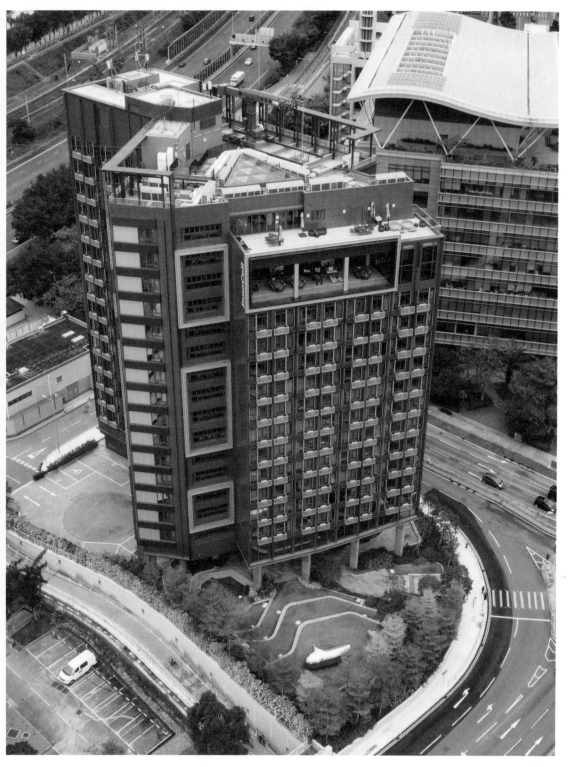

創新斗室的前瞻性設計發展模式是建構一個自給自足的深層社區連結，讓入住的創科人才在享受他們個人組合式單位的同時，能夠與其他住戶相連互動，享受全天候多元化「共同工作和共享生活」的住宿體驗。建築的每一層都有共享公共空間，促進住戶之間的個人化體驗和交流。創新斗室有四種模組化房間類型：單人房、雙人房、家庭套房和 The Powerhub。The Powerhub 是一個創新共享工作及生活空間，由八間連接共用工作空間的獨立房間組成，方便團隊聚居。

中庭為具有特色功能的公共區域，包括商務樞紐、互動遊戲空間、音樂室、健身中心、閱讀休息場地、共用烹飪室等。不同樓層通過健康樓梯和中庭空間相互連接，以便住戶可以在個人起居空間和公共生活區域之間輕鬆走動，共同工作，促進意念交流，並且一起消閒娛樂，放鬆身心。這個項目正是匯合「工作、生活、玩樂、學習」的一個典範例子。

建築師還刻意在三角形邊安排整列窗戶作通風換氣，讓這個共享生活空間能有自然通風及採光，不單可以使「斗室」變得更環保，

還可以讓住客體驗到與一般酒店或辦公室不同的空間。

挑戰新建築技術

在 2018 年，香港政府推行建築 2.0 的構想藍圖，希望本地的建築業界能引入新的建築技術，務求將香港的建築智能現代化及數碼化，以提升工程效率、工程安全並解決建築工人斷層的問題。其中一個核心項目便是利用組裝合成建築法（Modular Integrated Construction，MiC）這技術，而 InnoCell 這個項目便是在這段時間開始設計的，香港科學園作為一個大力推行研發及新科技的機構，他們更有使命去嘗試新的工程設計技術。

組裝合成建築法簡單來說是預製件技術（Prefabrication Concrete）的進化版，它將一部分空間預先在工廠生產，然後再運至工地組合。這個技術不單將結構與牆身部分預先製成，而且可以將機電、裝修甚至家具等工序都一併在工廠預先完成，以減少工地的施工時間，工地所產生的噪音與空氣污染亦可大大降低，對質量、環境與安全都有所提升。

由於 InnoCell 是香港首批 MiC 的試點項目，無論設計團隊及業主方都沒有實踐經驗，他們一步一腳印、一邊設計、一邊研發這些新技術。若要使用組裝合成法的先決條件，便是盡可能用相同的單元組合，讓工廠重複生產，減少模具和材料開支，這樣便能大大增加成本效益和減少施工時間。因此這座大廈的客房都是建基於十四至十八平方米，家庭式單位則是三十六平方米，這樣工廠便能夠大規模地以同一個單元模組去生產。

C07　　InnoCell 成一個三角風車形的格局

由 MiC 單元所組成的房間

房間　共享生活空間　中庭

↑位於 2 樓的小型演講廳

圖片來源：Mines Archgroup

建築師為了盡量增加每層 MiC 的面積，盡可能減少需要在現場進行混凝土施工的部分。每層主結構樓梯和電梯才需要現場施工，客房與公共空間部分則在工廠生產 MiC 單元。由於整座大廈大部分都以 MiC 單元拼合，所以結構的穩定性會相對削減，因此建築師把這座大廈設計成三角形，以便能穩固整座大廈的結構。另外，使用 MiC 這個技術最大的難度是需要極精準的施工，因為每一個 MiC 單元拼合時的誤差只有二毫米，一般地盤的工差是十五至二十五毫米，否則各單元便可能無法拼合，而整座大廈的垂直度、水平度都會因累積下來的錯差而受到很大影響，因此這對工廠及組裝人員來說都是超高難度的考驗。

吊運與運輸的問題

在一般的項目，吊運與運輸等問題都只是承建商的問題，很少需要設計團隊去處理。但如果每個 MiC 的單元太大的話，不但運輸時會有難度，而且吊運時也異常危險。所以，設計團隊便必須先去處理這些問題，而這項目單元都盡量設計成四平八穩的盒子，好像坊間常見的貨櫃般，只需要一般的貨櫃車便能從內地廠房運送到工地處並安裝。另外，為了要確保這些單元能從碼頭運至市區，每個單元的高度都需要控制在三點五米之內，因為香港市區的行車、行人橋大都只能容許四點六米高的車輛通過，考慮到貨車車架連車輪的高度已達一米，所以三點五米高的貨櫃是最為合適的。

另一個重要的技術問題是吊運，因為若是用上混凝土來製作 MiC 單元，每個單元連同家具可能高達四十多噸重，對吊運來說是很大的挑戰，因為承建商需要找來一台可承重六十

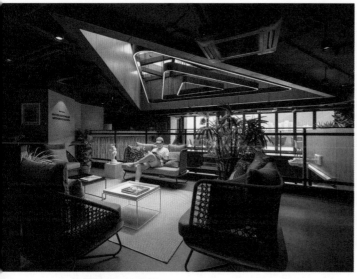

↑ 17 樓的公共生活空間
↗ 16 樓的小型活動空間

全頁圖片來源：Mines Archgroup

至七十噸的塔吊（Tower crane）才能吊得起這些混凝土單元，因此設計團隊決定使用鋼來作為 MiC 單元的主結構材料。鋼造的 MiC 單元若連同家具都大約只有二十噸，所以一部可承重大約四十至五十噸的塔吊便能夠勝任。不過，四十至五十噸塔吊都需要特別預訂，因為香港甚少有可承重超過三十噸以上的塔吊，這亦成為承建商的一個挑戰。因此承建商提供了 V.R.（Visual Reality）的科技去培訓前線工人及技術人員作吊運及組裝。

BIM 技術上的應用

MiC 的優點是能縮短工地上的施工時間，而工廠大規模的生產工序均是流水作業方式，所以一切裝配必須在設計階段中有充足的考慮。設計團隊引入建築信息模擬系統（Building Information Modelling，

BIM），預先在電腦上繪出 MiC 單元內的結構，機電管道、空調系統、吊櫃、入牆櫃、家電、外牆立面等所有部件，甚至連施工的流程也可以模擬，務求在設計階段已作了充足的設計及施工上的考慮，確保無誤差錯漏才交給工廠生產，而這些設計檔案亦可以用作將來的成本控制及合約管理等工作。

這次 Leigh & Orange 還與承建商模擬了一次從碼頭將 MiC 單元運至現場的路線，測試大型貨車能否順利通過所有橋樑及支路，擬定最適合的運輸路線，減少對公共道路日常行車的影響。由於 BIM 這套系統在香港還在起步階段，整個設計團隊投入了大量的資源來作人才培訓，以及電腦器材上的提升，簡直可以說是一項不惜工本的投資。

創新驗收模式

設計團隊除了要解決設計上的問題，還需要照顧施工送審事項，因為香港屋宇署及消防署等政府部門都需要在大廈建成後、裝修前驗收整座大廈以符合各項標準。由於這大廈大部分元件都在內地廠房生產，連帶大部分裝修甚至入家具都會在內地廠房完成。香港屋宇署驗收人員因疫情未能在組件裝修前親身到工廠驗收，若當 MiC 單元送至香港時，政府人員便無法完全驗收結構、水喉或消防部分的工序。這亦是各政府部門首次面對香港以外地方驗收 MiC 單元的難題。設計團隊和政府部門一同研討如何建立一個制度，讓設計顧問、建築師和工程師先去工廠檢測，然後再將這些單元運至香港組裝後，再讓政府人員一併在現場驗收。

另一個問題便是設計細部和結構安全上的問題，因為傳統的混凝土結構是一個整體結構，但 MiC 基本上是由中心主體結構再加上不同的鋼箱拼合，並非一個單一結構。建築物的細部、單元與單元夾縫驗收標準、施工方法如何滿足香港建築物條例的要求等，也需要政府人員與設計團隊一同研發出來的。

在這一個艱難的過程中，設計團隊還遇上了一個史無前例的難題——新冠肺炎。由於疫情關係，香港的設計團隊和承建商都不能去到內地廠房驗收，因此他們便需要與屋宇署和相關政府部門商討如何利用網上驗收方法，讓香港的負責團隊通過網絡去驗收這些 MiC 單元，免得工程大幅延遲。

總括而言，這座建築物是香港首次使用 MiC 技術的項目，InnoCell 確實創造了很多重要的指標，如地盤廢料減少了百分之七十，施工期間的空氣污染減少了百分之五十，施工時間縮短了百分之三十，這確實是很大的突破。香港的設計團隊亦學習到，不只是根據美學或功能去做設計，更必須同時考慮施工的可行性與流程，這是一般項目在設計初期未必會涉及的。

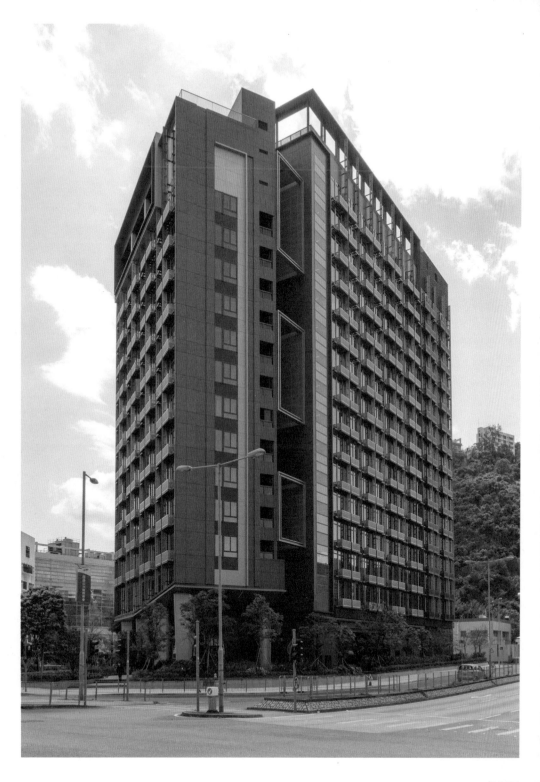

叢林中的佛寺

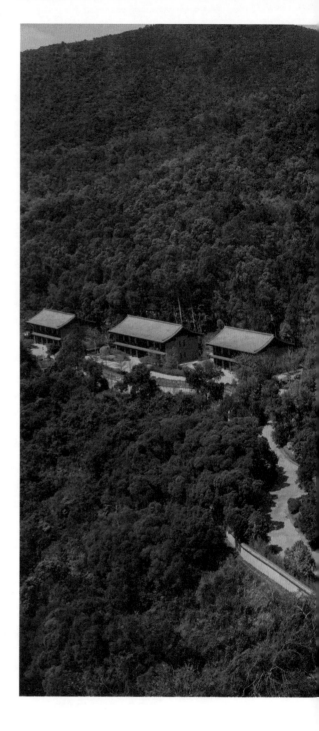

慈山寺 Tsz Shan Monastery

● 大埔普門路 88 號

位於大埔鄉郊的慈山寺由香港李嘉誠基金會私人擁有，李嘉誠先生信奉佛教，希望能夠在香港推廣慈濟善業，為信眾提供一個清修地。這裏是沒有骨灰龕，也不會發展成公開旅遊景點。整個慈山寺的佈局背山面海，中軸線對着吐露港，寺廟與四周山景融為一體，景色相當怡人，完全符合環山抱水的格局。當信眾進入慈山寺，第一個感覺是彷彿到了日本京都的佛寺，因為唐代的建築特色曾廣泛地流傳至日本與韓國，所以日本京都一帶的舊佛寺也是帶着濃厚的唐代建築風格。

整個慈山寺的佈局成「Y」字形，在中軸線上有三組建築，像四合院三進院的格局，中軸線的西邊是這裏的僧侶居住，中軸線的東邊是慈山寺另一個重要地標觀音像。當信眾經過主入口虎門之後，沿着斜坡經過落客處，來到一個小廣場，名為「四大部州」。這個小廣場便是整個慈山寺中軸線的起點。沿着樓梯慢慢步行至第一道主門「山門」，山門的左右兩邊設有兩個仿照日本東大寺的大金剛力士，它們是寺廟的守護神，用作震懾邪魔外

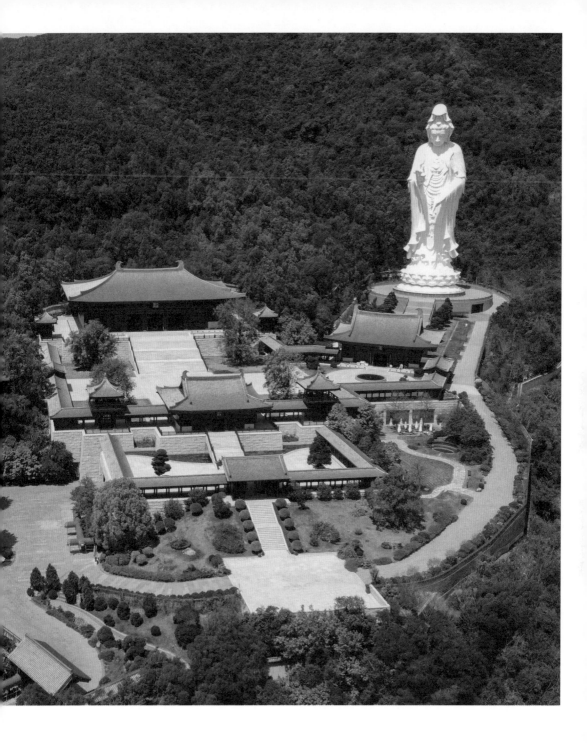

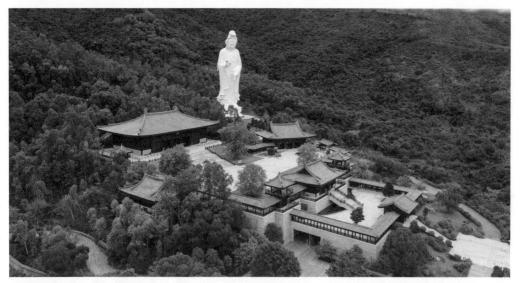

↑慈山寺依山而建，並以軸線來佈置。

道，並引領信眾放下世間的貪、嗔、癡，進入這個解脫之門。山門又稱為「三門」，是中軸線上的三道門，象徵着慈悲、智慧、方便三種解決煩惱的法門。山門之上有一個門牌，刻有國學大師饒宗頤教授所寫的「入解脫門」四個字，通過這道門進入開始一段靜心之旅。

經過山門之後來到第二個廣場名叫「歡喜地」，歡喜地之內種有兩棵大羅漢松，一棵是經過細心修剪的，一棵是以自然形態生長，寓意人生可以刻意栽培，也可以自由成長，人生不需要執着好與壞，要拋開一切對立的觀念。經過歡喜地之後，來到第二道門「彌勒殿」，殿中供奉的天冠彌勒，此處亦有由饒宗頤教授所寫的「不二法門」字牌，在彌勒殿左右兩邊分別設有鐘樓及鼓樓。經過彌勒殿之後，便來到寺內最大的庭園，庭園之內有兩個蓮花池，帶有「淨化」的概念。

庭園之後是大雄寶殿，寶殿前的樓梯級數增多，比喻修行的路越行越艱辛，寶殿內供奉三世佛，分別是阿彌陀佛、釋迦牟尼佛、藥師佛，佛像背後設有敦煌式的壁畫。參拜完大佛之後，慢慢步行至東邊的「普門」，普門之後便是七十多米高、由青銅鑄成的觀音像，觀音像前的慈悲道兩旁種植了十八棵羅漢松，予人一種莊嚴的氣派。在「普門」之前有一個圓形池，命名為「洛伽池」。洛伽池直徑八米，池中分內外兩池，作同心圓狀，池水由內池湧出，向外池流動，仿如明鏡一樣，象徵智慧之觀照。

在觀音像之下是慈山寺佛教藝術博物館，此處收藏了李嘉誠先生所珍收的佛像。由於慈山寺有一個重要使命是宣揚佛法，所以這裏還設有五觀堂、地藏殿、講堂和慈山學院來讓信眾學習佛法。

唐代建築與現代建築技術

整座建築雖然以唐代的建築風格為依歸，但是它需要滿足現代建築法例要求。首先，整個建築群需要配置消防車道，而消防車道需要負重三十噸，地盤內任何建築物最少四分之一立面需要接觸到消防車道，建築物外牆與消防車道的距離亦不可多於十米。

由於有多種規範要求，因此建築師在東、西側分別設置了兩條消防車道，讓消防車可以到達地盤內各座建築物，而廟內的幾個大廣場如「四大部州」、大雄寶殿前的大庭院、觀音像後旁的環迴道路都可以讓消防車調頭。再者，由於大部分寺廟前都有多級樓梯，恰巧這條消防車道便能讓傷健人士使用。另外，由於寺內大部分的建築都是木建築，雖然這些建築大部分沒有人居住，但是仍然需要考慮發生火災時的結構安全，因此建築團隊需要進行額外的實驗來滿足屋宇署在消防安全上的要求。

慈山寺廟內的燈光經過刻意調節，因為建築團隊不想在古建築之內有太多現代化的設備，所以室內的燈光盡量用隱藏式的。燈光最主要的功能不是用來照明，因為廟內空間不大，所以室外的陽光已經足夠散射進室內作為照明。室內燈光主要用來點綴佛像面貌，因為佛像大部分是金色的，所以在燈光的點綴下，變得更為閃亮，而不會是舊式寺廟死氣沉沉的感覺。

總括而言，這些看似現代化的建築技術問題，大都隱藏在建築設計中，如非刻意留意消防車道，感覺其實好像是沿着山邊的斜坡一樣，方便信眾盡覽吐露港一帶的景色。而整個建築群的設計盡量將現代化的設備遠離主建築群，也讓信眾可以忘卻俗世的事，靜心在此鑽研佛學。

↓ 左邊的車道是寺內的消防車道

突破限制的
矚目地標

珠海學院
Chu Hai College of
Higher Education

● 屯門青山公路青山灣段 80 號

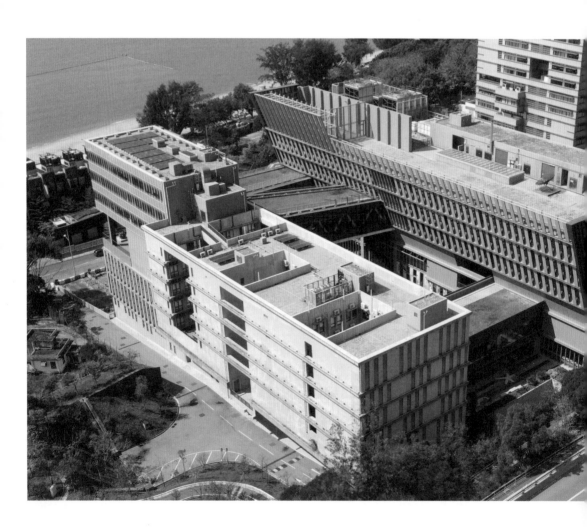

廣州珠海大學由 1949 年遷校來港，改名珠海書院，由最初旺角校舍搬往荃灣。2004 年按香港專上學院條例，成功增辦珠海學院，開辦本地認可的副學士及學士學位課程，並獲准頒授學位。為配合學院發展，2009 年獲教育局批出屯門東近舊咖啡灣一幅土地興建新校舍。表面上這只是一個簡單的建築工程，但過程中一波三折，幾經艱苦下才能完成。

這幅地皮雖然背山面海、景色迷人，但由於位處繁忙的青山公路與屯門公路之間，噪音問題頗難解決。此處亦遠離市區地鐵站，交通不便，亦沒有太多公共交通工具通往此處。另外，地底下有一條大型污水渠，污水渠上是不可以興建建築物。地皮面積雖然不小，但可建範圍其實一點也不多的。學校需要在這幅地皮上興建數個教學樓、圖書館、健身中心、球場、飯堂和學生宿舍。

這是一個異常複雜的組合，因為這些功能有動態與靜態，也有教學與住宿。在一般大專院校中，學校會分開學生宿舍、教學大樓和體育大樓三座大廈，成為三座功能完全不同的建築，但是珠海學院要在如此有限的地皮中興建以上所有設施，可以說是一個極艱難的任務。

除了以上的要求之外，這個地盤可以發展的高度也有上限，因此建築師需要在極有限的空間設置諸多功能區，再加上地契要求學院需要有一個通風走廊，從而避免新建築群形成屏風樓，而影響到後方的民居。2014 至 2015 年間，珠海學院成功申請開辦建築學學位課程，並設立建築學院，學校希望新學院能為學校帶來新的氣象，因此更找來荷蘭著名建築師樓 OMA 來設計，並務求令新校舍成為當區新地標。

重重限制下的簡約設計

因為這幅地皮原為軍營，並且位處一個大斜坡上，開挖地基工程需時，因此校方決定一邊進行地基工程一邊深化建築設計，隨後再進行上蓋工程的招標程序。當校方與建築師

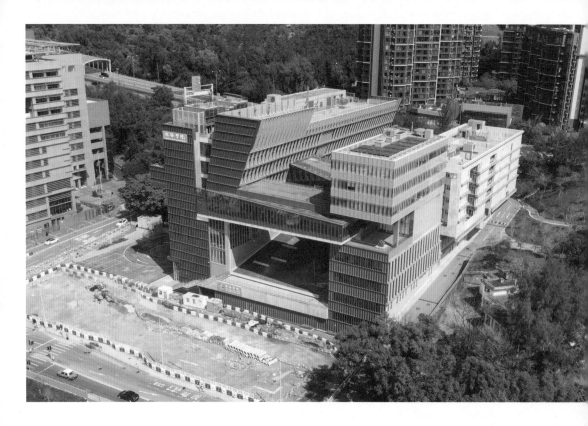

克服了種種困難如期完成地基工程後，卻發現所有關於立體建築工程的招標價都超越了校方預算，因此校方需要重新修正並簡化整個校園設計，以降低建築成本。但原有負責此項目的建築師樓 OMA 並不同意大規模修改原設計，校方因此需要尋找香港本地建築師樓 Rocco Design（許李嚴建築師樓）來重新設計。

當 Rocco Design 接手時，他們除了要面對原先複雜的要求之外，還要面對額外的問題。因為地基工程已大致完成，Rocco Design 需要根據舊方案的地基佈局來設計，這

對建築設計造成莫大的限制，而最重要的是要把成本控制在預算之中，這簡直可以說是一個不可能任務。

面對種種限制，Rocco Design 決定把這個校園分東、西兩翼，這不單可以滿足地契上通風走廊的要求，亦可以沿用原方案的地基。學校的東翼是學生宿舍、建築學院和行政大樓，西翼便是其他學科的教學大樓。兩翼之間的低層是一些大跨度的空間如球場和演講廳。另外，建築師還在高層的兩條橋設置了圖書館、學生會及咖啡廳，圖書館面向咖啡灣，學生在這裏溫書時也可以遠眺無敵

的海景。這兩條橋亦大大改善了東西兩翼之間的連貫性，行政大樓在西翼而課室在東翼，教職員通過這兩條橋便能夠直接到達東翼的課室，無需要乘電梯到地下再轉電梯至東翼上課。

為了避免令校園看似兩個沉悶的長方盒，建築師根據不同功能的需要而做出凹凸效果，如在四樓的課室是凸出的，並在圖書館的末端有一個露天花園，感覺就像將四樓整層向西移。西翼的最高層是課室，自成一格較為寧靜，為了令這區變得更有層次感，所以這裏看似是一個倒轉的「V」形，從而使大廈的外立面變得特別。

環保設計

學校希望這個校舍設計能為校內的建築系學生做出一個良好範例，讓他們親身感受環保建築的理念。因此，兩翼之間的通風口不但用以避免屏風樓效應，也是校園內的綠化空間及校內重要的公共空間，以增加校內的凝聚力。兩條行人橋亦用來為低處的綠化空間作遮陽之用，避免低層過多陽光而產生過熱情況，屋頂亦使用了綠化屋頂，從而增加校園內的綠化面積。在東翼兩邊課室之間設有天井，天井之上是一個天窗，陽光可以照射在走廊上。設計的最終目的是令課室在冬天或秋涼的季節，只需要打開窗戶，單靠自然通風便已足夠，無需使用空調。

由於這個學院鄰近兩條高速公路，噪音問題頗嚴重，影響學生上課，因此建築師在外牆安裝直條鋁板，形成隔音層，而部分隔音板的角度是根據建築物與屯門公路的角度來設置，務求盡量阻擋屯門公路的汽車噪音。

總括而言，Rocco Design 在極艱難的設計規限下，順應已完成的地基來建造了一座具特色的學院，而且能夠滿足各學院在功能上與預算上的要求，亦能做出環保的建築設計，確實一點也不容易。

↘中央通道亦可作為通風口
↓圖書館設置在連接東西座的橋上

全新方式
轉廢為能

源・區 T・Park

● 屯門曾咀稔灣路 25 號

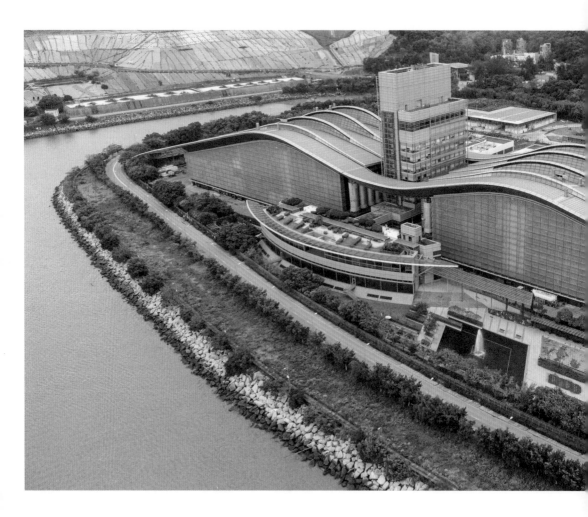

香港現在大部分的污水都經過海水化淡廠來作淨化處理，污水經過淨化之後便會排出大海，但是在淨化過程中產生的污泥亦會被送至堆填區。香港每天都會產生超過一千二百公噸的污泥，大大增加香港堆填區的壓力，但是其實這些污泥可以用作燃料，只是處理過程中可能會發出惡臭和化學氣體，而且污泥不容易被完全燃燒，用傳統方法燃燒的效能不高。不過，這些問題若經過一個合適的處理便能夠解決。近年政府在屯門稔灣路一帶興建了首個污泥焚化設施，將香港人每天製造出來的廢物轉化為能源，並有助解決堆填區飽和的問題。

香港政府多年前開始研究，參照其他國家的案例，在屯門稔灣路興建新派焚化爐 T‧Park，處理由濾水廠產生的污泥。政府選址這裏有兩個重要的原因，污水廠的污泥主要經過水路運至 T‧Park，另外發電時需要大量冷卻水，而后海灣便提供了合適的海水來作冷卻之用。焚化爐燃燒出來所餘下的小部分固體廢物會運送至堆填區，而 T‧Park 旁邊便是新界西堆填區，所以這一幅臨海地皮是相當適合的選址。

T‧Park 需處理的污泥主要來自昂船洲或沙田濾水廠，為了要讓這些污泥能全面燃燒，因此便需要使用新進的流化床焚化爐（Fluidised Bed Incinerator）。原理是在燃燒的過程中，預先送入大量氧氣，然後將一些細小的沙與污泥一同攪勻，務求讓污泥接觸更多氧氣，這樣便能夠大大增加燃燒時的效能。燃燒的熱能將水加熱至水蒸汽，用來推動旁邊的渦輪，從而產生電能。這個過程不

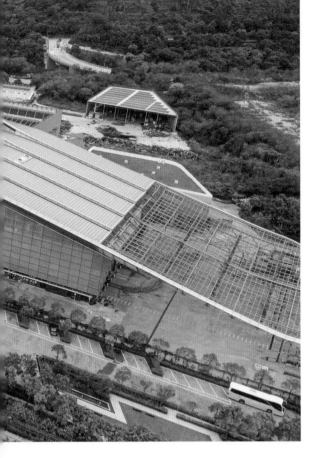

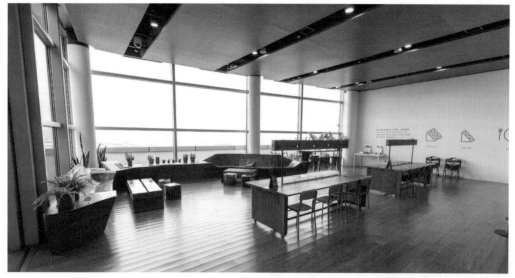

↑ T·Park 內設有咖啡廳

但可以燃燒掉 90% 的污泥，而且所產生的電量不單可以供應給 T·Park，亦可以供應四千個家庭，熱能亦可以為園區內提供三個不同溫度的 SPA 水池，可謂一箭三雕。

自給自足的園區設計

T·Park 遠離市區，水管和電線網絡都與城市內的主網絡有一段距離，因此 T·Park 設計成一個接近自給自足的地區。T·Park 內所使用的電能百分之一百是來自焚化爐，而用水則倚靠自己的海水化淡廠。T·Park 排出來的污水亦會經過淨化，部分用來作為飲用水，而部分將會用作清洗汽車或廁所沖水之用。

整個園區的規劃其實很簡單，園區中央部分是十層高的行政大樓，A、B 兩座焚化爐廠房設在兩側，向山的一邊是發電機組及海水化淡廠，附近還有空地用來安置一些回收木材。這座建築雖然是工廠，但是法國著名建築師 Claude Vasconi 不希望這建築被設計成一座平凡乏味的工廠，所以建築物的形態如波浪形，務求與后海灣互相呼應。另外，亦為配合減廢的原則，建築物內使用了環保木、環保磚、粉煤沙和高隔熱性的玻璃，實行真正的低碳建築。

追求極致的轉廢為能

園區內設有教育中心為公眾展示關於環保生活與轉廢為能的知識，園區內不少家具或展品是從我們日常生活中的廢物循環再造的，如在教育中心展示的重用舊車呔、舊牛仔褲、舊玻璃樽製造的家具。

在整個園區最有名的重生家具，便是由 LAAB Architects 設計、安放在二樓咖啡廳內的木椅，這些木椅全是用舊灣仔碼頭拆出來的碼頭木製作。根據負責設計這個咖啡廳和木家具的建築師葉晉亨表示，這些原為 300mm×300mm×6m 長的大木材在香港很難找到合適的廠房切割。幾經艱苦終於找到廠房能把這些大木材切成細小的木材，但這些木還未能直接使用。因為這些木材已經放在海裏數十年，有些嚴重蟲蛀，還有不少蠔殼附在木材表面，必須先經過滅蟲再自然風乾。風乾四、五個月後，當 LAAB 帶着初步完成的設計重回木工場時，發現這些木材太過堅硬，他們無法把木材打磨成彎曲的形態，因此他們需要根據木材的質量和限制去修正設計。

一般工匠都希望把木材切割得相當整齊，並打磨得相當平滑，符合審美標準，但這是一個反傳統的項目，環保署願意接受木材上的瑕疵，他們認為木材上原附的蠔殼都很得意，願意把它保留下來。因此 LAAB 便用了聚脂膠來包裹這些不平滑部位。不過，全透明的聚脂膠容易變黃，所以設計師加入湖水藍顏料，做成現在的效果。整個設計過程經過失敗，嘗試，再修改而成的。

改變觀念

總括而言，T．Park 的最大價值不只是轉廢為能，而是如何去改變市民的觀念。一般人以為焚化爐會產出很多廢氣和污染物，但是整個 T．Park 引用了新的焚化技術，排出來的化學氣體都經過預先處理，所以這一帶的空氣質素相當理想。發電機所產生的噪音都在既定的隔聲房之中，所以機房所產生的噪音相對於汽車產生的噪音還要低，因此這類型的新焚化爐確實對環境發展有很大的幫助。

↘咖啡廳內木椅用灣仔碼頭的舊木製造
↓展覽廳內的家具都是用回收物料製造

圖片來源：LAAB

以建築呈現
文化涵養

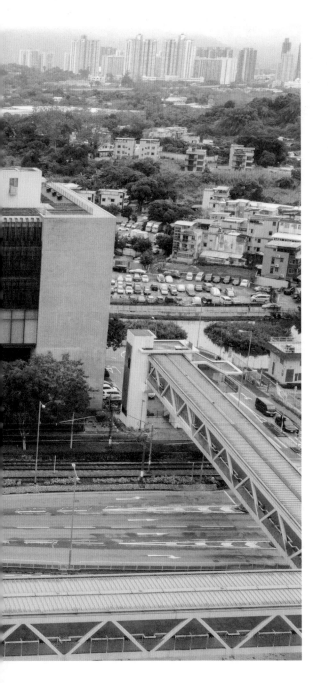

屏山天水圍文化康樂大樓
Ping Shan Tin Shui Wai
Leisure and Cultural Building

● 元朗屏山聚星路 1 號

香港的公共圖書館很多都是一個標準的四方
盒,這些圖書館雖然可以說是滿足功能上的
要求,但是室內空間的層次感欠奉。與其說
這是圖書館,不如說是儲存圖書的倉庫,因
此當建築署項目主建築師溫灼均設計這座香
港第二大的圖書館時,他們作出了很多重要
的嘗試。

隨着新界北區人口不斷增加,政府需要為當
區居民增設文娛設施,而屏山天水圍文化康
樂大樓便是當區一座重要的公共建築,亦是
全香港第二大圖書館所在地。隨着電腦科技
的發展,市民尋找知識不一定從書本閱讀中
找到,取而代之的網絡搜尋資訊,往往比從
實體書這個途徑來得更快、更容易,因此書
本的功能在現代社會已有了變化,而市民閱
讀書本的動機也未必如以往一樣。

現代人每天往往花上幾個小時在電子產品之
上,而電子書亦已經大行其道,實體書似乎

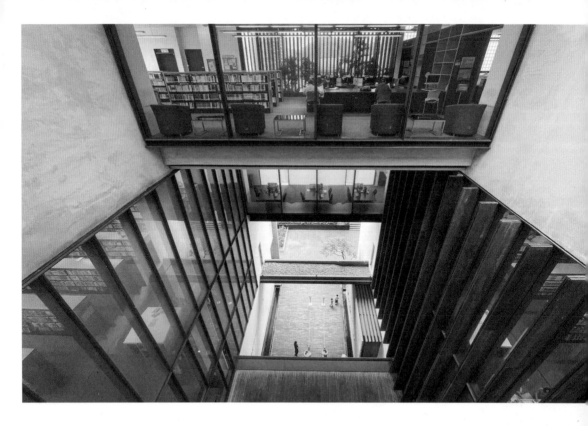

↑ 富有層次感的入口通道
↘ 空中花園可以閱讀也可以遠望山景
↓ 室外的閱讀空間

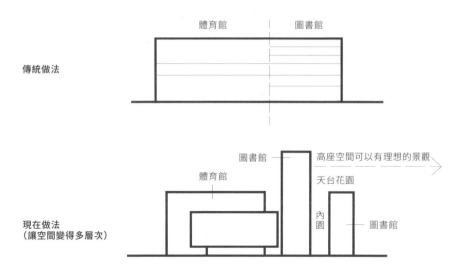

變成了虛擬世界以外的調劑品。閱讀實體書也不只是單純尋找知識的行為，也是一個消磨時間、享受人生、共聚天倫的活動。因此設計一座圖書館時，除了要考慮它功能上的要求，還需要為市民帶來一個生活體驗，為市民提供一個可以暫時遠離電子產品的空間。

讓讀者接觸陽光

這座康樂文化大樓，除了圖書館外，還包含了運動場及泳池，這亦是香港典型康樂及文化事務署建築的格局。由於各運動場及泳池多是全室內的活動，而且對燈光有特別的要求，因此這些活動室順理成章安置在沒窗的室內。建築師把這座康樂文化大樓分為南、北兩個大區域，北邊是球場及泳池，屬於動態的一邊，鄰近輕鐵港鐵路軌；南邊是較靜

態的圖書館，所以務求盡量遠離路軌，從而營造一個舒適寧靜的閱讀環境。

一般常規的圖書館都只是一個平平穩穩的四方盒，也沒有特殊的空間，為了打破這個沉悶的常規，建築師使用數個長方盒來拼合而成，讓建築物更有層次感，使各空間前後有致，變得立體並打破黑盒的常規設計。

負責此項目主建築師溫灼均自己本身也很喜愛閱讀，但是他認為閱讀不一定是死板地在室內進行的，他希望閱讀也能夠在室外的大樹下進行，在陽光下閱讀是一件賞心樂事。因此，各層的閱覽區設在南邊，背向港鐵的高架路軌，對面也沒有太多高層建築，相對開揚，而在這處用上了落地玻璃，讓讀者可以在閱讀的同時也可以欣賞室外的景色。溫灼均亦希望能在圖書館的中央設置一個中

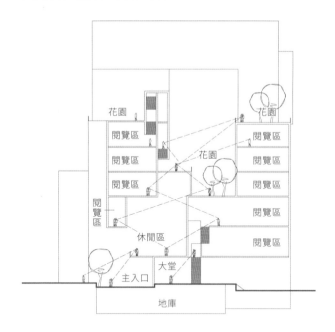

庭，陽光可以射進圖書館內各層。同時在圖書館內的其他層數中設置空中花園，讓讀者能在空中花園中閱讀。圖書館另一個重要的功能區是自修室，每年都會有大量的中學文憑試考生來自修室溫習，而這些空中花園便是他們重要的休息空間，讓他們可以在這裏感受新鮮空氣與陽光後，再去「埋頭苦讀」。

這些空中花園的設計將屏山四合院的中庭立體化地重現，錯落的分佈讓位於不同層數的市民可以互動，因而成為一個有趣的生活空間，這亦無形中引用了中國園林中「看」與「被看」的設計手法。由於這是一座多層建築，這些空中花園前後交錯地拼合着，從而形成一個很有層次的垂直園林空間。

工匠的精神

溫灼均建築師認為建築物是需要能夠反映建築物材料的特性，亦能夠反映到工匠的工藝。因此他銳意使用清水混凝土來作為主結構的材料，而清水混凝土上的木紋並不是裝飾品，而是興建時所用的木夾板上的木紋，每一面混凝土都能顯示工匠精神。他認為建築師不只是一個設計師，而是帶有工匠的精神，讓用家可以感受到施工者的工藝。這座康樂及文化大樓更是一個挑戰工藝的項目，因為這是一座十一層高使用清水混凝土的大廈。

清水混凝土是一種很簡單的建築方式，只需建好混凝土結構牆拆去木板後便完成，但由

↑ 大幅落地玻璃牆引進室外光線
↗ 空間互通減少壓迫感

於沒有任何粉飾，拆板後的混凝土牆面便是最終的效果。因此，清水混凝土的成敗在於前期的準備功夫，施工隊無論在挑選木板、控制木板的平整度、木板與木板之間的夾縫接口，以至混凝土送貨時間、震動混凝土的攪混程度都相當關鍵。萬一混凝土牆平整度不一，在陽光照射下時的扭曲度便會變得相當明顯，影響建築物的外觀。更麻煩的是，由於混凝土牆是建築物的主結構，任何事後修改都會影響樓宇結構安全，也可能增加漏水的風險。

因此，平滑的清水混凝土牆是一個藝術的表現，而屏山天水圍文化康樂大樓的清水混凝土牆達十多層樓高，這簡直是向難度挑戰，因為越高的牆身便會有越多接駁口，平整度與垂直度越難控制，而且要一次過完成，並不能拆卸重做。

屏山天水圍文化康樂大樓通過陽光來使整個外牆和空間變得生動，建築物的材質亦因陽光變化而表現出平滑與粗糙的質感。平滑的玻璃與白色的油漆批盪，再配上清水混凝土的外牆，更顯層次。在陽光之下，黑、白、灰三個層次的效果明顯地表現出來。

總括而言，此建築物不單清晰地分開「動」與「靜」兩個區域，亦將平凡的黑盒改變成具層次感的建築，與此同時，亦能展現出建造者的工藝。

温暖恬靜的追思環境

和合石橋頭路
靈灰安置所第五期
Wo Hop Shek Kiu Tau Road Columbarium Phase V

● 粉嶺和合石橋頭路

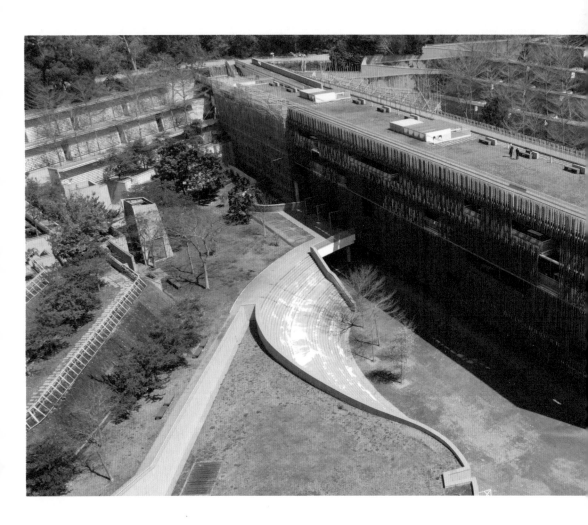

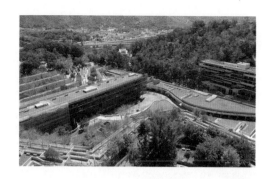

香港墓地嚴重不足，每當政府規劃在某區興建墓地時，便會遇上當區居民的大力反對，認為墓地會影響居民的景觀、風水，亦有機會影響樓價。在「可以興建，但不要在我家附近」的前提下，政府難以找到合適的土地來興建墓地。因此近年政府建築署便嘗試改變靈灰閣的設計，務求減低市民對骨灰龕的抗拒，而和合石靈灰安置所便是其中一個例子。

香港舊式靈灰閣只是滿足最基本的功能需求，基本上是一座開放式的混凝土建築，每層放了一格格的靈位。若在平日遠觀這些骨灰龕時，這一排排的靈位確實有一點陰森恐怖。每當清明節、重陽節等大節日時，整個靈灰閣附近一帶的墳地便會變得人山人海，水洩不通，而且還有大批市民燃燒元寶蠟燭等祭祀品，由於空氣不流通，整個環境烏煙瘴氣，令到普羅市民都大力反對任何靈灰閣的興建。

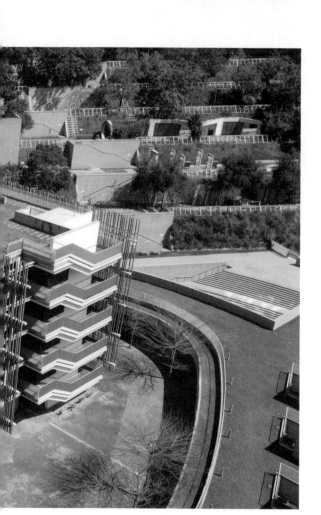

和合石是香港傳統墓地，安葬殉職公務員的「浩園」也在此。和合石這一帶其實已遠離民居，自成一角，所以若繼續使用傳統方法理應問題不大。當建築署擴建和合石靈灰安置所第五期和第六期時，刻意採用了新穎的方法來設計，務求改變市民對靈灰閣的負面感覺。而當中第五期的靈灰安置所最為矚目，因為這座靈灰安置所從外形看，其實更像一所酒店多於一座靈灰閣，所以此處亦是電影《怒火》的取景地點。

整座建築物以一個簡單的長方形為主體，樓高五層，建築物的高度不會超過旁邊的山丘，避免旁邊的住宅看見這座靈灰閣。外牆

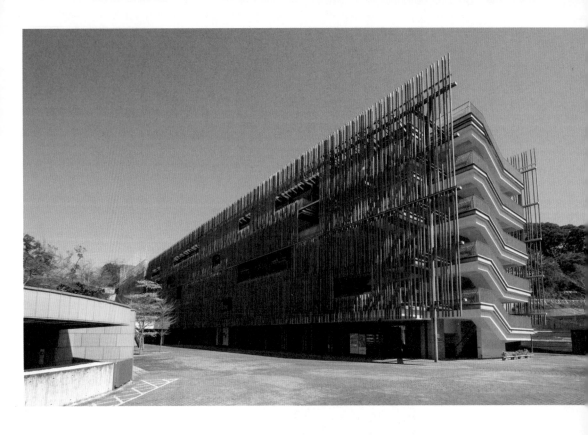

上佈置了木條飾面，務求配襯四周的自然景色，亦能避免從外邊看到內裏的靈位。

這些木條百葉不是密封的，仍可以讓陽光和空氣通過，讓室內借助自然空氣對流來排走室內的煙。木條外牆上設有洞口，洞口的附近是香爐，拜祭時的香燭煙能更容易排至室外。整個靈灰閣是不能燃燒冥鏹的，市民需要在特定的位置點燃元寶蠟燭，這不但更為安全，亦能夠確保室內的環境舒適。

帶來平和寧靜的心境

靈灰閣的服務對象除了是安葬在這裏的先人之外，還需要考慮到後人拜祭時的情況，因為根據中國人的傳統，每逢清明、重陽、生忌、死忌都會來到這裏拜祭，亦是每年重要的家庭活動。建築師希望整個建築群不只是一個存放先人的空間，更希望能為後人帶來一個舒適環境。因此當後人進入墓地時，他們會經過一條七十米長的彎走廊，這條走廊左右兩邊是洗手間、停車場、諮詢中心等不同輔助功能的空間，在這條彎曲的走廊之內

裝設了綠化牆。走廊裏是看不到走廊後的空間，當來到末端時，視野便豁然開朗，進入第五期靈灰閣房內的小廣場，這個小廣場與走廊便形成了強烈的空間對比。

在每層走廊上可以感受到陽光的變化，和外牆木條造成的倒影，令到整個空間變得甚具層次感。在陽光的照射下，先人的靈位不單沒有以往陰沉恐怖的感覺，取而代之是一份溫暖和親切的感覺。另外，室內部分樓梯是設在天窗之下，讓陽光引領拜祭者到達各層，讓他們的掃墓過程變成是一個令人帶有回憶的體驗，與昔日只是快來快往的體驗甚為不同。靈位與靈位之間，以及兩邊走廊都有足夠空間讓後人進行拜祭儀式。由於煙燭只能在個別位置點燃，所以整條走廊變成一個寧靜的空間，好好讓後人回憶先人往事。

新的建築群無論第五期還是第六期均嘗試將建築物融入四周的山景之中，所以大部分均是綠化屋頂，而各層的樓梯及走廊能遠眺四周的山嶺，祭祀的同時亦能夠欣賞四周的風景。總括而言，和合石新建的靈灰閣建築群成功地為市民展示，只要設計得宜，靈灰閣其實一點也不陰森恐怖，而且能夠與城市元素並存，先人得到安置的同時，亦能為後人提供舒適的掃墓環境，好好享受與家人共聚的時間。

↘ 通透的木條砌成外牆，不但美觀，也能讓空氣流通。
↓ 香爐放近外牆，避免室內積煙。

營造恬靜氣氛的旅檢大樓

港珠澳大橋香港口岸旅檢大樓
HZMB Hong Kong Port Passenger Clearance Building

● 赤鱲角順匯路旅檢大樓

為配合港珠澳大橋的發展，香港在赤鱲角機場對出水域建設了一個人工島，並用作香港、內地與澳門之間的轉車及入境關閘。香港大型出入境交通工具轉運站包含轉車、貨運、入境管制、檢疫、反走私、反罪行等多種功能，而且很多都是廿四小時運作，所以牽涉了眾多政府部門，如入境署、海關、警務處、衛生署、運輸署等。港珠澳大橋香港口岸的旅檢大樓更是三個地段的邊境閘口，在管理上比平常的閘口更為複雜。在車站設計的方針上，理應以功能為主、美學為次，設計風格應以簡單、耐用為主要原則。另外，為了給予旅客一種光亮、明快感覺，所以大型邊境的轉運站都多是以藍色、灰色為主要色調。

不過，負責此項目的凱達環球（Aedas）與英國 Rogers Stirk Harbour + Partners 所合組的團隊，則採取一個完全不同的設計方向。凱達環球的主席及全球設計董事 Keith Griffiths 在香港生活了多年，明白亞洲旅客的節奏都比較急促，過境旅客大多數來去匆匆，每當大節日來臨時，車站內更會出現大排長龍的情況，現場環境也容易瀰漫焦急的氣氛。

為了改變這個環境，設計團隊希望這座建築不只是一個平凡的車站，而是能夠讓人感到舒適、寧靜的旅檢大樓，從而紓緩急躁的心情。因此，建築團隊便在旅檢大樓中加入一些令人舒暢的自然元素包括水、陽光與植物。因為這些自然的建築元素會讓旅客有一種置身公園的感覺，讓大量陽光能射進室內，當室內的水池與樹木在陽光的照射下，整個室內的空間感也生動起來，讓人有在公園遊覽的感覺。

建築師不希望這座旅檢大樓有一種冷漠、拒人於外的感覺，所以整個旅檢大樓的屋頂不是車站常見的白色或灰色，而是使用了木色。而室內的燈光亦選用了略帶微黃的色調，為旅客帶來一種溫暖的感覺。他們盡量在室內部分使用石、竹、木這種自然材料，減少使用玻璃、金屬這類令人感覺冰冷的材料，讓旅檢大樓多了一份親切的感覺，而不只是一個毫無人氣的旅檢站。

簡潔而清晰的規劃

由於各地的旅客習性均有不同，一個複雜的路線，是很容易令人感到混亂，所以出入境的路徑必須要簡單而清晰，好讓旅客能不需要觀看指示牌或詢問職員便能夠輕易到達閘口。

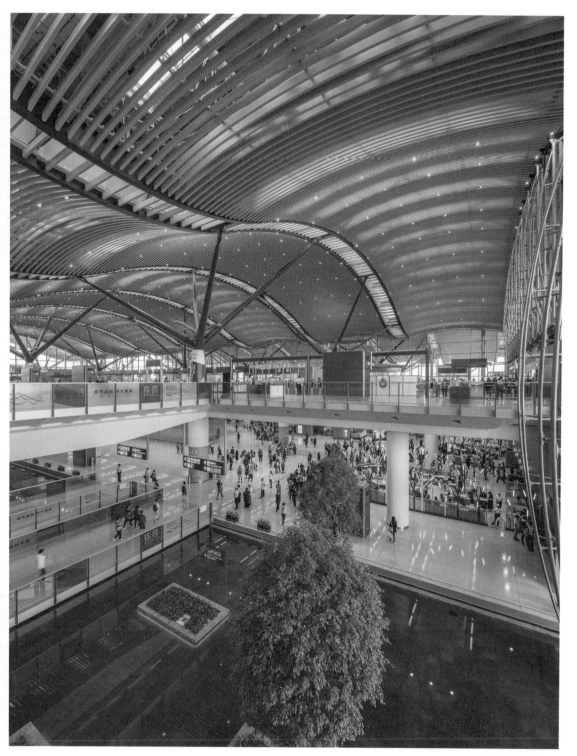

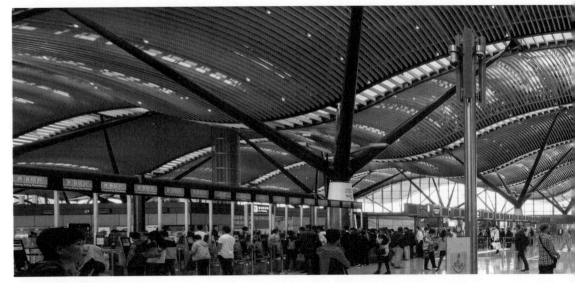
↑ 大空間跨度的離境大堂

當旅客從內地或澳門來到香港時，他們會先經過第一組水池，讓他們感受到恬靜。然後進入入境大堂，在入境處的櫃位前也有足夠的空間讓旅客停留，除了能將人潮分流之外，亦能滿足保安上的要求。因為當人潮出現時，室內過於擁擠時，保安人員不能有效地進行巡邏和偵測，所以將人潮有效地分流是極其重要。當旅客辦理完入境香港的手續之後，會經過第二組水池，再經過不同的政府部門如食環署、海關等的檢查處。最後會來到第三組水池，便會到達香港境內，乘坐接駁巴士離開。在離開前，他們還會經過第四組水池。

至於離境旅客，他們的路徑與入境旅客類同，不過離境樓層不會有水池，取而代之是不同的中庭。當旅客坐接駁巴士到達上層的離境大堂，會經過連接橋，在橋上他們可以

從高處俯瞰低處的水池，中庭之上是天窗，讓旅客能感受到一個更高、更大的空間，甚至可以感受到天人合一的感覺。

出入境的流程雖然繁複，建築師的佈局則以兩條直線作為規劃主軸，無論是海外或本地的旅客都很清晰知道自己的路徑。無論是入境或離境的旅客都會經過四組不同的水池或中庭，這樣他們能夠在舒適的空間中，簡單地完成出入境和檢疫等令人厭煩的手續。

奇妙的空間感

這個旅檢大樓的屋頂猶如海浪形態，外形相當特別，彎彎曲曲，又高又低。由於這個屋頂是雙面弧的（Double curve），屋頂之下的支架是由一個樹枝型的鋼柱來支撐。這些樹枝形鋼柱其實是將四處的重力聚集於一

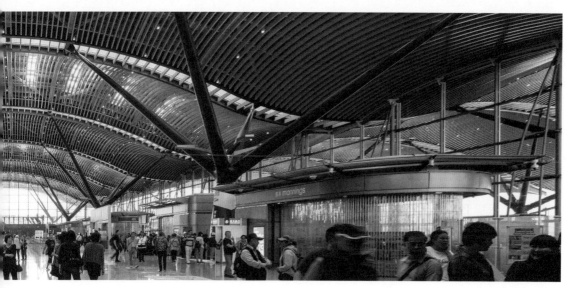

C13　　離境大堂剖面圖

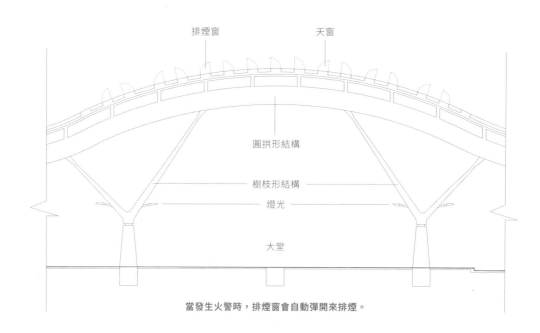

排煙窗　　　　　　　天窗

圓拱形結構

樹枝形結構

燈光

大堂

當發生火警時，排煙窗會自動彈開來排煙。

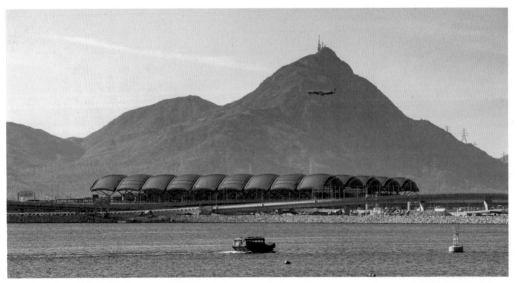

↑ 波浪形屋頂呼應海浪的形態

圖片來源：Aedas

點，並由一條大鋼柱來承托，這個結構系統相當有效，而且穩定，亦可以避免在屋頂出現大量又粗又大的鋼樑，從而使整個旅檢大樓的空間感變得異常舒服，亦避免因結構部件而遮擋了室內的光線。

要在人工島上進行長時間的大型工程建造這個屋頂，並不是一件容易的事。因此施工團隊便選擇將整個屋頂盡可能在工廠組裝，鋼結構的燒焊、機電管道的鋪設和鋁板安裝等工程都在工廠處理。當運送至人工島地盤後，施工團隊只需要進行組裝部件，並簡單連接機電管道便完成，這樣能夠大幅削減在人工島上的施工時間。

由於整個旅檢大樓的室內空間太大，肯定超過了消防處所容許的最大防火分區，因此建築師便需要小心處理消防排煙的問題。因

為一般做法會在天花上加設大量的消防排煙管道，但這會破壞室內的設計效果。因此建築師在屋頂加設消防排煙窗，萬一發生火警時，這個屋頂的排煙窗便會自動打開，來讓濃煙疏散，而低處的排煙系統亦會啟動來為室內空間提供足夠的氧氣，以確保旅客的安全。

總括而言，這個旅檢大樓本身是非常複雜的建築，無論在規劃和管理上都需要牽涉多個政府部門，但是建築師只用了極簡的手法便能滿足功能上的要求，亦為旅客帶來舒適而溫暖的感覺，確實絕不簡單。

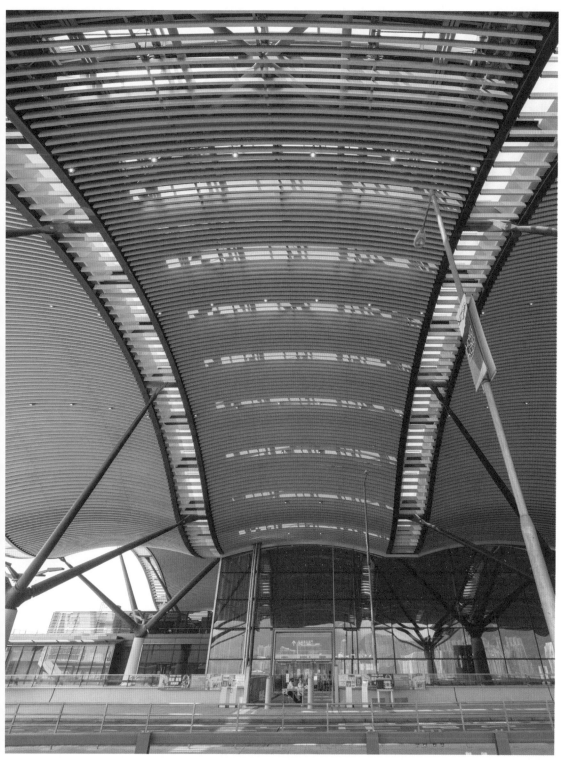

謹此致謝曾為此書提供協助和意見的人士和機構，排名不分先後：

吳永順建築師　　張國麟建築師　　Mr. Gavin Erasmus
陳翠兒建築師　　梅詩華建築師　　Mr. Keith Griffiths
蔡宏興建築師　　阮文韜建築師　　Mr. Mark Pollard
林余家慧建築師　劉振宇建築師　　Aedas
李少穎建築師　　劉秀成教授　　　AGC Design Ltd
林中偉建築師　　黎志明博士　　　ARK Associated Ltd
李國興建築師　　陳麗喬博士　　　Design Consultant Ltd
蔡秀玲建築師　　唐慶強校長　　　LAAB Architects
廖偉廉建築師　　劉超賢校長　　　Leigh & Orange Limited
梁文傑建築師　　侯文雅小姐　　　MINDS ARCH Group
任展鵬建築師　　梁牧群先生　　　Meta4 Design Forum Limited
徐柏松建築師　　唐慕貞小姐　　　New Office Work
解端泰建築師　　黃國忠先生　　　Napp Studio & Architects
張家俊建築師　　周永強先生　　　TFP Farrells（of M+ Consultancy JV）
葉頌文建築師　　陳潤智先生　　　Tony Ip Green Architects Ltd
洪錦輝建築師　　關兆傑先生　　　Thomas Chow Architects Ltd
譚漢華建築師　　黃永慧小姐　　　Rocco Design Architects Associates Ltd
溫灼均建築師　　何樂泓先生　　　One Bite Design Studio
胡燦森建築師　　呂元祥建築師事務所
謝錦榮建築師　　元新建城
丁慧中建築師　　香港版畫工作室
謝怡邦建築師　　香港玻璃工作室
唐以恆建築師　　虎豹樂圃
葉晉亨建築師　　建築署

ARCHITECTURE·TOUCH VI: HONG KONG

築遊香港

築覺 VI

作者	建築遊人
責任編輯	莊櫻妮
書籍設計	李嘉敏

出版	三聯書店（香港）有限公司
	香港北角英皇道四九九號北角工業大廈二十樓
	Joint Publishing (H.K.) Co., Ltd.
	20/F., North Point Industrial Building,
	499 King's Road, North Point, Hong Kong
香港發行	香港聯合書刊物流有限公司
	香港新界荃灣德士古道二二〇至二四八號十六樓
印刷	美雅印刷製本有限公司
	香港九龍觀塘榮業街六號四樓 A 室
版次	二〇二二年七月香港第一版第一次印刷
規格	十六開（170mm × 220mm）二八八面
國際書號	ISBN 978-962-04-5017-4

三聯書店
http://jointpublishing.com

JPBooks.Plus
http://jpbooks.plus